전쟁과 미술

전쟁과 미술

비주얼 속의 아시아태평양전쟁

김용철
기타하라 메구미
가와타 아키히사
차이 타오
다나카 슈지
강태웅
세실 화이팅
오윤정
바이 쉬밍
워릭 헤이우드
지음

●●●●A

목차

서론
아시아태평양전쟁 연구의 새로운 지평을 향하여

1

김용철

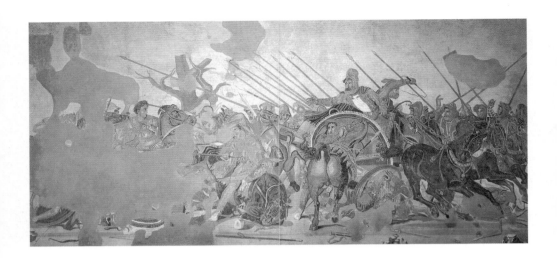

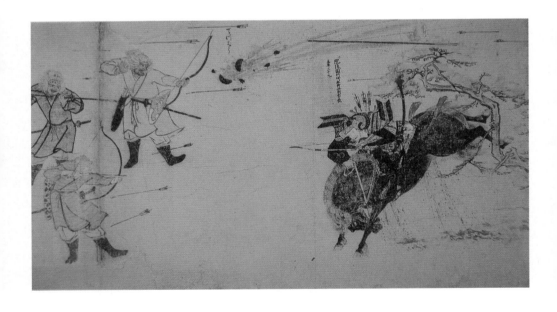

도판1. 알렉산더대왕 동방원정 모자이크, 그리스, BC. 2세기
도판2. **몽골침입 에마키**, 일본, 13세기

1.

인류 역사는 전쟁의 역사라고 할 만큼 빈번한 전쟁으로 점철되어왔음은 역사 기록이 말해준다. 하지만 동서양의 역사에서 전쟁을 기록해온 것은 문자만이 아니다. 회화나 조각과 같은 조형물을 통해서도 전쟁의 양상이 기록되었고 그것들이 보여주는 리얼리티는 문자에 의한 전쟁 기록을 훨씬 능가한다. 고대 서양의 전쟁 조형물로 잘 알려져 있는 알렉산더 동방 원정 장면 모자이크**도판1**나 로마의 트라야누스 기념비의 예는 2000여 년 전에 만들어진 사실이 믿기지 않을 정도로 생생한 묘사를 통해 고대 전쟁에 관한 각종 정보를 전해준다. 괴테는 알렉산더 대왕과 다리우스 대왕의 전투 장면을 그린 모자이크에 대해 언급하며 "이 훌륭한 작품에 대해서는 지금도, 그리고 미래에도 계속 제대로 평가할 수 없을 것이다. 우리는 모든 연구와 설명을 마친 후에 영원히 경이와 단순함 속에서 명상해야 한다"라고 쓴 바 있다.

동아시아 지역에서도 고대로부터 훌륭한 전쟁 조형물들이 제작되었다. AD. 2세기 중국 한대(漢代)의 화상석(畵像石)에 그려진 전쟁 장면을 비롯하여 13세기 일본에서 제작된 ‹몽골침입 에마키(蒙古襲来絵詞)›**도판2**나 토요토미 히데요시(豊臣秀吉)의 임진왜란 당시의 상황을 1세기 후에 그린 조선시대 ‹동래부순절도(東萊府殉絶図)›**도판3**와 같은 예들이 그러하다. ‹몽골침입 에마키›에는 포탄이 작렬하고 화살이 빗발치는 전장에서 위기일발의 순간을 맞이한 주인공 다케자키 스에나가(竹崎季長)의 모습이 생생하게 묘사되어 있다. 한 손에 활을 꼬나 쥔 채 다른 손으로 말고삐를 붙잡고 적을 노려보는 그의 모습은 화살에

맞은 말이 날뛰는 동작과 합쳐져 극도의 긴장감을 느끼게 한다. 말의 몸통에서 철철 흘러나온 피는 모래밭을 붉게 물들이고 있다. 다민족 병사로 구성된 몽골군의 모습 또한 피부색이나 갑옷의 형태 등에서 당시 전투와 관련한 생생한 정보를 전해준다. 창을 겨눈 병사나 시위를 당기려는 병사, 막 시위를 당긴 병사 등, 그들의 동작 하나하나가 전투 장면을 가능한 한 자세히 전하려는 화가의 치밀한 의도를 웅변하고 있다.[1]

토요토미 히데요시가 조선을 침략했을 당시 장면을 다룬 ‹동래부순절도›는 비록 후대에 그려진 것이기는 하나 동래부사 송상현(宋象賢) 장군을 중심으로 일본군에 맞섰던 동래부 관민의 용감한 모습을 묘사했다. 길을 빌리자는 왜군의 목패가 죽기는 쉬워도 길을 빌려주기는 어렵다는 조선군의 목패와 함께 나뒹구는 장면에서부터 성문 누각 중앙에 늘어서 왜군과 대치하는 송상현 장군과 병사들, 양손에 칼을 들거나 조총을 든 왜군 병사의 모습, 지붕 위에 올라가 기왓장을 던지며 항거하는 여인들의 모습에 이르기까지 전투 당시의 상세한 정보가 묘사되어 있다. 다시동도(多時同圖) 기법을 적용하여 시간 경과에 따라 전개된 각종 서사를 한 화면에 담은 점은 부감법을 사용한 시점의 설정과 함께 화가의 화면 연출력을 말해준다. 특히 주목되는 것은 화면 중앙에 성이 함락되기 직전 붉은색 조복을 갈아입고 객사 앞에 앉아 왕이 있는 한양을 향해 절하는 송상현 장군의 모습이다. 그림 속에는 그의 절의를 현창(顯彰)하려 한 후대인들의 의도가 강조되어 있다.[2]

주로 영웅이나 권력자의 무용을 예찬하고 후세에 전하기 위해 제작된 이들 전쟁 조형물은 전쟁의 기록이면서 그와 동시에 작가의 표현이라는 두 가지 측면을 동시에 드러내고 있다. 특히 선과 색채, 형태와 같은 조형 요소를 통해 작가의 의식과 정서가 표현된 것은 전쟁 관련 조형물이 단순한 기록물이 아

1. 服部英雄, 「蒙古襲来」 (山川出版社, 2014), pp. 280~283. 그러나 佐藤鉄太郎를 비롯한 일부 연구자들은 몽골병사 세 사람의 모습이 후대에 그려진 것이라고 주장한다. 佐藤鉄太郎, 「蒙古襲来絵詞と竹崎季長」(權歌書房, 1994); 太田彩, 「蒙古襲来絵詞」, «日本の美術» 414(至文堂, 2000).

2. 申欽, 「宋東萊傳」 및 權以鎭, 「書記」, 忠烈祠安樂書院編, 「忠烈祠志」(민학사, 1997), pp. 33~34 및 pp. 118~119.

님을 말해주는 중요한 측면이다. 바로 그 이유 때문에 다양한 시대, 다양한 지역에서 제작된 전쟁 조형물이 드러내고 있는 표현의 세계는 새로운 해석을 통해 끊임없이 새로운 생명을 부여받는 것이다.

2.

클라우제비츠(Carl von Clausewitz)의 『전쟁론(Vom Kriege)』 (1832)이 출판되고 서유럽에서 출현한 근대 국민국가가 제국주의를 향하던 그 시기에 서양 문물의 압도적인 우위, 소위 '서세동점(西勢東漸)'의 대세 속에서 전개된 동아시아의 근대는 전쟁 조형물의 양상과 기능에도 커다란 변화를 불러왔다. 서양에서 도입된 미술의 제도화나 미술전람회의 정착으로 전쟁 조형물은 새로운 프로파간다 매체로서의 기능을 떠맡게 되었다. 예를 들어 청일전쟁 종군화가인 아사이 쥬(浅井忠)가 1895년 내국권업박람회에 출품한 ‹여순 전후의 수색(旅順戰後の捜索)› **도판4**은 여순 학살로 인해 국제 여론이 일본에 불리하게 전개되던 상황에서 종군화가인 아사이가 사실을 왜곡해가며 그린 것이다. 이 그림에서 아사이는 청일전쟁의 여순 전투 당시 청나라 군인이 민간인 복장을 입고 위장하고 있다가 발각되어 살해되었을 뿐 민간인 학살이 일어나지 않았음을 보여주려 했다. 하지만 청나라 병사의 시체에 걸린 그림자와 일본군 병사의 그림자가 서로 다른 각도인 사실에서 드러나 있듯이 철저하게 조작된 이 작품은 종군화가의 권위를 빌려 사실을 왜곡, 선전하려는 의도에서 그려진 것이다. 근대의 전쟁 조형물을 둘러싼 상황은 전근대와 확연히 달랐던 것이다.[3] 또한 그 무렵부터 본격적으로 보급된 사진 또한 전쟁을 기록하는 매체로서의 역할

3. 김용철,「청일전쟁기 일본의 전쟁화」,『日本研究』 15(고려대학교 일본연구센터,2011), pp. 339~340.

도판4. 아사이 쥬, **여순 전후의 수색**, 1895
* (위) 전체, (아래) 부분

13

을 담당하게 되었고 러일전쟁기에는 잡지나 신문에서 전쟁에 관한 정보를 제공하고 선전하는 매체로서 그 영향력을 확대해 갔다.

이와 같은 상황은 제1차 세계대전을 지나며 크게 달라졌다. 전쟁의 양상이 이미 클라우제비츠의 『전쟁론』으로는 설명하기 어려운 단계로 진입한 것이다. 대규모 살상과 파괴의 경험은 인류 문명의 미래에 대한 어두운 전망을 내놓기에 이르렀지만, 한편에서는 테크놀로지의 진보와 새로운 전략전술의 개발이 전쟁의 양상과 성격을 완전히 바꿔놓았다. 특히 후방에서 전개된 사상전이나 선전전은 미디어나 정보의 중요성을 새롭게 일깨워주었다. 이러한 흐름은 레옹 도데(Léon Daudet)의 『총력전(La Guerre Totale)』(1918)이나 에리히 루덴도르프(Erich Ludendorf)의 『전면전(Der totale Krieg)』(1935)을 통해 확산된 총력전 개념으로 정리되었다. 일본의 경우 제1차 세계대전 당시 영국과 독일의 사례들에 대한 학습을 통해 사상전의 중요성을 인식하고 다양한 프로파간다 매체를 활용하게 되었다. 프로파간다에는 새로 보급된 라디오의 기능도 컸지만, 조형물은 그것과는 다른 영역을 떠맡았다. 중일전쟁의 발발 이후에는 루덴도르프의 『전면전』이 일본어로 번역되고 총력전 개념에 대한 구체적인 인식이 제고되면서 프로파간다의 중요성이 한층 증대되었다. 화가들이 제작한 전쟁화는 1939년 성전미술전람회(聖戰美術展覽会)와 같은 대규모 전쟁미술 전람회를 통해 선전 매체의 기능을 수행했다. 이후 1942년 대동아전쟁미술전람회(大東亞戰爭美術展覽會), 1943년 결전미술전람회(決戰美術展覽會), 1944년 전시특별문부성미술전람회(戰時特別文部省美術展覽會) 등으로 이어진 전쟁 선전미술 전람회는 수십만이 관람하는 성황을 이루었고 전국 순회 전시를 실시하는 등 대중 선

전에서는 지대한 영향력을 발휘했다.

중일전쟁이 발발한 다음 일본 화가들의 대응 역시 이전과는 현저하게 다른 형태로 전개되었다. 이전과 같은 개별적 종군이 아니라 대일본종군화가협회(大日本從軍畵家協會), 육군미술협회(陸軍美術協會)와 같은 단체를 조직하고 군부와 조직적인 연계를 형성, 유지해갔다. 이를 통해 전쟁이 끝날 때까지 약 300명에 달하는 종군화가들이 배출되었다. 그들은 전방과 후방을 연결하는 매개자임과 동시에 전쟁과 미술의 매개자였다. 종군화가들의 전쟁화는 후방의 화가들이 그린 전쟁화와 함께 전람회에 출품되고 다수 대중과 만나는 방식으로 프로파간다에 사용되었다.

중일전쟁이 발발한 이듬해 중국에서는 국민정부 군사위원회에 저우언라이(周恩來)가 주도한 제3청이 설치되어 문화 선전을 담당하고 궈모뤄(郭沫若)가 청장으로 부임했다. 이 기구는 무한(武漢)에서 전국항전목각전람회(全國抗戰木刻展覽會), 항적미술전람회(抗敵美術展覽會)와 같은 전람회를 개최하여 프로파간다 기구의 역할을 수행하는 한편, 중화전국미술계항적협회(中華全國美術界抗敵協會)나 전국목각계항적협회(全國木刻界抗敵協會), 전국만화작가항적협회(全國漫畵作家抗敵協會) 등의 단체들을 결성하여 장기적인 선전 활동의 기반을 마련했다.[4] 이와 같은 움직임이 전개되는 동안 미술가들의 자발적인 참여가 두드러졌으며 서양 모더니즘의 수용에 주력하던 화가나 전통 화단에 몸담고 있던 화가 모두가 적극적인 자세를 보였다. 니이더(倪貽德), 리커란(李可染) 등의 화가들이 결집하여 황학루 대벽화(黃鶴樓大壁畵)를 제작한 예는 당시 중국 미술가들의 단결된 일면을 보여준다. 서양화나 중국화 작품의 제작도 이루어졌지만, 프로파간다에는 제작 환경이나 수용상의 편리

4. 黃宗賢, 『抗日战争美术图史』(湖南美术出版社, 2008), pp. 57~72; 呂澎, 『20世纪中国艺术史(上)』(北京大学出版社, 2005), pp. 317~339

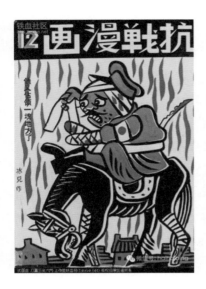

도판5. 야오빙시옹(廖冰兄), «항전만화» 표지들, 1938

5. 李樹声主編, 『怒吼的 黄河』(江西美术出版社, 2005), pp. 18~75

6. Whiting, Cecile, *Antifascism in American Art* (Yale Univ. Press, 1989), pp. 133~169

함으로 인해 주로 판화나 만화가 중요한 장르로 자리를 잡았고, 화가들은 «항전목각(抗戰木刻)», «항전화보(抗戰畵報)», «항전만 화(抗戰漫畵)»**도판5** 등의 선전용 잡지에 판화나 만화를 게재하며 선전 활동을 전개했다.[5]

명분 없는 침략 전쟁이던 중일전쟁에 대해 협력하기를 꺼 려하던 일본의 화가들도 태평양전쟁이 발발하자 태도를 바꿨 다. '귀축영미(鬼畜英米)'의 슬로건 아래 적극적인 전쟁 협력의 태도를 보인 화가들이 늘어갔다. 전투 장면을 다룬 전쟁화의 예가 늘어났을 뿐 아니라, 역사 장면이나 전시 체제 아래 여성 의 역할을 다룬 예 등 다양한 소재가 다루어졌고 종군화가의 숫자도 또한 급격하게 늘어났다. 바로 그 시기 미국에서는 미 국예술가회의(American Artist's Congress)나 미국예술가연합 (United American Artists)과 같은 단체들이 전쟁 승리를 위한 활동에 적극적으로 나서고 육군에서 전쟁미술부대(War Art Unit)과 같은 조직을 결성하여 화가들이 참여하게 되었다.[6] 후 방 화가들의 활동은 히틀러나 무솔리니, 히로히토를 파시스트 로 규정하고 파시즘에 맞서 민주주의를 지키고 평화를 사랑 한다는 내용의 프로파간다가 중심을 이루었다. 특히 1942년에 10,000명 이상의 미술가가 참여하여 결성된 '승리를 위한 예 술가 결사(Artists for Victory, Inc.)'는 생산, 전쟁 채권, 적의 특 징 등 8개 주제를 다룬 포스터를 공모하여 가장 자극적인 예들 을 우표로 제작하거나 국방부(War Department), 전쟁정보국 (Office of War Information) 등의 요청으로 화가들에게 작품제 작을 의뢰했다.**도판6**

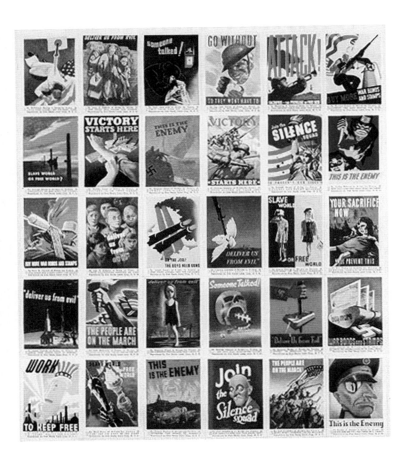

도판6. '승리를 위한 예술가 결사' 우표 포스터, 1943

3.

'아시아태평양전쟁'이라는 용어는 일본에서 처음 등장하여 '대동아전쟁(大東亞戰爭)', '태평양전쟁', '15년 전쟁'이라는 용어들을 대체하며 사용되기 시작했다. 이미 정착 단계에 든 이 용어의 의미가 협의든 광의든 상관없이 아시아 및 태평양 지역에서 전개된 제국주의 일본의 침략 전쟁이라는 측면이 중심에 있다.[7] 시간적으로는 1941년 진주만 공습과 말레이 반도의 공격으로 시작하여 1945년 패전까지로 설정하든 1931년 만주사변 이후 패전까지로 설정하든 아시아 대륙과 태평양 지역을 포괄하는 광범한 지역에서 전개된 전쟁이라는 사실에는 변함이 없다.

사실 중일전쟁 발발 무렵부터 정보전, 사상전의 중요성을 깨달은 일본은 통치 권력을 동원하여 여론의 형성이나 선전에 비중을 두었다. 주로 나치 독일의 예를 모델로 하여 1937년 내각 정보부를 출범시키고 이후 육군성, 해군성의 정보 부서를 통폐합해 체계적이고 효율적인 사상전의 전개를 시도했다. 내각 정보부는 1940년 내각 정보국으로 이름을 바꾸고 각 분야의 연락과 체계적인 선전을 전개하기 위해 강습회를 실시하는 한편으로 언론, 예술 분야의 통제를 주도했다. 미술 잡지의 통폐합과 물감이나 캔버스와 같은 물자를 통제하고 배급하는 일 또한 정보국이 관장했으며, 1943년에는 미술가들로 구성된 일본미술및공예통제협회(日本美術及工芸統制協会)와 긴밀한 관계를 유지했다.[8] 이와는 별도로 전시 최고 사령부라고 할 대본영에는 보도부를 설치하여 소속 군인, 미술가, 미술 이론가, 저널리스트가 참여한 전쟁화 좌담회를 개최하고 그 내용을 미술 잡지에 게재했다.[9] 통치 권력과 군부가 미술계를 통제하고 미술 작품을 프로파간다 매체로 활용하려 한 시도가 밀도있게

7. 成田龍一, 「戦争像の系譜」, 倉沢愛子外編, 『なぜ、いまアジア太平洋戦争か』, 岩波講座アジア・太平洋戦争1(岩波書店, 2005), pp. 3~46

8. 迫内祐司, 「戦時下における美術制作資材統制団体について」, 『近代画説』13(明治美術学会, 2004), pp. 104~127

9. 秋山邦雄外, 「戦争画と芸術性」, 《美術》 8(1944. 9), pp. 23~31

진행되었던 셈이다.

진주만 공습이 단행된 이후부터 일본 전쟁 조형물의 전개 양상은 이전에 없던 열기와 다양성을 보였다. 일본에서는 회화, 조각과 같은 미술 분야 외에도 영화나 사진 벽화, 만화, 애니메이션을 통한 선전, 선동이 활발하게 전개되었다. 미국 대통령 루즈벨트를 괴물 프랑켄슈타인의 이미지와 오버랩시킨 곤도 히데조(近藤日出三)의 잡지 «만화(漫畫)»의 표지화**도판7**는 극도의 색채 대비를 통해 강렬한 시각적 임팩트를 보여주고, 미군 병정에게 총을 쏘라는 아동용 그림책이나 사진 벽화 ‹치고야 말 거야!›**도판8** 등은 선동의 영역에까지 도달해 있다. 영화 ‹5인의 척후병›(1940)이나 ‹하와이·말레이 먼 바다 전투›(1943) 등이 제작되어 대중 선전에서 새로운 장을 열었다. 같은 시기 일본 최초의 장편 애니메이션 ‹모모타로의 바다 독수리(桃太郎の海鷲)›(1943)가 월트디즈니의 애니메이션을 의식하며 어린이의 전의(戰意)를 고양시키기 위해 제작된 사실도 시사적이다. 당시의 애니메이션이나 만화는 ‘귀축영미’ 구호가 가진 추상성을 구체적으로 제시하고 연합국의 상징적 존재를 희화화하는 기능을 수행했다.

아시아태평양전쟁에서 조형물이 프로파간다 매체의 역할을 수행하는 동안 화가들은 사실을 왜곡해가며 프로파간다에 적극적으로 참여했다. 싱가포르 함락 후 영국군과 일본군 사령관의 강화 회담 장면을 형상화한 미야모토 사부로(宮本三郎)의 ‹야마시타 퍼시빌 회견도(山下·パーシバル両司令官会見図)›**도판9**는 당시 신문에 실린 사진**도판10**을 활용하면서 원래 사진에는 없던 유니온 잭과 백기, 벗어놓은 철모, 어학사전 등의 모티프를 더하고 그들의 체구도 변형시킴으로써 전투에 패배한 영국군을 비하하고자 했다.[10] 유리 비행기처럼 전투기의 동체를

10. 河田明久, 「15年戦争と「大構図」の成立」, «美術史» 44-2(1995), pp. 248~252

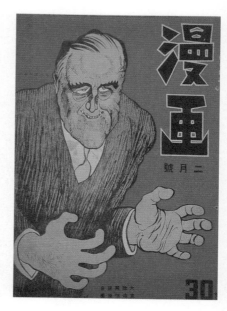

도판7. 곤도 히데조의 잡지 «만화» 표지화, 1944년 2월호
도판8. 도쿄 유락쵸 소재 일본극장의 사진 벽화 ‹치고야 말 거야!›, 1944

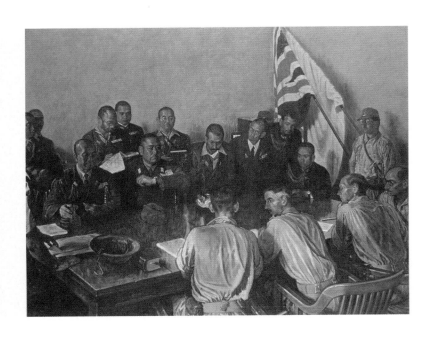

도판9. 미야모토 사부로, **야마시타 퍼시빌 회견도**, 1943
도판10. '야마시타 퍼시빌 두 사령관 회견 장면 사진', 아사히신문, 1943년 3월 20일자

투명하게 묘사한 가와바타 류시(川端龍子)의 ‹향로봉(香炉峰)› 이나 여타의 다른 화가들의 작품에서도 얼마든지 사실 왜곡의 사례들을 볼 수 있지만, 이는 당시 일본 전쟁화를 둘러싼 중요한 일면을 말해준다. 즉, 속보성에서는 라디오에 뒤지고 정확도에서는 사진에 뒤진 전쟁화가 회화적 상상력을 발휘한 화가들에 의해 사실을 왜곡해가며 프로파간다 매체의 기능을 수행함으로써 존재 근거를 확보했던 것이다.

4.

아시아태평양전쟁기 조형물에 드러나 있는 표현의 문제 또한 깊은 논의가 필요한 주제다. ‘일본 근대미술의 쓴 열매’로 부를 만한 이 시기 조형물에는 침략 전쟁 이데올로기를 내면화하여 전쟁을 합리화하고 정당화한 화가들의 태도가 드러나 있지만, 그들의 정서 깊이 자리 잡고 있는 이러한 양상은 그들의 자유의지가 불러온 것인지, 당시 군부나 통치 권력의 압력에 의한 것인지 판단하기 쉽지 않은 경우가 많다. 이 시기를 주도한 전쟁화가 후지타 쓰구하루(藤田嗣治)는 침략 전쟁에 협력한 화가의 대표적인 경우다. 그는 전시 통제가 이루어지고 미술 재료도 배급제가 실시되던 상황에서도 가장 값비싼 광물 안료(umber)를 마음껏 써가며 ‹애투섬 옥쇄(アッツ島玉砕)›를 비롯한 대작을 남겼다. 청사에 길이 남을 불후의 명작을 남기려 했던 그는 당시 미술 잡지에 기고한 글 「전쟁화 제작의 요점」에서 전쟁화의 요체는 천황에 대한 충성심과 전쟁에 관한 지식이라고 주장했다.[11] 확신범 수준의 신념을 갖고 있던 그의 태도는 당시 다수 일본 화가들에게 공유된 것이기도 했다. 전사한 병사의 시체에 광배를 그려넣음으로써 전사자가 성전을 수

11. 藤田嗣治, 「戦争画制作の要点」, «美術»(1944. 5)(«美術手帖» 424(1977. 9), pp. 98~99에서 재인용)

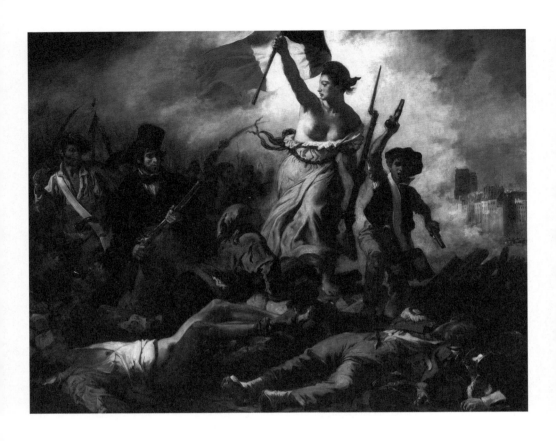

도판11. 외젠 들라크루아, **민중을 이끄는 자유의 여신**, 1830

행한 성인이라는 인식을 드러낸 고바야카와 슈세이(小早川秋声)의 ‹나라의 방패(國之楯)›(1944)에 이르면 화가의 표현이 종교적인 차원에까지 이르러 있었음을 알 수 있다.

'근대의 초극(近代の超克)'을 주장하던 그 시기에도 일본에서는 전쟁 조형물 제작에서 서양과의 관계를 어떻게 설정할 것인가 하는 문제가 복잡하고도 중요한 과제였다. 특히 전쟁화의 경우 들라크루아(Eugène Delacroix)의 ‹민중을 이끄는 자유의 여신›,^{도판11}과 같은 예는 당시 미술평론가들에 의해 이상적인 전쟁화의 예로서 언급되었고, 제리코(Théodore Géricault)의 ‹메뒤사호의 뗏목›이나 미켈란젤로의 시스티나 성당 천정화 역시 전투 장면을 그리는 데 참고해야 할 군상 표현의 모델로 제시되었다. 그 시기 미국 화가들의 사정도 유사했음을 고려하면 일본과 미국 양측의 화가들이 ‹민중을 이끄는 자유의 여신›으로 연결되어 있었던 셈이다.¹² 이는 추상미술이나 초현실주의 미술과 같이 서양에서 막 수입된 전위미술에 대한 부정적인 평가와는 대조를 이룬다. 한편에서는 일본이나 동양의 정체성과도 구별되는 이와 같은 측면은 이 시기 조형물에 내재된 복잡한 양상에 관한 논의에서는 깊이 있게 검토할 만한 주제다.

아시아태평양전쟁기 후방의 일상은 조형물을 통해 더욱 구체적으로 이해할 수 있다. 특히 일본의 소위 대용품(代用品)은 금속 제품 공출 이후에 사용된 도자기 다리미, 물통 등이 대표적인 예다. 이들 대용품은 군함이나 전투기의 이미지를 직접 키모노(着物) 디자인에 사용한 전쟁 키모노와 함께 당시 일본인의 일상을 웅변해주는 조형물이다. 미국의 패션 디자인에 등장하는 "There'll Always Be England"라는 문장 역시 참전 이전 미국의 민심을 드러내주는 것이지만, 민간의 제작자들이 영리 목적에서 만든 이들 예를 통해 전쟁과 밀접했던 후방의 일

12. https://www.aaa.si.edu/collections/interviews/oral-history-interview-james-brooks-12719

상에 대한 이해를 제고할 수 있다.

일본의 경우 전쟁 조형물의 범위는 훨씬 넓다. 전후에 미술 분야의 전쟁 책임에 관한 논의에서도 빠지지 않는 화가 요코야마 다이칸(橫山大觀)은 1943년 결성된 관변단체 일본미술보국회(日本美術報国会) 회장으로 활동했고, 후지산(富士山)과 벚꽃과 같은 작품으로 비행기헌납미술전람회에 출품하는 등 아시아태평양전쟁기 일본의 전쟁 조형물과 관련해서는 빼놓을 수 없는 인물이다. 그의 회화는 전투 장면의 묘사가 아니더라도 상징과 은유가 전제된 모티프를 활용해 전의를 고양시키기 위한 것으로, 프로파간다와 밀접했음을 알 수 있게 해준다. 여타 국가에서 신화나 전설 속 주인공을 등장시키는 경우와도 구별되는 이와 같은 현상은 소위 고배경(high context) 사회 일본의 특수성을 말해주는 측면임에 분명하지만, 조선을 포함한 식민지에서도 마찬가지로 제기할 수 있는 문제다. 이 점은 곧 전쟁기의 조형물이 담고 있는 내용이나 조형 표현만으로는 그것의 성격을 규정하기 어렵고 반드시 컨텍스트에 대한 고려가 있어야 함을 말해준다.

　제국 일본의 식민지에서 제작된 전쟁 조형물 역시 내지 즉, 일본 본토와의 연관 속에서 지역적인 정체성을 반영한 사례들이 주류를 이루었다. 조선이나 대만, 만주국의 예에서 볼 수 있는 바와 같이, 전쟁화의 제작은 식민지 거주 일본인 화가들이 선도하거나 식민지를 방문한 일본인 화가의 지도 아래 식민지 화가들이 추종하는 형태로 전개되었다. 거기에 더하여 일본 본토에서 열린 성전미술전람회나 대동아전쟁미술전람회의 순회 전시회가 열려 제국 일본과의 일체성을 도모했다. 매년 열렸던 식민지 관전이 전쟁 분위기를 강화시킨 가운데 조선의 경우

1944년 경성일보사(京城日報社)가 주최한 결전미술전람회(決戰美術展覽會)가 열렸다. 조선인 미술가, 재조선 일본인 미술가가 함께 출품한 이 전람회를 통해 식민지 조선의 독자적인 전쟁 프로파간다 미술이 제시되었다. 그 무렵 '내선일치' 슬로건을 내면화한 조선인 화가들은 종군하거나 혹은 후방에서 전쟁 상황을 형상화했고, 그들 가운데 일부는 일본인 화가와 구별하기 어려울 정도의 열정으로 전쟁화를 제작했다.[13] 예를 들어 당시 식민지 관전의 엘리트 화가로 성장하던 김기창은 〈적진육박〉[도판12]에서 남방전선의 밀림 속에서 완전 무장을 한 채 포복하는 병사의 긴장된 모습을 묘사해 결전미술전람회에 출품했다. 이후 그는 베트남전 당시의 상황을 형상화한 〈적영(敵影)〉[도판13]에서 유사한 인물의 포즈를 사용함으로써 〈적진육박〉에 대한 강한 애정을 보여주었다.

13. 김용철, 「아시아태평양전쟁기 식민지 조선의 전쟁화와 프로파간다」, 《일본학보》 109(한국일본학회, 2016), pp. 197~215.

5.

아시아태평양전쟁을 체험하고 기억하던 세대는 점차 줄어들고 많은 사람들이 그 전쟁을 역사로만 인식하는 시대에 접어든 지 오래다. 그에 관한 연구 역시 종전 후 70년이 지나며 확장, 심화가 이루어지고 있다. 연구의 축적, 새로운 자료의 공개 등을 통해 이루어진 이러한 추이는 앞으로도 지속될 것이다. 하지만 전쟁이 연관되어 있는 많은 영역과 그것이 미친 막대한 영향을 고려하면 정치사나 군사사 중심의 전쟁 연구의 한계 또한 명확하다. 문헌 자료 중심의 이들 분야가 가진 한계를 전쟁 조형물 연구가 보완할 수 있고, 결국은 새로운 지평을 열 수 있다. 바로 이런 사정으로 인해 조형물을 통한 전쟁 연구가 절실하게 필요한 것이다.

도판12. 김기창, **적진육박**, 1944
도판13. 김기창, **적영(敵影)**, 1972

14. 田中日佐夫, 『日本の戦争画』(ペリカン社,1895); 丹尾安典・河田明久, 『イメージのなかの戦争』(岩波書店, 1996); 若桑みどり, 『戦争がつくる女性像』(筑摩書房, 1995); 針生一郎外編, 『戦争と美術』(国書刊行会, 2007).

　　아시아태평양전쟁기의 전쟁 조형물에 관한 연구는 일본의 전쟁화 연구가 중요한 토대를 제공해주고 있는 것이 사실이다.[14] 그 때문에 일본 외에 여타 당사국이었던 중국이나 미국, 호주, 그리고 식민지 대만의 사례를 다룸으로써 일국사적 연구가 가진 한계를 넘어서는 새로운 시각이 모색될 수 있을 것이다. 내셔널리즘의 유혹을 넘어서는 일이 쉽지 않은 과제가 될 것임도 충분히 예상할 수 있다. 그러나 전쟁화 개념의 문제에서부터 아시아태평양전쟁기 조형물이 가진 전쟁 기록과 조형 표현의 문제, 국민국가의 통치 권력과 작가의 의지, 프로파간다, 후방의 일상, 제국과 식민지 등 여러 중요한 문제를 다양한 각도에서 검토하는 것 자체가 큰 의미를 지닌다. 그것이 향후 이 주제에 관한 연구의 발전을 위해서도 반드시 필요한 과정임은 두말할 나위도 없다.

아시아태평양전쟁기 어전회의의 표상

'전쟁화'란 무엇인가

2

기타하라 메구미

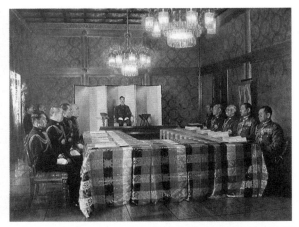

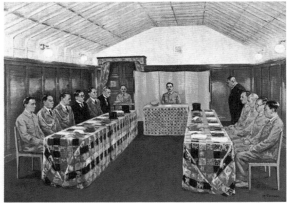

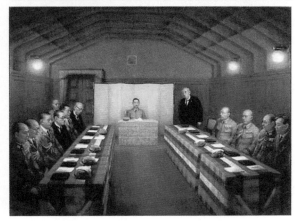

도판1. 　미야모토 사부로, **대본영에 친히 임하신 대원수 폐하**, 유화, 1943, 제2회 대동아전쟁 미술전 특별 출품, 소재 불명
도판2. 　데라우치 만지로, **어전회의**, 유화, 1948~49년 경, 소재 불명
도판3. 　시라카와 이치로, **최고전쟁지도회의**, 유화, 1966년, 스즈키 간타로 기념관 소장

1. 머리말

'전쟁화'란 무엇인가? 과연 '전쟁화'라고 시대와 지역을 초월하여 자명하고도 불변인 작품군을 가리키는 것일까? 이 문제를 생각하기 위해 이 글에서 다룰 작품은 ① 미야모토 사부로(宮本三郎)의 ‹대본영에 친히 임하신 대원수 폐하(大本営御親臨の大元帥陛下)›(1943년), ② 데라우치 만지로(寺内萬治郎)의 ‹어전회의(御前会議)›(1948~49년경), ③ 시라카와 이치로(白川一郎)의 ‹최고전쟁지도회의(最高戦争指導会議)›(1966년) 3점의 유채화다.**도판1,2,3** 모두 쇼와(昭和) 천황이 임석하는 어전회의 광경이다.[1]

첫 번째 그림, 즉 대본영 회의에 참석하는 쇼와 천황을 그린 미야모토 사부로의 ‹대본영에 친히 임하신 대원수 폐하›는 1943년부터 이듬해에 걸쳐서 전국을 순회한 제2회 대동아전쟁 미술전에서 특별 전시된 유화지만, 현재 소재는 알 수 없다. 다른 두 점은 일본이 포츠담 선언의 수락을 결정한 1945년 8월 10일 미명의 어전회의를 그린 것이다.[2] 데라우치 만지로의 작품은 미국에서 출판된 『맥아더 원수 리포트(Reports of General MacArthur)』를 위해 그려졌고, 그 후 일본으로 돌아갔다고들 하지만 현재는 소재 불명이다. 그에 비하면 시라카와 이치로의 작품은 지금도 지바현(千葉県)의 스즈키 간타로(鈴木貫太郎) 기념관에 전시되어 있다. 세 장 모두 주문한 사람도 그려진 상황은 다르지만 모두 아시아태평양전쟁 중의, 전쟁에 관한 최고 기관의 회의를 통솔하는 천황을 그렸다는 점에서 공통된다. 전후 오랜 기간 동안 '전쟁화'는 제작자인 화가의 화업으로부터도 지워진 경우가 많았지만, 1990년대 중반부터 급속

1. 미야모토 사부로의 ‹대본영에 친히 임하신 대원수 폐하›에 관해서는 北原惠,「消えた三枚の絵画─戦中／戦後の天皇の表象」『戦争の政治学』岩波講座: アジア·太平洋戦争 2 (岩波書店, 2005) 참조하라. 데라우치 만지로의 ‹어전회의›, 시라카와 이치로의 ‹최고전쟁지도회의›에 대해서는 北原惠,「‹御前会議›の表象─「マッカーサー元帥レポート」と戦争画」『甲南大学紀要(文学編)』151(2008); 北原惠,「「マッカーサー元帥レポート」と戦争画, その後-アラキミツコの戦史編纂への関与」『インパクション』167号(2009. 2) 참조

2. 포츠담 선언의 수락을 결정한 어전회의의 개최 날짜에 관해서는 최근 『쇼와천황실록』의 공개에 의해, 종래 8월 9일 심야부터 시작되었다고 여겨지고 있었던 어전회의가, 8월 10일 오전 0시 3분 시작인 것으로 밝혀졌다. 따라서 본 발표에서는 8월 10일로 한다.

히 발전해온 일본의 미술사 연구 영역에서도 이들 '어전회의' 회화에 대한 연구는 존재하지 않고 미야모토 사부로의 ‹대본영에 친히 임하신 대원수 폐하›는 사회로부터도 완전히 망각되어 왔다. 그리고 전쟁을 지도하는 천황을 그린 회화는 지금까지 '전쟁화'로 인식된 적이 없다. 그것은 천황의 전쟁 책임을 둘러싼 문제와 연결되는 것이 어렵지 않기 때문일 것이다.

전쟁에 관여하는 천황을 그린 이들 3점의 회화는 과연 '전쟁화'인 것일까? 이 글에서는 그와 같은 문제들을 생각해보기 위해 먼저 '어전회의'를 그린 이들 세 점의 회화에 대해 그 표상과 수용, 역사적 배경을 생각해봄으로써 '전쟁화'라는 개념과 담론에 의한 장르 형성에 대해 생각해보려 한다.[3]

2. 미야모토 사부로의 ‹대본영에 친히 임하신 대원수 폐하›

대동아전쟁 미술전과 역사적 배경

첫 번째로 다루는 미야모토 사부로의 유채화 ‹대본영에 친히 임하신 대원수 폐하›는 태평양전쟁 개전 2주년을 기념하여 1943년 12월 8일부터 우에노(上野)의 도쿄도(東京都) 미술관에서 시작된 제2회 대동아전쟁 미술전에 특별 출품된 작품이다. 이 전시회는 태평양전쟁 개전을 기념하여 전년도에 시작된 제1회 대동아전쟁 미술전을 이어받아 1943년 12월 8일부터 이듬해 1월 9일까지 도쿄 우에노에 있는 도쿄도 미술관에서 열렸다. 주최자인 아사히신문사는 육군성·해군성·정보국의 후원과 일본미술보국회·육군미술협회·대일본해양미술협회·대일본항공미술협회의 협찬을 받고, 군·정부·미술계의 전면적인 지원 아래 전람회를 개최했다. 주최자 측 발표에 의하면, 도쿄에서의

3. 이 글에서는 '어전회의', '대본영', '최고전쟁지도회의' 등의 용어를 사용하는데, '어전회의'는 '개전(開戰)·강화(講和)나 전쟁 지도(指導) 등의 중요 국책을 결정하기 위해 천황이 임석하여 개최되는 회의', '대본영'은 '전시 혹은 사변 때 설치되는 최고 통솔 기관', '최고전쟁지도회의'는 '국무와 총사령관의 통합을 도모하고, 중요 국책을 심의·결정하기 위한 대본영 정부 연락회의가 개칭된 회의'로 한다(『岩波天皇·皇室辞典』). '어전회의'의 구성원은 육군참모총장, 총리, 육군대신, 외무대신이고 필요에 따라 국무대신이 출석한다. 이 글에서 다루는 미야모토 사부로의 ‹대본영에 친히 임하신 대원수 폐하›에는 총리나 외무대신은 출석하지 않고 육군군 군인들만 참석한 것으로 보아 엄밀한 의미에서는 '어전회의'가 아니지만, 천황이 임석한 가운데 열린 국가최고회의라는 의미로 사용한다.

"참관자는 15만 명을 넘어" 당시의 전쟁 미술전 중에서도 대규모 전람회였다.

미야모토 사부로의 유채화 ‹대본영에 친히 임하신 대원수 폐하›는 궁중 헌납용으로서 아사히신문사로부터 위촉을 받아 제작된 세 점의 회화 가운데 한 점이다. 전람회에서는 함께 의뢰받은 두 점—후지타 쓰구하루(藤田嗣治)의 ‹천황 폐하, 이세신궁에 친히 참배하시다(天皇陛下、伊勢の神宮に御親拝)›와, 고이소 료헤이(小磯良平)의 ‹황후 폐하 육군병원 행차(皇后陛下陸軍病院 行啓)›—과 함께 전람회장 중앙에 설치된 특별실에 전시되었다.도판4, 5 전람회에서는 이 천황·황후를 그린 세 점의 회화 외에, 해군성으로부터 대여받은 작품을 비롯하여 일반 공모 작품 등 370점이 전시되었다.

일본에서는 중일전쟁이 발발한 1937년 이후 종군화가들이 육국미술협회를 결성하는 등 미술계와 군부와 미디어의 협력 관계는 조직적으로 강화되어갔다. 그 후에도 해군미술협회·항공미술협회 등이 결성되고 성전미술전람회·대동아전쟁미술전람회·육군미술전람회·해양미술전람회 등을 비롯한 대규모 전쟁미술전람회가 전의 고양을 목적으로 개최되었다.

제2회 대동아전쟁미술전람회가 개최된 1943년은 5월의 애튜(Attu)섬 옥쇄, 12월의 학도병 출진 등 불리한 전황과 관련하여 국민의 한층 강화된 협력과 통제가 도모되어, 미술계에서도 자재난이나 수송난 등의 영향에 의해 공모전의 중단이 늘어나던 시기다. 5월에 대정익찬회(大政翼賛会) 문화부는 일본미술보국회를 결성했고, 회장으로 요코야마 다이칸(橫山大觀)이 취임했다. 그와 동시에 일본미술및공예통제협회(이사장: 고다마 기보(兒玉希望))가 발족되어, 미술가의 자격 인정이나 제작 재료의 배급을 담당했다. 이후 이들 단체들이 미술·공예계의 일

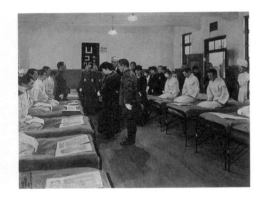

도판4. 후지타 쓰구하루, **천황 폐하 이세신궁에 친히 참배하시다**, 유화, 1943, 제2회 대동아전쟁미술전 특별 출품, 소재 불명
도판5. 고이소 료헤이, **황후 폐하 육군병원 행차**, 유화, 1943, 제2회 대동아전쟁미술전 특별 출품, 소재 불명

원적 통제를 시행하게 되었다.

‹대본영에 친히 임하신 대원수 폐하›의 표상과 담론

그렇다면 미야모토 사부로의 ‹대본영에 친히 임하신 대원수 폐
하›라는 작품은 도대체 무슨 장면을 그렸으며 어떻게 그렸고
어떻게 담론화된 것일까? 또 당시 이 그림은 어떤 의미를 지니
고 있었던 것일까? 제작 상황에 대해서는 작자인 미야모토 사
부로 자신이 직접 설명한 바 있다. 전람회 개최 전날인 12월 7
일의 «아사히신문» 석간의 제1면에 ‹대본영에 친히 임하신 대
원수 폐하› 그림이 게재되고 기사에 미야모토의 담화가 덧붙여
졌다.

> 초상사진을 보여주신 것 외에 궁내성의 특별 배려로 회의
> 실을 회의 당일의 상태 그대로 꾸미고 3일 동안 사생할 수
> 있게 해주셨습니다. 참석한 육해군 관계자들은 대단히 바
> 쁘신 중임에도 불구하고 대본영이나 군사령부에서 한 분
> 당 1시간 혹은 3식단 동안 만나서 사생을 했습니다만, 어느
> 분도 마치 천황 앞에 계신 것처럼 긴장한 태도를 취한 것
> 에는 강한 감명을 받았습니다. 다만 육해군 두 대신은 결국
> 만나지 못했지만, 시국 관계상 어쩔 수 없는 것으로 생각합
> 니다. 그림으로서는 구도를 확실히 정하는 데 어려움이 있
> 었고, 저도 그 점에 대해 고심했습니다만, 후지타 쓰구하루
> (藤田嗣治)군이 이세신궁에서 받아온 금줄(注連繩: 시메나
> 와)을 화실에 걸어놓고 2개월 반 동안 혼신의 힘을 기울여
> 그렸습니다.[4]

4. 「精魂を傾け謹写──
宮本三郎画伯謹話」, «朝
日新聞»(東京), 1943年12
月7日 夕刊, 第1面.

미야모토에 의하면 제작에 있어서는 회의 광경 사진을 궁내

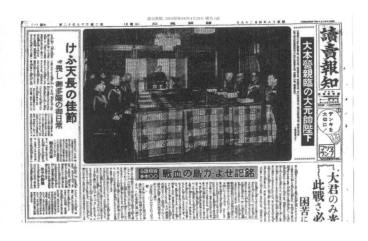

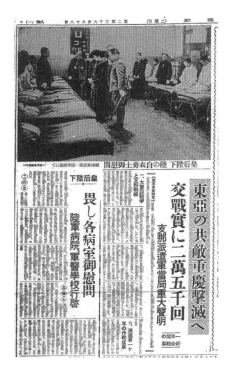

도판6. 쇼와천황의 대본영 행차를 알린 신문기사(«요미우리호치(読売報知)» 1943년 4월 29일자 조간1면)
도판7. 쇼와천황의 이세신궁 행차를 알린 신문기사(«아사히신문(朝日新聞)» 1942년 12월 4일자 조간 1면)
도판8. 황후의 육군병원 위문(«요미우리호치» 1942년 12월 5일자 조간)

성이 보여준 것 외에, 당일의 장식을 재현한 회의실을 3일 동안 스케치했고, 육해군의 두 대신 및 회의 참가자를 대본영이나 군 사령부에서 직접 만나서 스케치했다고 한다. 그가 봤다는 사진이라는 것은 1943년 4월 29일의 천황 탄생일에 각 신문에 크게 발표된 ‹대본영에 친히 임하신 대원수 폐하›(궁내성 대여)로 여겨진다.도판6 화면에는 육해군의 군인들이 나란히 있는 방 안쪽에 천황이 금병풍을 배경 삼아 앉고, 천황을 정점으로 한 삼각형의 안정된 구도를 형성하고 있다.[5] 천장에 매달린 호화로운 샹들리에와 책상에 걸쳐진 화려한 천의 색채가 눈에 띄지만, 화면은 딱딱하여 판에 박힌 듯한 인상을 준다. 왜냐하면 요구받은 것은 영웅화된 천황상이 아니라, 시각적으로 안정되고 엄숙한 ‘국가’의 확인이었기 때문이다.

종전 이전의 신문을 비롯한 미디어는 국가의 중요한 고비마다 ‘어전회의’에 임석한 쇼와 천황의 모습을 사진으로 보도해왔다. 거슬러 올라가면 러일전쟁기에 메이지 천황의 어전회의를 제재로 한 ‹러시아를 상대로 한 선전포고 어전회의(対露宣戦布告御前会議)›(吉田苞, 1934年, 聖徳記念館)가 알려져 있다. 쇼와 시대에 들어선 이후부터 설날 신문에는 천황의 가족사진이 게재되는 것이 관례가 되고 있었는데, 중일전쟁 개시 후인 1938년이나 패전이 눈앞이던 1945년 1월 1일의 각종 신문지상에는 일제히 ‘어전회의’의 사진이 게재되었다. 군인이나 정치가의 최고 간부를 통솔하는 천황의 모습을 보여줌으로써 피폐할 대로 피폐한 국민을 고무(鼓舞)하여 전의 고양과 통합을 꾀하려고 한 것이다. 이와 같이 ‘어전회의’의 도상이란 사진이든 그림이든 전쟁 중에는 특별한 의미를 지닌 비주얼이었다.

그런데 제2회 대동아전쟁미술전람회를 주최한 《아사히신문》은 미야모토 사부로가 ‹대본영에 친히 임하신 대원수 폐하›

뿐만 아니라, 천황·황후를 그린 후지타 쓰구하루나 고이소 료헤이의 회화도 사진과 함께 지면 제1면 톱으로 전했다. 후지타의 그림 ‹천황 폐하, 이세신궁에 친히 참배하시다›는 1942년 12월 12일 쇼와 천황이 전승 기원을 위해서 이세신궁에 참배했을 때의 광경이며, 고이소 료헤이의 그림은 1942년 12월 4일, 황후가 임시·도쿄 제1육군병원을 위문했을 때의 광경이다.도판 7, 8 즉 그들이 그린 세 점의 회화는 전시하의 천황·황후에게 부여된 세 가지 역할—기원·통솔·치유—를 상징화한 것이었다.

이 세 점의 그림은 이미 미디어에 크게 발표되어 사람들에게 알려져 있었던 사진을 바탕으로 그려졌다. 그들은 그 사진들의 이미지를 바탕으로 제작할 것을 요구받았으며, 구도나 주요인물 등의 변경은 허용되지 않았다. 주인공인 천황·황후를 직접 스케치할 수는 없었지만, 다른 등장인물이나 대본영 회의의 테이블에 걸린 천 등의 디테일은 직접 스케치할 기회가 있었다는 것을 화가들의 담화에서 엿볼 수 있다. 다만 이러한 특징에서 알 수 있는 것은 화가들이 얼마나 정확하게 역사적 사실을 재현했는가가 아니다. 오히려 세부를 정밀하게 그림으로써, 또 사진의 구도를 따름으로써, 얼마나 진정한 '역사적 사실'이며 역사적인 '기록'인 것처럼 그릴지를, 주문주로부터 요청받았다는 것을 알 수 있다.

당시의 «아사히신문»에서는 개최 3개월 전부터 전람회에 관한 보도를 시작했고, 작품 모집의 통지나 공모 작품의 심사 상황을 차례대로 상세히 보도했고, 전람회 개최 직전에는 일반 입선작 205점의 제작자 성명을 지역별로 전원 발표했다. 전람회 개최 2일 전의 조간에는 천황·황후가 해군의 작전 기록화 20점을 궁중에서 직접 관람한 것이 다른 신문에서와 마찬가지로 사진 첨부로 크게 보도되었으며, 전람회 개막에 맞추어 후

지타, 미야모토, 고이소가 그린 세 장의 회화가 《아사히신문》의 석간 제1면에 등장했다. 전람회가 시작되고 나서는, 해군성의 작전 기록화와 전람회 비평이 매우 화려한 '전과'를 전하는 해설문 및 도판과 함께 연일 게재된다. 그러한 허구적인 그림은 같은 지면의 현실의 전황이나 후방의 수비를 전하는 뉴스에 섞여 들어가, 마치 '사실'인 듯 배치되고, 피비린내 나는 뉴스를 고귀하고 미적인 세계로 각색하는 데 일조했다. 신문 지상에 있어서도 전람회장의 공간 구성과 똑같이 천황·황후상의 세 작품을 피라미드의 정점으로 해, 그 아래에 해군 기록화 20점이 이어지고, 저변을 일반 작품이 차지하는 형태로 전쟁화의 담론 공간이 형성된 것이다.

제2회 대동아전쟁 미술전은 도쿄도 미술관 이후에 이듬해인 1944년 1월부터 약 반 년 동안 오사카·교토·후쿠오카 등을 순회했다. 그리고 한반도로 건너가, 같은 해 8월 6일에서 31일에 걸쳐서 아사히신문사·경성일보사 주최, 해군성·조선총독부·조선군사령부의 후원으로 경성의 총독부미술관에서 개최되었다. 해군성 대여 작품 등 40여 점이 전시되었으며 진주만 공습의 주역이었던 9군신의 회화 앞에는 헌금 상자가 놓였고, 모인 헌금은 해군성과 야스쿠니 신사(靖國神社)로 보냈다고 보도되었다. 경성에서의 전람회로부터 1년 후 아시아태평양전쟁은 종전을 맞이했다.

3. '종전'의 '어전회의'—1945년 8월 10일, 포츠담 선언 수락

시라카와 이치로의 ‹최고전쟁지도회의›

전쟁의 종결에는 시각 이미지가 필수라고 일컬어진다. 어떤 비주얼 이미지로 종전을 연출할 지, 즉 전쟁은 그 표상의 싸움이기도 하다. 우리는 아시아태평양전쟁의 패전 혹은 종전의 획기(劃期)를 어떠한 시각 이미지로 인식하고 기억하고 있는 것일까? 일본에서의 '전쟁의 종식'이란, 포츠담 선언 수락을 결정한 1945년 8월 10일의 어전회의에 이어진 8월15일의 소위 '옥음방송', 즉 천황의 육성방송으로 표상하는 것이 통례가 되고 있으며, 이를 같은 해 9월 2일 미주리호에서의 조약 조인의 광경으로 나타내는 일은 거의 없다. 사토 다쿠미(佐藤卓己)에 따르면 종전 10주년을 맞이한 1955년경에 천황의 육성방송이 내보내진 8월 15일을 '종전'으로 하는 것이 확립되었고 신문에서는 9월 2일의 '항복' 흔적도 지워졌다고 한다.[6] '종전' 기억의 전환이 일어난 것이다. 하지만 시각 이미지로서의 일본의 '종전'을 천황이 육성방송을 하는 모습으로 나타내는 일은 드물며, 라디오를 듣는 '일본인'의 모습이나 포츠담 선언의 수락을 결정하는 어전회의 광경으로 표상되는 경우가 일반적이다. '소리'라고 하는 시각성을 동반하지 않는 천황의 육성방송을 듣는 사람들의 모습과 공간은 어떠한 사람이나 장소로도 대체 가능하고 역사적 사건에 참가했다는 감각을 추체험시키면서 8월 15일 '종전'의 집합적 기억을 구축, 재생산해왔다고 할 수 있다.

　　오늘날 8월 10일의 어전회의를 그린 회화로서 교과서 등에도 게재되어 일본에서 일반적으로 알려져 있는 것은 시라카와 이치로의 유화 ‹최고전쟁지도회의›일 것이다. 시라카와 이치로는 8월 10일의 ‹최고전쟁지도회의›(1966년)를 그린 후, 8월 14

6. 佐藤卓己, 『八月十五日の神話』, ちくま新書, 2005年, 增補·ちくま学芸文庫, 2014年.

終 戦 御 前 会 議

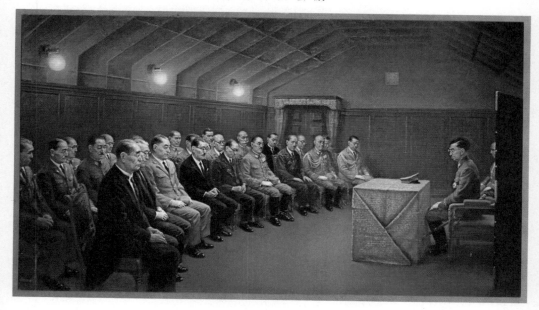

白川一郎 謹画

일을 다룬 ‹최후의 어전회의(最後の御前会議)›(1969년)라는 유화**도판9**도 완성했지만, 작가 본인이 «문예춘추(文藝春秋)»에서 밝힌 제작 경위에 의하면, 스즈키 간타로를 기리는 기념관 건설 중에 그 미망인으로부터 의뢰받은 것이 계기가 되어서 제작을 결심하고, 1962년 11월, 어전회의가 열린 황궁의 방공호와 생활용품을 보았다고 한다. 그리고 자신의 두 장의 ‘어전회의’는 둘 다 “어떤 의미에서는 최대의 전쟁화”이며, “특히 ‹최후의 어전회의›는 화가로서, 누군가가 그리지 않으면 안 되는 명제”였다고 언급한다.[7] 어쩌면 그 기세는 화가 한 사람에게서 나온 것이 아니라, ‘전후 24년을 맞아 안보 개정 1년 전에’, ‘종전’의 기억을 철저히 지우려는 사람들에 의해 지탱된 것으로 추측된다.[8]

데라우치 만지로의 ‹어전회의›

하지만 시라카와 이치로보다도 훨씬 빠른 시기인 패전 직후에 8월 10일의 어전회의를 그린 화가가 있었다. 광풍회(光風會)나 제전(帝展), 문전(文展)의 심사위원을 역임한 데라우치 만지로(1890~1964)가 그다. 그러나 데라우치의 ‹어전회의›**도판2**는 오늘날 거의 언급되지 않고 있고 연구되지도 않는다. 왜 데라우치 만지로의 그림은 잊힌 것일까? 시라카와와 데라우치가 그린 두 점의 어전회의 사이에는 어떤 공통점과 차이점이 있을까?

화면에는 금병풍 앞에 앉은 쇼와 천황을 중앙으로, 양측에 육해군 막료장, 수상, 육해군 각료, 외무대신들 12명의 남자들이 나란히 앉아 있으며, 두 장 모두 구도는 거의 같다.[9] 그런데 시라카와의 그림에서는 스즈키 간타로가 일어서서 정말이지 천황의 포츠담 선언 수락이냐 아니냐의 ‘성단(聖斷)을 청하는’ 순간을 포착하고 있다. 주인공은 스즈키다. 이에 비하여 데라

7. 白川一郎, 「‘最後の御前会議’を再現する」, «文藝春秋» 47(13), 1969年12月号, p. 254. 「近影遠影: 高橋一淸·あの日あの人21; 白川一郎, 「最後の御前会議」(«每日新聞» 2015年 9月 9日)에 의하면 白川一郎의 문장은 «文藝春秋»의 편집자였던 高橋一淸가 談話, 筆記했다고 한다.

8. 鈴木貫太郎 수상기록 편찬위원회가 발행한 『怒涛の中の太陽』(鈴木武、1969年)의 권두화에는 白川一郎의 ‹최후의 어전회의› 칼라도판이 삽입되어 있었고 “‹최후의 어전회의› 그림의 보급회를 만들고 싶다”며 제안하는 鈴木武(鈴木貫太郎의 조카)의 글이 실려 있다. 이 책에는 佐藤栄作 수상, 友納武人 지바현 지사, 迫水久常 참의원 의원이 서문을 실었다. 본문 중의 인용은 보급회 제안에 있는 내용이다.

9. 登場人物은, 右側前列 上位로부터, 鈴木貫太郎首相、阿南惟幾陸軍大臣、梅津美治郎参謀総長、吉積正雄軍務局長、迫水久常書記官。左로부터、池田純久綜合計画局長官、保科善四郎海軍軍務局長、豊田副武軍令部総長、東條英機外相、米内光政海軍大臣、平沼騏一郎枢密院議長、後方은、蓮沼蕃侍従武官長。

우치의 ‹어전회의›에서는 천황의 바로 곁에 선 스즈키 간타로가 약간 고개를 숙인 듯한 옆얼굴을 보일 뿐이며, 화면 중앙에서 혼자만 정면을 향한 천황이 초점의 대상이 되어 있다. 즉 데라우치 그림의 주인공은 천황임과 동시에, 천황과 일본의 각료나 군인들에 의해 신체화된 국체(國體) 그 자체라고 할 수 있을 것이다.

게다가 이 두 점의 회화는 주문한 사람도, 발표된 시기와 상황도 다르다. 시라카와의 ‹어전회의›가 전후 20년 이상이 지나서 스즈키 간타로의 '위업'과 천황의 '성단'을 찬양하기 위해 그려진 것에 비해, 데라우치 만지로의 ‹어전회의›는 종전 직후, GHQ 최고사령관 더글러스 맥아더의 전쟁 역사로서 편찬된 『맥아더 원수 리포트』를 위해 그려졌으며, 같은 책 안에서 일본의 항복 결정을 기술하는 '삽화'로 등장한다.[10] 데라우치와 시라카와의 두 점의 '어전회의'는 같은 등장인물과 같은 역사적 순간을 다루면서도 데라우치의 '어전회의'는 미국의 『맥아더 원수 리포트』의 삽화가 되었고, 시라카와의 '어전회의'는 쇼와 천황의 '성단'을 청한 스즈키의 영웅적 자태로서 스즈키 간타로 기념관이나 쇼와 천황 기념관 등에 전시되어 일본인의 종전을 둘러싼 공적 기억의 한 칸을 형성해왔다.

10. 白川一郎の、‹最高戦争指導会議›は、1965年に一旦公開されるが、完成したのは1966年である。

4. 『맥아더 원수 리포트』와 전쟁화

『맥아더 원수 리포트』와 G2 역사과

패전 후 바로 그려졌다고 여겨지는 데라우치의 ‹어전회의›(Imperial Conference of 9-10 August 1945)의 제작에 대해서는 수수께끼가 많다. 이 그림이 게재된 『맥아더 원수 리포트』

는 미국 태평양 육군 총사령부에서 주로 첩보 활동을 담당하고 있었던 참모 제2부(이하 G2)가, 1946년 전쟁사 편찬의 일을 참모 제3부(이하 G3)로부터 이어받고, 부장인 찰스 윌로비(Charles A. Willoughby) 소장의 지휘 아래 다시 쓴 전쟁 기록이다.[11] 메릴랜드 대학교 교수 고든 프레인지(Gordon W. Prange)도 1946년 10월부터 G2 역사부(Historical Section)에 근무했고 1949년 6월부터 역사부장을 맡아 작업에 임했다.『맥아더 원수 리포트』는 1950년에 5부만 제작되었지만 맥아더는 출판을 싫어하여 그의 사후인 1966년이 되어서야 출판되었다. 고급용지에 컬러로 인쇄된 호화 출판물이다. 현재 미국 육군전쟁사센터 사이트에서는 컬러도판과 함께 전문이 공개되어 있고 아무나 볼 수 있다.[12]

4권으로 이루어진 『맥아더 원수 리포트』는 맥아더를 중심으로 하는 미군이 본 작전·전투의 기록과, 거기에 대응하는 일본군이 본 기록으로 나뉘어 있어, 일본인에 의해 그려진 전쟁화가 후반의 제2권 1부와 2부로 구 일본군이 작성한 지도나 군사자료와 함께 합계 40매가 게재되어 있다.[13]

그 40장 안에 데라우치의 〈어전회의〉와, 구리하라 신(栗原信), 미야모토 사부로, 무카이 준키치(向井潤吉), 고이소 료헤이, 나카무라 겐이치(中村研一), 이와타 센타로(岩田專太郎), 후지타 쓰구하루, 이노쿠마 겐이치로(猪熊弦一郎), 이하라 우사부로(伊原宇三郎), 쓰루타 고로(鶴田吾郎) 등 일본인 화가에 의해 그려진 작전 기록화와 스케치가 등장한다. 회화는 모두 컬러로 각각 1페이지 전체의 지면을 할애하고 있어, 이미 통상적 '삽화'를 넘어선 취급 태도를 보여준다. 회화에 그려진 장면은 전선이나 남성 병사, 전투 장면, 회견도, 협력하는 현지인들, 공습하의 시민, 어전회의, 야스쿠니 신사, 황궁 등이고, 40점 가운

11. 찰스 앤드류 윌로비(Charles Andrew Willoughby)는 1892년 독일 하이델베르크에서 태어났다. 어머니는 미국인 엠마 윌로비다. 1910년 미국으로 이주하여 육군에 입대했다. 육군참모학교에서 전쟁사와 첩보를 연구하고 1940년 6월 마닐라의 필리핀군관구 사령부 참모 제4부장, 1941년 미국 극동육군 사령부 참모 제2부장, 1942년 4월 연합국 남서태평양지역 총사령부 참모 제2부장, 1945년 3월 미국 태평양 육군사령부 참모 제2부장 등을 역임하고, 1951년에는 리하르트 조르게의 스파이 활동에 관한 정보를 제공했으며 철저한 반공주의적 입장을 견지했다(일본 국립국회도서관 윌로비문서 해설 https://rnavi.ndl.go.jp/kensei/entry/MMA-5.php).

12. 미국 육군전쟁사센터 http://www.history.army.mil/books/wwii/MacArthur%20Reports/MacArthurR.htm Reports of General MacArthur는 GHQ 참모 제2부 엮은 『맥아더 원수 리포트』로서 1998년 일본의 現代資料出版에서 4권 세트로 복각판이 발행되었다.

13. 4권의 구성은 ① 「マッカーサーの太平洋作戦」(第1巻 1부); ② 「日本におけるマッカーサー·占領·軍事的局面」(第1巻 2부); ③, ④ 「南太平洋における日本の作戦」(第2巻 1부와 2부)

데 절반이 넘는 24점이 전후 GHQ에 접수되어 일본에 무기한 대여 형식의 반환을 거쳐 현재 도쿄 국립근대미술관에 보관되어 있는 '전쟁 기록화'다. 그 가운데 1941년 성전 미술전람회에 출품되고 제1회 예술원상을 수상한 고이소 료헤이의 ‹낭자관을 치다(娘子関を征く)›나 후지타 쓰구하루의 ‹12월 8일의 진주만›(1942년), 미야모토 사부로의 ‹혼마 웬라이트 회견도›(1944년), 나카무라 겐이치(中村研一)의 ‹코타 발›(1942), 사토 게이(佐藤敬)의 ‹뉴기니아 전선—밀림의 사투›(1943), 하시모토 야오지(橋本八百二)의 ‹사이판섬 오오즈(大津) 부대 분전›(1944), 시미즈 도시(淸水登之)의 ‹공병대 가교 작업›(1944) 등의 전선을 그린 유명한 유화 특공대를 그린 이와타 센타로(岩田專太郎)의 일본화 ‹특공대 내지(內地) 기지를 발진하다(2)›(1945), 공습 중에 시민들의 소화 활동을 묘사한 스즈키 마코토(鈴木誠)의 ‹황토방위 군민방공진›(1945) 등, 오늘날 화집 등에 널리 알려진 전쟁화가 포함되어 있다.[14] 이들 전쟁화 제작자 24명은 사카쿠라 요시노부(阪倉宜暢)라는 인물을 제외하고 모두 전쟁기에 전쟁 기록화를 그리며 활약한 화가들이었다.

40매 가운데에는 전쟁 중에 그려진 것이 확실한 것뿐만 아니라, 언제 그려진 것인지 알 수 없는 경우나 명백히 전후에 그려진 경우도 포함되어 있다. 전후에 그려진 것으로 단정할 수 있는 이유는 먼저 8월 10일 어전회의나 패전 직후의 야스쿠니 신사, 황궁 앞 광장에서 땅바닥에 주저앉은 사람들, 군기 소각식 광경 등 종전 직후에 일어난 일들을 묘사했기 때문이지만, 그 외에도 GHQ의 지시에 따라 전후 일본인 화가들이 그린 것으로 추측되는 그림들, 즉 전쟁기 정경을 묘사한 회화나 스케치가 존재하기 때문이다.[15] **도판10**

14. 作品名については、『マッカーサー元帥レポート』で使用されているタイトルが今日のものと異なる場合があるので、ここでは、東京近代美術館が用いるタイトルで表記した.

15. 戦後、日本人画家が戦時中の光景を描いたと推測される絵画についての詳細は、前掲、北原恵、「‹御前会議›の表象――『マッカーサー元帥レポート』と戦争画」.

전쟁사 편찬과 아라키 미쓰코(荒木光子)

전쟁사를 편찬한 GHQ·G2의 역사부는 히비야(日比谷)의 일본 우편선박(日本郵船) 빌딩의 3층에 사무실를 두고 전쟁사 편찬을 위해 100명 이상의 '편찬 부대'를 두고 있었다. "당시로서는 전범이나 추방이 될 수도 있는 구 일본 육해군 참모들을 다수 고용하고 있었고", 그들 구 일본군 엘리트들의 도움 없이는 전쟁사의 작성은 가능하지 않았다.[16] 전쟁사 편찬은 미일 쌍방이 담당했지만, 일본 측 지도자로서 핫토리 다쿠시로(服部卓四郎) 대령이 실질적인 실무를 담당했고, 참모본부 정보부장 아리스에 세이조(有末精三), 참모본부 차장 가와베 도라시로(川辺虎四郎), 해군 대령 오마에 도시카즈(大前敏一) 등을 이끌었다. 핫토리는 전쟁 중에는 도조 히데키 육군대신의 비서였으며, 참모본부 작전과장을 맡아 육군 작전계획의 입안과 실무에 종사한 인물이다. G2에서는 일본인들은 모두 원래 계급명으로 불리어 계급에 따른 경례와 대우를 받고 있었다. 그리고 철저한 반공주의자였던 윌로비 소장은 일본우편선박 빌딩의 G2 역사과에 모은 일본인 참모들을, 후에는 한국전쟁을 위한 작전계획에도 사용했다. 일본의 재군비 플랜도 이 일본인들 사이에서 나왔다고 한다. 그들에게는 전쟁사 편찬 이상의 임무가 있었던 것으로 알려지고 있다.

한편 전쟁사 편찬의 미국 측 책임편집을 맡은 것이, 프레인지(Prange) 문고(文庫)나 『토라 토라 토라』로 알려진 메릴랜드 주립대학의 역사학자 고든 프레인지(Gordon W. Prange) 박사이며, 일본 측의 명목상의 대표는 전 도쿄 대학 교수인 아라키 미쓰타로(荒木光太郎)였다. 전쟁 중에 일본 정부의 재정 정책에 깊이 관여했고 독일과 친밀한 관계가 있었던 아라키는 1945년 11월에 의원 면직 처분이 되었고 그와 배턴 터치를 하

16. 週刊新潮編集部, 『マッカーサーの日本(下)』, 新潮文庫, 1983年, p. 165. ウィロビー自身の回顧録『知られざる日本占領』(延禎監修, 番町書房, 1973年)には、G2についてウィロビーが組織図付で詳細な解説を行っている。その他、G2については、C. A. ウィロビー『GHQ知られざる諜報戦──新版・ウィロビー回顧録』, 山川出版社, 2011年; 田中宏巳, 『消されたマッカーサーの戦い──日本人に刷り込まれた〈太平洋戦争史〉』, 吉川弘文館, 2014年を参照.

듯이 마르크스 경제학자인 오우치 효에(大內兵衛)가 복직했다. 그리고 미쓰타로보다도 더 적극적으로 전쟁화의 수집 지휘를 맡은 것이 미쓰비시(三菱) 재벌 가문 출신의 아내인 미쓰코(光子)였다. 그녀는 종전 이전부터 도조 히데키의 부인 가쓰코(勝子)나 독일 대사 리하르트 조르게(Richard Sorge)와도 깊은 교제 관계가 있었으며, 영어와 독일어에 능통한 재원이었다.

월로비가 거느리는 G2 역사과에 근무한 적이 있는 와일즈(H. E. Wildes)는 『도쿄 선풍(Typhoon in Tokyo)』(1954)에서 맥아더 전쟁사 편찬의 내부 상황을 상세하게 언급하고 있다. 아라키 미쓰코가 미술가·지도제작자·삽화가 그룹의 반장이 되어 역사 편찬의 업무를 지휘하고 있었다며 다음과 같이 언급하고 있다.

> 도쿄대학 경제학부 교수의 부인인 여류조각가 아라키 미쓰코를 반장으로 한 미술가·지도제작자·삽화가 그룹이 조직되어 전쟁의 추이를 밝히기 위해 몇 백 매의 극채색 도면과 도표·지도·역사화를 작성했다. 아라키 부인은 매력이 풍부한 극히 머리가 좋은 사교적 여성으로서 정치적인 야심을 갖고 독일인이나 이탈리아 외교관들에게 얼굴이 알려져 있었다. 그러나 월로비는 그녀의 성실함에 깊은 신뢰를 두고 역사 편찬에 대해 귀찮은 기술적·재무적 책임까지 그녀에게 맡기고 있었다.[17]

17. H. E. ワイルズ(井上 勇訳), 『東京旋風 ── これが占領軍だった』, 時事通信社, 1954年, p. 254.

나아가 아라키반과 구참모들은 "이상하게 높은 급여에 더하여 식료품·숙소·술·담배, 그 밖의 사치품을 지급받고," 특히 아라키 미쓰코는 "군용자동차에 일본 여성을 태워서는 안 된다는 규칙의 예외를 인정받아 그 자격으로 개인용으로 지프를 한

대 지급받았다"(같은 책, p. 261).

아라키 미쓰코의 절대적인 발언력을 보여주는 증언은 와일즈의『도쿄 선풍』에만 실려 있는 것이 아니다. 그녀는 역사부 스탭이었던 제롬 포레스트(Jerome Forrest)와 클라크 카와카미(Clarke H. Kawakami)에 대한 취재를 바탕으로 내부 사정을 전한 기사에도 등장하여 남편인 아라키 미쓰타로는 이름만의 편집 책임자였다고 기술되어 있다.[18] 도판11

또 1952년에 일본인 관계자가 익명으로 폭로한 수기에서도 미쓰코가 등장한다. 그 수기에는 "아라키 부부의 의견에 이의가 있어도 '윌로비의 의견이다'라며 밀어붙여서 부득불 우리는 양보할 수밖에 없었다. '일본우편선박 빌딩의 요도기미(淀君, 악녀)'에게는 전혀 먹혀들지 않는 실정이었다"며 "아라키 부인의 전쟁사 편찬에서의 역할은 도판 의뢰나 제작이었지만, 사무적인 진행과 재정의 끈은 부인이 잡고 있었다"고 씌어 있다.[19]

필자는 2008년 봄에 미국 메릴랜드 주 소재 국립공문서관 분관(NARA II)에 소장되어 있는『맥아더 원수 리포트』의 전쟁화에 관한 자료를 조사했을 때, 일본인 측 편찬자 리스트에 아라키 미쓰코의 이름이 '치프 에디터 아라키 미쓰타로' 다음에 적혀 있는 것을 확인했다. 또한 동관 소장의『일본의 전쟁화 컬렉션(Collection of Japanese War Paintings)』이라는 앨범에는, 수집한 전쟁화의 사진, 제목, 작가명, 회수 장소 등의 리스트가 게재되어 있는데, 아라키 미쓰코가 그 앨범의 첫머리 서문을 집필하여 일본의 전쟁화에 관한 평가를 언급하고 있다.도판12

"우에노에서의 전쟁화 전람회는 중일전쟁부터 1945년 종전까지의 시기를 다루고 있다. 이들 전쟁화는 근현대 전쟁에 대한 일본 예술가들의 생각과 이 10년 동안에 일본 예술가들이 진보와 기술 쌍방에 대해서 의미있는 기록이 되었다"[20]라는

18. Jerome Forrest and Clarke H. Kawakami, "General MacArthur and His Vanishing War History", The Reporter, Oct. 14, 1952, New York, p. 23.

19. 丸山一太郎,「マ元帥の『太平洋戦史』編纂の内実」,《中央公論》, 1952年 5月号, p. 266.

20. 荒木光子の序は原文英語で、1947年12月18日の日付がある(引用部分は、筆者による日本語訳).

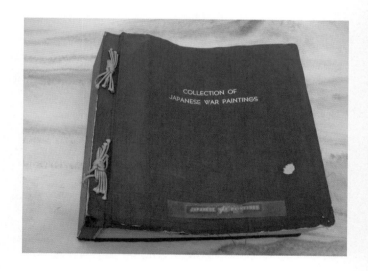

도판10. 1945년 8월 15일, 황궁 앞 광장에 꿇어 앉은 사람들. 출전: 『맥아더 원수 리포트』

도판11. 잡지 『리포터(The Reporter)』(1952년 10월 14일))에 수록된 제롬 포레스트와 클라크 카와카미의 삽화 ‹맥아더 장군과 사라지는 그의 전쟁 역사(General MacArthur and His Vanishing War History)›

도판12. 『일본의 전쟁화 컬렉션(Collection of Japanese War Paintings)』 표지, 미국 국립공문서관 분관(NARAII) 소장, 2008년 필자 촬영

문장으로 시작하는 이 앨범의 「서문(序)」이 흥미로운 것은 초기의 전쟁화는 프로파간다이고 거의 가치가 없었지만, 전쟁이 계속됨에 따라 양질의 예술가들이 이들 회화를 고도의 예술적 수준까지 끌어올렸다는 인식을 GHQ에서 일한 아라키 미쓰코가 보여주었다는 것이다. 그것은 GHQ가 전쟁 기록화를 군국주의적이고 정치적인 프로파간다이고 예술로는 인정하지 않는다는, 공적으로 보여준 견해와는 다르지만, 한편에서는 그들이 전쟁화의 예술적 가치를 인정했다는 것을 엿볼 수 있다.

〈어전회의〉를 제작한 데라우치 만지로와 사카쿠라 노부요시
이와 같이 『맥아더 원수 리포트』의 비주얼 면을 책임 관리하고 있었던 아라키 미쓰코가 특히 까다롭게 신경 쓴 것이 어전회의 그림이었다. 앞에서 소개한 수기에서 마루야마는 다음과 같이 진술하고 있다.

> 부인의 제안으로 마지막 어전회의의 그림을 그리게 해 전쟁사 안에 원색판으로 넣기로 했는데, 그 한 장의 그림을 위해 들인 돈과 시간은 정말이지 막대한 것이었다. 이것저것 모두 조금의 차이라도 있어서는 송구하다며, 어전회의의 테이블 보 끝부분을 궁내청으로부터 특별히 송부받거나, 어전회의의 출석자에게 일일이 문의하여 그날의 자리 배치나 복장까지 조사해내는 꼼꼼함. 그림을 그린 것은 데라우치 만지로 화백의 제자로 사카쿠라(酒倉)라고 하는 양화가였는데, 계속해서 번거로운 주문이 들어오므로 비명을 지를 지경이었다(앞의 책, p. 266).

여기서 〈어전회의〉의 작가로서 이름이 거론된 '사카쿠라(酒倉)'

라는 화가는 대체 어떤 인물일까? 앞에서 말한 바와 같이, 『맥아더 원수 리포트』에 게재된 일본의 전쟁화가 24명 가운데 그는 전쟁기 유일의 무명화가다. <어전회의>의 작자로서 『맥아더 원수 리포트』에는 데라우치 만지로의 이름이 올라 있지만, 처음부터 데라우치 만지로가 그린 것일까? 마루야마 이치타로에 따르면 '사카쿠라'의 역할에 대해서는 데라우치 만지로의 작품 '밑그림'을 그렸다든지 조수 역할을 했다고는 말하지 않고 "붓을 잡았다"고만 말하고 있는 점에서 이 익명 기사를 쓴 1952년 12월 시점에서는 그를 제작자로서 인정하고 있는 것을 알 수 있다.

마루야마가 '酒倉'라고 잘못 쓴 화가는 광풍회 소속의 '사카쿠라 요시노부(阪倉宜暢, 1913~1998)를 가리킨다. 1913년 효고현(兵庫県) 니시노미야시(西宮市)에서 태어난 사카쿠라는 전쟁기에 전쟁 기록화를 정력적으로 제작한 화가들에 비하면 한 세대 젊고 제국미술학교(帝国美術学校, 지금의 武蔵野美術大学)에서 배우고 1942년에 광풍회에 처음 입선하여 1946년 제1회 일전(日展)에서 특선으로 처음 입선한 젊은 화가다. 사카쿠라의 이름은 『맥아더 원수 리포트』에서는 필리핀의 일본군을 그린 <전선을 향하는 보급대열(前線に向ふ補給縦列)>의 제작자로서 게재되어 있어서 그가 G2와 뭔가 연관이 있음을 알 수 있다.도판13 그의 그림에는 '쇼와 23년 3월 17일'이라는 날짜가 붙어 있는데, 이것이 제작 연도인지 어떤지는 알 수가 없다. 또 제작 경위에 대해서도 의문이 많다.

전쟁기에 대본영 육군 보도부가 감수하고 1943년에 출판된 『대동아사진전기(大東亜写真戦記)』라는 책이 있다.도판14 이는 후지타 쓰구하루가 외장을 담당하고, 그림과 사진·지도가 뒤섞인 '사진 전기(寫眞戰記)'이지만, 그 안에 사카쿠라의 그림과 완전히 같은 장면을 포착한 사진이 존재한다.도판15 그 사진

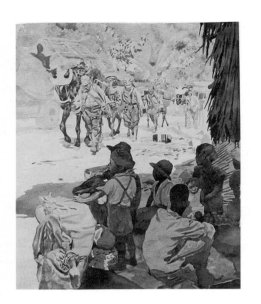

도판13.　사카쿠라 요시노부, **전선을 향하는 보급대열**, 1948년 3월 17일.출전: 『맥아더 원수 리포트』, 도판번호 25
도판14.　대본영 육군 보도부 감수, 『대동아사진전기』(1943) 표지
도판15.　마리베레스거리를 지나 바탄으로 가는 일본군 부대 사진. 출전: 『대동아사진전기』, p.172

에는 "마리베레스의 거리를 전진해서 바탄에 육박하는 우리 소행리대의 탄약 보급"이라고 하는 캡션이 붙어 있어,『맥아더 원수 리포트』의 삽화의 배경이 된 기술과 역사적 맥락이 일치한다. 사카쿠라가 이 사진을 토대로 그림을 그린 것은 거의 틀림없다. 그리고『맥아더 원수 리포트』를 위해서 종전 후에 그렸을 가능성이 큰 것이다.『맥아더 원수 리포트』에는 사카쿠라의 이 그림의 외에도 '쇼와 23년 3월 17일'의 날짜가 붙은 회화가 10장 존재하는데, 10장 모두가 같은 날에 제작되었다고는 생각하기 힘들다. 맥아더가 남서부 호주로 달아나서 남서태평양 방면의 연합국군 총사령관으로 취임한 것이 1942년 3월 17일이므로, 그 날짜를 기념해서 붙였을 가능성도 있다.

21. 阪倉宜暢の作品を取り扱う葵美術(名古屋市)への筆者の聞き取り調査による(2007年6月).

사카쿠라는 GHQ로부터 '어전회의'의 그림 제작을 의뢰받고, 그 후 방공호 내부와 회의 출석자를 만나 스케치한 뒤에 본격적인 유채화를 완성시켰다는 증언도 있지만, 사카쿠라가 제작한 것이 밑그림이었는지 완성화였는지는 불분명하다.[21] 또 그 후에 왜 〈어전회의〉의 작가가 사카쿠라에서 데라우치 만지로로 바뀐 것인지도 잘 모르겠다. 어쨌든 그것을 바탕으로 한 데라우치의 〈어전회의〉의 제작 년도는 종래 화집 등에 쓰여 있듯이 1945년이 아니라, 적어도 사카쿠라가 관여하기 시작한 1947년 이후이며, 늦어도 인쇄가 완성된 1950년 봄 이전 사이라고 여겨진다(1948~49년경일 가능성이 높다).

맥아더를 찬양하기 위한 전쟁사였던『맥아더 원수 리포트』에 게재된 〈어전회의〉 그림은 결코 '승자'인 맥아더나 미국을 위한 승리의 증거로서만 그려지고 존재한 것은 아니다. 〈어전회의〉 그림 제작은 당초부터 '미일 합작'으로 시작되었다. 포츠담 선언 수락을 결정한 〈어전회의〉 회화는『맥아더 원수 리포트』안에 수록되어 표상된 것이다.

그런데 갖은 사치를 다해 만들어진 『맥아더 원수 리포트』는 1950년에 완성되었지만, 5부밖에 인쇄되지 않았다. 『도쿄 선풍』에서는 "일본우편선박회사반의 일본 측 전문가 말에 따르면 군의 부관이 지급으로, 인쇄소에 파견되어 다섯 세트의 견본을 챙겨서 다른 견본은 전부 파기하고 조판을 파괴하도록 명령하고, 원고 및 그 밖의 원본 자료는 전부 트럭에 싣고 도쿄에 있는 비밀 창고에 옮겼다"고 밝히고 있지만, 어떤 경위가 있었는지는 잘 알 수 없다(p. 261). 그리고 출판은 맥아더의 사후, 1966년이 될 때까지 기다리지 않으면 안 되었다.[22]

G2의 전쟁사 편찬 프로젝트는 GHQ 내부에서 극비리로 진행되었기 때문에, 데라우치의 ‹어전회의›는 거의 사람들에게 알려지는 일은 없었다. 하지만 1965년 8월 10일, 돌연 《마이니치신문(每日新聞)》에 기묘한 기사가 등장한다. **도판16** 기사의 제목은 '종전 어전회의 그림 미국에서 일본으로 돌아왔다. 작고한 데라우치 만지로 화백의 귀중한 작품'이다. 기사 내용에 따르면 '종전 어전회의'를 그린 데라우치 화백의 작품은 미국에 건너간 채로 있다고들 말했지만, 이미 1963년에 사업 관계로 미국에 간 청년 실업가 와타나베 마모루(渡辺護)가 어느 미국인의 집을 방문했을 때 '갑자기 생각난 것처럼' 이 그림을 선물로 받았다는 것이다. 그리고 기사에서는 데라우치가 이 그림을 그린 경위가 이어진다.

화가 사카쿠라 노부요시는 당시 데라우치의 조수로서 '어전회의'의 자료 수집과 밑그림 제작을 맡고 있었다. 사카쿠라의 말로는 ① 이 그림은 1947년(쇼와 22년) 봄 무렵 GHQ로부터 의뢰를 받은 것이고, ② 회의 사진도, 자료도 없었기 때문에, 사카쿠라는 궁내청을 통해 방공호에 들어가 내부를 열심히 스케치했으며, ③ 회의 출석자에게도 한 명 한 명 만나서 스케치

22. 『マッカーサー元帥 レポート』は、1998年に 日本で復刻出版されて いるほか、米国の陸軍戦 史センターのサイトで はカラー図版と併せて 全文が公開されている。

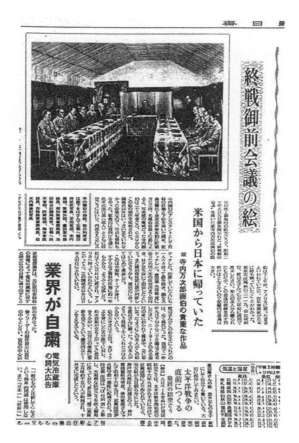

를 했다. ④ 토요다(豊田) 군사령 부장에게는 요요기(代代木) 수용소에서 MP 입회 아래 면회를 했고, ⑤ 복장, 테이블 장식, 벼루 등의 자료 수집에 약 1년을 걸려 겨우 완성했으며, ⑥ 그림은 완성 후에 곧 GHQ에 전달되었기 때문에 두세 명의 관계자 외에는 일본인의 눈에 띄지 않았다는 것 등이 자세히 보도되어 있다.

기사에 등장하는 '사카쿠라 노부요시'는 한자 표기상의 오기가 있었지만, 이 기사 내용에는 몇 가지 의문이 생긴다. 기사에 등장하는 와타나베 마모루와 그에게 그림을 선물한 미국인은 어떤 인물인가? 그 이상으로 이상한 것은 왜 하필 그 시기에 기사가 발표된 것일까? 왜 데라우치의 ‹어전회의›가 일본에 돌아가지 않으면 안 되었는가 하는 것이다. 이 기사가 발표되기 이틀 전인 1965년 8월 8일 궁내청은 어전회의가 열린 황궁의 방공호를 처음 공개하고 기자들에게 입회를 허락했다. 다음날 각 신문은 일제히 이 방공호 공개 광경을 사진과 함께 보도하고 1945년 8월 9일 어전회의에 관해 언급했다. 그뿐만이 아니었다. «마이니치신문»과 «아사히신문»의 기사 마지막에 시라카와 이치로가 회의 광경을 재현한 회화를 제작 중이라고 굳이 보도했다. 다음날 보도된 데라우치의 ‹어전회의›에 대해서는 한 마디도 언급하지 않았을 뿐 아니라 어전회의의 공적인 회화는 시라카와의 작품밖에 없다는 인상까지 주었다. 방공호의 공개와 함께 보도된 시라카와의 회화 제작은 공적인 기록으로서 승인되고, 다음날 보도된 데라우치의 ‹어전회의› 그림과는 멋지게 분리된 것이다. 전후 20년이라는 중요한 시기인 1965년 8월에 ‹어전회의›를 둘러싼 기억의 표상은 2점의 그림으로 상징되듯이 격하게 부딪히고 대담하게 지워진 것을 신문 보도에서 읽을 수 있다.

만약 《마이니치신문》의 기사가 보도했듯이 1963년 가을에 데라우치의 〈어전회의〉가 일본인 청년 실업가에게 선물로 주어졌다고 한다면, 왜 바로 그때가 아니라 2년 후에 발표되지 않으면 안 되었던 것일까? 1965년 전후는 GHQ에 접수된 일본의 전쟁 기록화를 둘러싸고 여론이 크게 요동친 시기다. 1963년에 만화가 오카베 후유히코(岡部冬彦)가 미국 국무성이 관리하고 있던 전쟁화를 '발견'했다고 알려져 일본 측이 전쟁 기록화의 반환을 타진하기 시작했다. 1964년 맥아더가 해임되고 1966년 『맥아더 원수 리포트』의 출판, 그리고 그 이듬해인 1967년 사진가 나카가와 이치로(中川市郎)가 미국에서 전쟁화를 대량 사진 촬영하여 일본 국내에서 전람회가 열려 주목을 끌었고, 1970년 전쟁 기록화가 무기한 대여의 조건으로 일본에 반환되었다. 도쿄 국립근대미술관이 전쟁 기록화 반환 신청 문서를 일본 외무성에 제출한 1964년 이후 전쟁화 사진전이나 명화집의 출판이 뒤를 이었고, 일본 국내에서는 갑자기 전쟁화 붐이 일어났다.

아직은 필자의 추측이지만, GHQ에 접수된 전쟁 기록화의 반환 교섭이 계속되던 당시, 접수된 것도 아닌 데라우치의 〈어전회의〉는 다른 전쟁화와 함께 무기한 대여로 반환할 수도 없었고, 그렇다고 해서 국체를 시각화한 이 그림을 미국에 그냥 둘 수도 없었기 때문에 청년 실업가를 경유해 일본에 돌아간 것이 아닐까. 1960년대 중반부터 후반에 걸쳐 전쟁 기록화의 반환을 둘러싸고 미국과 일본 사이의 수면 아래 교섭이 한창 행해졌으며, 전쟁화 화집이나 잡지의 그라비아 출판이 이어졌다. 데라우치의 〈어전회의〉도 1967년 12월 8일에 노벨서방에서 출판된 『태평양전쟁명화집』에서는 시기별로 나열된 전쟁화의 마지막을 장식하고 있다. 회화를 전쟁의 역사 사료로서 취급할 때 '어전회의'는 반드시 필요한 시각 이미지였던 것이다.

5. 마치며

본 발표에서는 ‹어전회의› 회화를 몇 장씩 소개했지만, 전쟁 중에 회화로 그려진 어전회의나 천황상의 수가 많았던 것은 아니다. 이 일을 어떻게 해석해야 할까? 천황상 회화는 희소성 때문에 신성함을 높일 수 있었지만, 그것만이 이유일까? 천황의 성스러움이나 '일본'이라는 상징은, 전쟁화와 전쟁 중의 미술전람회에서는 이제까지 지적되고 있듯이, 후지산(富士山)과 벚나무, 일본도, 혹은 서예 등으로 치환되어 표상되어왔다. 신체를 동반한 천황은 이 글에서 소개한 몇 가지의 ‹어전회의› 회화에 보이듯이, 쇼와 천황이라고 인식할 수는 있지만 표정이 없으며 결코 남자답게 영웅화된 이미지가 아니다. 그렇다고 해서 근대 일본에 있어서 천황의 신체가 가시화되지 않았다는 것은 전혀 아니다.

천황의 신체는 먼저 순행(巡幸)에 의해 가시화되어, 1880년대 후반 이후는 천황·황후의 공식 초상사진인 어진영(御眞影)에 의해 널리 알려졌다. 어진영은 그 수수(授受)나 의례를 통해서 '국민'의 형성이나 통합에 큰 역할을 담당한 것인데, 어진영이 최고의 신성성을 지니지 않으면 안 되는 사회에서 고급미술에서는 함부로 그려서는 안 되는 이미지이다. 왜냐하면 어진영과 긴장 관계를 형성하여 신성성을 해칠 수 있기 때문이다.

이와 같이 전쟁화를 연구할 때는 회화뿐만 아니라 대중문화의 역사를 근거로 하여 분석할 필요가 있다. 전쟁화에 관계되는 작가나 작품의 개별 연구가 진전되고, 한반도나 중국 동북부(구 만주), 대만 등에서 이루어진 미술 활동의 조사 등, 지역과 자료, 조각을 포함하는 소재의 확대가 이루어지고 있는 요즘 들어 그 조건은 구비되었다고 할 수 있다.

처음 질문으로 돌아가보자. 과연 최고전쟁지도회의나 대본

영에 천황이 행차한 어전회의의 회화는 '전쟁화'일까? '전쟁화'의 정의에 따라 다르겠지만, 역사적으로 생각한다면 당연히 '그렇다'이다. 그러나 필자가 이 글에서 최종적으로 구명하고자 하는 것은 이 〈어전회의〉가 '전쟁화'냐 아니냐의 문제가 아니다. 그보다는 '전쟁화'라는 개념과 그 장르 형성에 대한 것이며, '전쟁화'라는 개념에 의해 보이지 않았던 것들에 대한 문제의식이다. 예를 들면 오늘날 일반적으로 '아시아태평양전쟁의 전쟁화'라고 할 때, 그것은 무엇을, 어느 작품을 가리키는 것이며, 누가 지명해온 것일까? 따라서 한 국가 내에서는 당연시되거나 비가시화되기 쉬운 '개념'을 검토하기 위해서는 이번과 같은 국제공동 연구가 필요하다. 아마도 우리가 품고 있는 '아시아태평양전쟁의 전쟁화'와 1945년의 상징적 이미지—'종전', '패전', '해방', '광복', '독립'—, 그리고 그 후의 '건국', '분단', '점령'의 비주얼 이미지는 여러 가지로 다를 것이다.

필자는 '전쟁화'라는 개념을 변하지 않고 존재하는 어떤 특정의 고정된 작품군으로서 다루는 것이 아니라, 거듭 반복해서 논의되어 어떤 작품군이 지명됨에 따라 떠오른 담론으로서 다시 파악해보기를 제안해왔다. 일본에서는 근대 이후의 '전쟁화'에 대해서는 전쟁 책임을 추구하는 것이든 그것을 봉인하는 것이든, 1945년 8월 15일을 경계로 한 과거의 것으로 인식되는 일이 많다. 그러나 이 글에서 밝혀졌듯이, 전쟁의 '종결'에 대한 기억은 전후에 만들어지는 것이며, 역사는 현재에서 부단히 구축된다. 전쟁을 어떻게 포착하고 역사를 어떻게 기술할 것인가. 회화·삽화·영화·조각 등의 비주얼 이미지가 현재 우리의 전쟁관·역사관을 만드는 것이다.

'무모한 일본의 나'
후지타 쓰구하루의 사투도(死鬪図)에 대하여

3

가와타 아키히사

들어가며

중일전쟁부터 아시아태평양전쟁에 걸쳐 일본에서 그려진 전쟁화의 양은 엄청나다. 이것들 중 대부분은 싸우는 병사나 행군 광경, 전쟁터의 한 장면, 해전이나 공중전, 승리 후의 항복 회견 등, 어느 나라의 전쟁에서나 볼 수 있는 흔한 테마를 다룬 것으로, 당시의 일본이 독특한 것은 아니다. 그러나 그 중에는 타국에 유례가 없는, 어딘가 좀 색다른 테마의 전쟁화도 있다. 일본군은 제2차 세계대전 말기의 절망적인 전황 속에서 '옥쇄(玉碎)'라고 불리는, 부대의 전멸도 서슴지 않는 자살 총공격을 거듭했다. 그 옥쇄를 그린 작품 등은 이 시기의 일본의 특이한 작품 사례의 전형일지도 모른다.

1943년 5월, 일본의 북방에 위치한 알류샨 열도의 애투(Attu)섬에서 일본군의 수비대가 미군의 공격을 받아 전멸한다. 이후 남방 전투를 무대로 거듭되는 '옥쇄'의 시작이 이것이었다. 열세에 놓인 애투섬의 수비대가 지원도 요청하지 않고 압도적인 적을 향해 절망적인 총공격을 시도하며 통신을 끊었다는 보도를 접하고, 격렬하게 제작 의욕을 불러일으킨 전쟁 화가가 있었다. 이 글의 주인공, 후지타 쓰구하루(藤田嗣治)가 그 사람이다.

두 개의 ‹애투섬 옥쇄›

후지타가 옥쇄라는 테마에 몰두하고 있다고 들었을 당시에 당사자인 육군에서는 그 절망적인 주제가 국민의 사기를 떨어뜨리지 않을까 걱정했다고도 전한다. 그러나 결과는 정반대였다.

전람회장에 걸린 후지타의 유화 ‹애투섬 옥쇄›,^{도판1}는 마치 성인 (聖人)의 순교 장면을 그린 종교화인 양 관객의 배례를 받았으며, 이를 비난하는 목소리는 들리지 않았다. 후지타의 ‹애투섬 옥쇄›의 성공을 받아, 이후 일본에서는 잇따라서 옥쇄를 테마로 한 전쟁화가 그려지게 된다.

그런데 후지타에게는 이 유명한 유화 이외에 애투섬의 옥쇄를 그린 그림이 또 한 점 있다. 이것은 유화가 아닌 채색 스케치와 같은 간략한 삽화로, 야스쿠니 신사에서 간행된 삽화가 주체인 소책자『야스쿠니 에마키(靖國之繪卷)』에 게재되어 있다. 전시하의 야스쿠니 신사는 그 시점까지의 전사자를 합동으로 모시기 위하여 봄가을 2회, 임시 대제(大祭)를 개최하고 있었다. 『야스쿠니 에마키』는 그 대제에서 전사자 유족에게 배포하기 위한 소책자다. 후지타의 삽화 ‹애투섬 옥쇄·군신 야마자키 부대의 분전(アッツ玉砕·軍神山崎部隊の奮戦)›,^{도판2}이 게재된 것은 1943년 가을의 임시 대제에 맞추어 간행된 『야스쿠니 에마키』였다.

유화 ‹애투섬 옥쇄›가 출품된 전람회, 즉 결전미술전람회(決戰美術展)는 1943년 9월 1일에 개막했다. 한편 이 소책자가 배포된 야스쿠니 신사의 가을 임시 대제는 같은 해 10월이므로, 여름에 유화를 그린 후지타는 완성 직후에 그다지 간격을 두지 않고 이 삽화를 그린 것이다. 그러나 거의 동시에 같은 주제를 그리고 있는 이 유화와 삽화를 비교하면 화면의 인상이 크게 다르다. 유화는 미일 양군의 병사가 서로 뒤얽혀 성난 파도와 같이 소용돌이치는 처참하고 소름 끼치는 사투의 장면인 것에 비해, 삽화의 옥쇄는 마치 우당탕 희극에서 맞붙어 다투는 것 같다. 물론 전사자의 유족이 보는 소책자인 이상, 후지타가 이쪽만을 특히 희화화해 그렸다고는 보기는 어렵다. 후지타

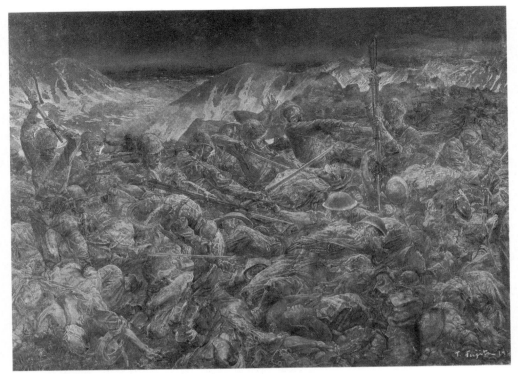

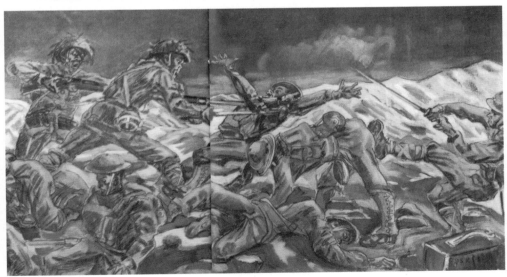

도판1. 　후지타 쓰구하루, **애투섬 옥쇄**, 유화, 1943
도판2. 　후지타 쓰구하루, **애투섬 옥쇄·군신 야마자키 부대의 분전**, 채색 스케치

로서는 지극히 진지하게 그린 결과가 이 삽화였을 것이다.

그렇다면 같은 시기에 역시 진지하게 임한 유화 <애투섬 옥쇄>의 표현에 대해 다시 한 번 의문을 가져볼 필요가 있다. 왜냐하면 지극히 심각한 일본군의 옥쇄가 어떤 의미에서는 후지타에게 있어서 우당탕 희극의 다툼과 같은 것이었을 가능성이 있기 때문이다. 희극과 같은 다툼과 심각한 사투는 후지타라는 동일한 화가에게서 어떻게 공존하고 있었던 것일까? 이를 이해하기 위해서는 조금 시간을 거슬러 오를 필요가 있다.

'소란(騷亂)'의 매력

널리 알려진 대로 1910년대에 프랑스로 건너간 후지타는 매끄러운 흰 바탕을 살린 섬세한 여성상으로 인기를 떨치면서 1920년대에 걸쳐서 유행 작가가 된다. 미술의 본고장에서 명성을 얻은 성공자인 이 시기의 후지타는 현지에서의 체험담을 자주 부탁 받는다. 그러한 때에 후지타가 꺼내는 화제에는 일관된 취향 같은 것이 보인다. 프랑스 사회의 혹은 본고장 미술계의 매력을 이야기하는 에세이에서 후지타가 꺼내는 화제 가운데 두드러지게 많은 것이 '축제'와, 그것도 축제에 따르는 '야단법석 소동'의 장면이었다.

예를 들면 프랑스의 혁명 기념일, 파리 축제의 떠들썩함을 전하는 아래와 같은 문장을 보면, 후지타의 눈길이 큰길보다도 뒷골목, 그곳을 무대로 하여 벌어지는 소란과 성적인 일탈에 향해져 있다.

그 중에서도 가장 번화한 것은 생 드니의 뒷골목. 여기는 전차가 다니지 않기 때문에 발 디딜 틈도 없을 정도로 혼

잡하다. 누구랄 것 없이 닥치는 대로 여자와 남자는 서로 끌어안고 춤추는 것이다. 취해 있고, 입맞춤도 하고, 남자도 여자도 출신도 모르고 이름도 모르는 상대이다. 축제 후, 여자가 어머니가 되는 일도 드물지 않다. 말하자면 일본의 봉오도리(盆踊; 여름 축제의 윤무)에서 남녀의 성이 해방되곤 하는데 이것이 파리이니만큼 일본보다 심한 셈이다.[1]

1. 藤田嗣治, 『パリの横顔』, 実業之日本社, 1929년

같은 에세이의 뒤쪽에서 소개되는 미술학생들의 야단법석 소동 '발카자르'에서도 이와 상당히 비슷한 시각은 변함이 없다.

그들은 술을 만끽하고, 미친 사람처럼 미쳐 흐트러지면서 무도장으로 몰려 들어간다. 무도장은 밤 10시에 열린다. 모든 예의를 무시한 무도가 시작된다. 알몸인 인간이 알몸의 춤을 춘다. 접촉은 자유롭다. 마누라가 범해져도, 이 무도회만큼은 불평을 할 수 없다. 불평을 할 마누라라면 애초부터 오지 않는 게 낫기 때문이다.[2]

2. 위와 같음.

야단법석 소동의 결과로 사생아가 태어나거나, 야단법석 소동의 장소에서는 강간마저 용서된다는, 이러한 인용만으로는 오해를 사기 십상이지만, 후지타의 시선을 끈 것은 반드시 축제에 따르는 성적인 방종함만이 아니었다. 오히려 그것을 강조함으로써 깊은 인상을 줄 수 있는, 일상의 나사가 빠진 듯한 혼란과, 혼란으로부터 발생되는 저속한 에너지야말로 후지타에게 있어서 축제의 매력이었던 것 같다.

혼란 속에서 발휘되는 저속한 힘에 대한 주목은 성적인 일탈보다도 후지타를 크게 매료시킨 '싸움'의 에피소드에 관해서도 들어맞는다. 미술학생의 야단법석 소동을 소개한 위의 문장

에 이어지는 부분에서 '싸움도 있고 난투도 있는' 발카자르 당일에 피투성이가 되어 쓰러지는 자가 속출한 까닭에, 미리 의사를 회장에 배치해 둔다고 후지타는 언급하고 있다.

파리 축제와 관련된 에피소드에서 후지타가 거듭해서 이야기한 것은 뒷골목의 야단법석 소동 이상으로, 어느 해 파리 축제의 밤에 카페 호통드에서 일어난 예술가끼리 맞붙은 싸움이었다.

> 어느 해의 7월 14일 축제의 밤이었는데, 같은 호통드의 테라스에서 아르메니아인 화가인 샤바뇽이 그의 스페인계의 미인 마누라 때문에 큐비스트인 멧상젤과 삼각관계 싸움이 시작되어서, 샤바뇽이 세상에 멧상젤의 귓불을 물어뜯은 것입니다. 그 소동에 우리 동료들은 모두 일어나서 샤바뇽이 뱉어낸 귀의 살점을 테라스 의자 밑이라든가 톱밥 안을 열심히 찾아 다녔지만, 아무리 해도 찾을 수가 없었습니다. 그러는 사이에 이제는 그걸 찾아내도 다시 원래대로는 돌이킬 수 없다는 생각이 들었습니다. 대폭소였죠. 당황하면 인간은 모두 멍청해지나 봐요.[3]

3. 柳澤健, 『パリの昼と夜』, 世界の日本社, 1948년.

이쪽 화가가 물어뜯은 저쪽 화가의 귓불을, 그 자리에 있었던 전원이 난리법석을 떨며 찾은 끝에, 그런 것을 이제 와서 찾아도 별수 없다는 것을 알아차리고, 마지막에는 일동이 크게 웃고 끝났다는 것인데, 이 싸움도 그렇고 혹은 앞의 야단법석 소동도 그렇고, 그 어느 부분에 후지타가 끌렸는지를 단적으로 가리키는 것은 이 '대폭소'의 감각일지도 모른다.

당사자들은 성적인 일탈에 대해서도, 난투에 대해서도 더할 나위 없이 진지하다. 축제의 시간과 공간 속에서는 일상으

로부터의 그러한 일탈도 주위 사람에게는 연극의 1막처럼 받아들여진다기보다는, 오히려 진지하면 진지할수록 그 폭발은 구경거리로서의 빛을 더한다. 일상을 넘어선 에너지의 폭발이 그대로 적당한 구경거리로 바뀌는 듯한, 사람들의 '진심'과 '연극 기운'이 융통무애(融通無碍)하게 뒤섞이는 공기야말로 후지타에게는 축제의 최대 매력이었던 모양이다.

아시아의 발견

그 후 1930년대에 들어서 후지타를 둘러싼 환경은 크게 변화하게 된다. 1931년에 파리를 떠난 후지타는 남미로 향해 브라질·아르헨티나·볼리비아·페루를 거쳐, 이듬해인 1932년 가을에는 멕시코에 이른다. 그 후 미국 서해안에 들어선 후지타는 거기에서 4개월 정도를 보내고, 그대로 태평양을 건너 1933년 가을에 조국으로 귀환했다. 그는 귀국 후 도쿄에 거처를 차리고 정주(定住)의 의사를 내보였지만, 여행을 향한 열정은 아직도 진정되지 않아, 다음해인 1934년에는 중국 북부와 '만주국'에 장기 여행을 시도했다. 일련의 여행에서 후지타가 세계 각지의 풍물에 시선을 빼앗기고 있었던 것, 그 인상을 집약하는 모티브는, 남겨진 작품이나 에세이에서도 명확하지만 여기에서도 역시 축제였다.

　　그렇다고는 해도 유럽에서 미국 대륙, 그리고 아시아로 여기저기 돌아다니던 가운데 축제를 바라보는 후지타의 시선에 미묘한 변화가 생기고 있었던 점을 놓칠 수는 없다. 아시아에 이르러 후지타가 느낀 것은 축제라기보다 축제를 둘러싼 분위기의 변화였다. 그것은 한마디로 말하자면 아시아에서는 축제의 혼란과 일상의 그것이 서로 연결되어 있다는 감각, 즉 축제

특유의 무언가가 일상에 편재하고 있다는 것에 대한 놀라움이었다.

중국 여행에서 베이징의 번화가로 나간 후지타는 그 견문을 다음과 같이 이야기한다.

3일째, 쿨리(인부)의 집합 시장의 혼잡을 본다. 악취와 먼지 속에 파손된 라디오와 같은 잡음의 거리다. 고장 난 인간쓰레기뿐이다. (…) 신세계 유원으로 나왔다. 낙타의 큰 무리를 만난다. 또 남녀노소가 뒤엉켜 혼잡한 좁은 경내에서 예능인의 기예를 까치발로 서서 들여다본다. 머리 즈음에서 찔러 넣는 손, 발로 차올리는 손, 반나체 거인의 씨름에 그리고자 하는 마음이 솟아난다.[4]

4. 藤田嗣治, 『地を泳ぐ』, 書物展望社, 1942년.

후지타가 시선을 빼앗긴 것은 예능인의 구경거리 이상으로, 그 구경거리를 둘러싼 사람들의 혼란과 떠들썩함, 그 자신의 말을 빌리자면 "깨진 라디오와 같은 혼잡의 거리"였다. 이와 같은 감각은 '만주' 여행에서도 변함이 없다. 여기에서도 그의 눈길을 가장 끌었던 것은 축제 자체가 아니라 그 축제를 향하여 엄청난 사람의 무리가 밀고 밀리며 떠들썩하게 몰려 나가는 혼잡의 모양이었다.

몸치장한 규수도, 가난한 들개와 같은 여자아이도 밀고 밀리며, 인파는 노점 사이를 누벼 절 쪽으로 서서히 향한다. 몇 천에 달하는 사람들일 것이다. 검무, 막대 예능인, 요지경, 즉석사진, 씨름, 곡예는 언덕 위로부터 벼랑에 걸쳐서 떠들썩하다. 남자들과 사내아이는 큰 나무 가지들에 주렁주렁 기어 올라가 내려다보고 있다. 여자들과 여자아이들은 초

가 오두막 가건물에서 쉬고 있다. 어린 아이들이 풍족한 나
5

5. 위와 같음.

대륙 여행을 마친 다음해부터 후지타의 여행 목적지는 국내
로 옮겨지고, 1935년에는 신에쓰(信越) 방면으로, 1936년부
터 이듬해인 1937년에 걸쳐서는 동북 지방의 아키타(秋田)로,
1938년에는 완전히 바뀌어서 오키나와(沖繩)로 여행을 나섰
다. 1937년, 부호인 히라노 마사키치(平野政吉)의 초청을 받아
아키타를 방문한 후지타는 현지에서 자칭 '세계 제일'의 거대
한 유화 ‹아키타의 행사(秋田の行事)›**도판3**를 제작했다. '아키타
의 행사'라고 했으면서도, 다른 것을 제쳐두고 화면에 크게 배
치된 것은 여기서도 역시 아키타 소재 신사의 제례 장면이었다.
게다가 특히 크게 주력해서 그리고 있는 것은 제례 그 자체가
아니라, 신사에서 몰려 나가는 '신 가마', 즉 신이 탄 가마와 요
란스러운 '축제 반주 음악' 모티브로, 거기서는 신 가마를 짊어
지고 누비며 다니거나 화려하게 큰 북을 울리거나 하는 남자
들이 '난투'와 헷갈릴 만큼 혼란스러운 모양으로 그려지고 있

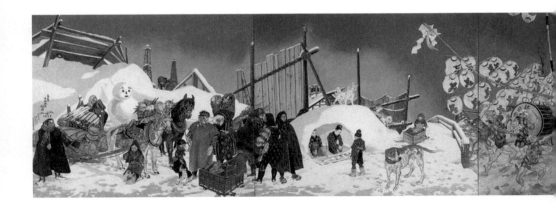

도판3. 후지타 쓰구하루, **아키타의 행사**, 유화, 1937, 365×2050cm

다. 궤도가 없는 에너지의 발산과, 그 일탈조차 순식간에 하나의 구경거리로 바꾸어 받아들여버리는 뻔뻔스러운 분위기에 대한 애착은 여기에서도 역시 일관되어 있다.

축제와 같은 일본

에너지로 가득 찬 혼란과, 그러한 혼란조차 일장의 연극으로 변형시키는 축제와 같은 늠름한 분위기는 당시 일본 도쿄의 일상에서조차 넘쳐났다. 도쿄에 거처를 정하고 일본의 일상에 익숙해지기 시작한 후지타에게 그것은 기쁘고 놀라운 것이었음에 틀림없다.

예를 들면 오래간만에 조국 땅을 밟은 후지타가 발견한 일본 특유의 매력 중 으뜸인 것은 벚꽃도 후지산(富士山)도 아니고, 만담을 즐기러 사람들이 모이는 공연장의 정경, 그것도 만담가가 들려주는 무대가 아니라, 객석에서 그 이야기를 즐기는 사람들의 예의에서 벗어날 대로 벗어난 태도였다.

퍼지게 책상다리를 하여 옆 사람에게 폐가 되는 것에는 일체 무심하며, 우적우적 끊임없이 먹는다. 변소에 가려고 일어선 한 손님이 앉아 있는 인파의 머리를 넘어서 나가려고 하는 그 찰나에 손님을 밟았다. 아야, 조심해, 라고 호통친다. 나갔던 손님이 또 돌아가는 길에 같은 손님을 밟았다. 아야, 아야, 이 얼간아, 나갈 때 밟았으면서 또 두 번이나 공들여서 밟을 건 없잖아. 내 고환을 뭐라고 생각하는 거야. 밖으로 나와라, 네놈 것도 밟아줄 터이니. 자, 나랑 같이 나와라. 무대 강연자는 그저 태연하다. 차를 끓이고 있다. 일어서신 고객님도 조심하시지 않으면 안 됩니다, 앉아 계시던 고객님 쪽도 잘못이 있으시네요. 소지품이 조금 다른 분들보다는 크십니다 (…) 라니. 아직도 도쿄에는 이러한 에도(江戸) 기분이 남아 있었다. 마루노우치(丸の内)에 미국의 시골 도시와 같은 건물들이 아무리 창문을 늘어놓았다 하더라도, 변두리의 도쿄 기분은 상실되지 않고 있어 아직 일본에는 진정한 일본인이 있다며 안심하고 파리로 돌아왔다.[6]

6. 藤田嗣治, 「外遊20年」, 1934(앞의 책, 「地を泳ぐ」 수록).

어떤 공연의 객석에서 화장실에 가려고 일어선 손님이 다른 손님의 가랑이 사이를 밟고, 돌아오는 길에 또 같은 손님의 가랑이 사이를 밟은 일 때문에 만담은 뒷전이 된 싸움이 객석에서 발발한다. 그러나 그 방약무인의 사고도 만담가의 재치 있는 한 마디, "밟은 고객님도 분명히 잘못했지만 평균 사이즈 이상의 성기를 가랑이 사이에 달고 계셨던 피해자 쪽에도 잘못이 있다"라는 비틀기로 무대 위의 만담보다 한 뼘 더 큰 코미디로 뒤바뀌어버린다. 후지타에 의하면 이 축제와 같은 씩씩한 공간이야말로 진정한 '일본다움'이었던 것 모양이다.

후지타는 그때의 싸움을 바라보면서 파리의 신사숙녀가

예의 바르게 죽 늘어앉는 오페라의 객석과 대비하며 떠올리고 있었을지도 모른다. 혹은 매우 비슷한 매력적인 장면으로서, 파리의 미술학생들의 야단법석 소동이나 카페 호통드에서 있었던 예술가들끼리의 멱살잡이를 상기하고 있었을 수도 있다. 파리에서는 특별한 축제의 장소나 예술가 특유의 특권적인 입장에 있지 않으면 일어날 수 없었던 사태가 여기 일본에서는 일상생활을 둘러싸고 있다. 만일 당시의 후지타에게 '애국심'이라 부를 수 있는 것이 있었다고 한다면 그 중심을 차지하고 있었던 것은 틀림없이 이 신선한 놀라움이었을 것이다.

귀국 후의 후지타의 에세이에는 혼란이며 동시에 적절한 구경거리이기도 한 도쿄의 일상적 매력을 적은 것이 몇 개나 있다. 여름 밤 노점상의 선전 문구에 도취되고, 택시 운전수와 만담에 뒤지지 않을 말장난을 즐기고, 좁은 뒷골목에는 20채나 되는 가족들이 살고, 50명에 가까운 아이들이 밀치락달치락 떠들썩하게 사는 아랫동네의 모습에 눈이 휘둥그레지면서, 후지타는 "도쿄가 점점 더 살기 좋아진다", "일본이 점점 더 기뻐진다"라고 고백하고 있다.

당시의 후지타를 둘러싸고 있었던 '일본적'인 일상은 1937년의 에세이에 의하면 다음과 같은 것이었던 모양이다.

에도 정취의 장사하는 소리가 오른쪽에서 왼쪽으로, 안쪽에서 바깥으로 흘러나와 간단이 없다. 매번 등장하는 "빗자루 가게입니다, 안방용 빗자루에 긴 빗자루, 풀 빗자루에 대나무 빗자루, 천년 빗자루에 만년 빗자루, 게으름뱅이 빗자루에 새끼 거북 수세미"라는 식으로 10시간에 4킬로의 속력으로 나아간다. 금붕어 가게가 헤엄쳐 지나가고, 꽃 가게가 어린 모종과 분재를 멜대에 나누어 지고, 아름다운 장

도판4. 후지타 쓰구하루, **아이들 싸움**

사 목소리를 무료로 들려준다. 10시 반에 광고쟁이(チンド
ン屋)는 오늘도 여전히 싫증도 내지 않고, "아아, 그런데 말
야"를 흩뿌리며 춤추고 지나간다. 오후가 되면 이웃의 미래
각료대장을 자임하는 2, 30명의 5푼 깎기, 1린 깎기의 무리
들이 맞은편에 사는 목수 아들의 지휘 아래 17밀리 소케이
전(早慶戦)의 중계를 시작한다. 웃고, 넘어지고, 외치고, 울고,
다치고, 모두 진지하다.[7]

7. 藤田嗣治,「お岩様横
丁」, 1937(앞의 책 『地を泳
ぐ』에 수록).

글 중에서 특히 마지막의 "웃고, 넘어지고, 외치고, 울고, 다치고,
모두 진지하다"라는 대목은 매우 시사하는 바가 크다. 귀국하
기 전의 파리에서도, 또 전후에 다시 파리로 건너가고 나서도,
후지타는 종종 아이들의 군상을 다루고 있는데, 파리에서의 그
것이 거의 예외 없이 학교에서 배우는 아이들이었던 데 비해,
상기 에세이의 다음해인 1938년의 이과회 전람회에 후지타가
출품한 작품 ‹아이들 싸움(子供の喧嘩)›도판4에서는 반나체의 아
이들이 뒤엉키듯 흩어지듯, '모두 진지하게' 맞붙어 싸우고 있
다. 순진한 싸움으로 인해 혼란과 그 광경을 흐뭇하게 지켜보
는 관객, 쌍방을 단숨에 일으켜 세우는 장난꾸러기 아이들은
이 시기의 후지타에게 전형적인 일본인의 모습이었던 것이 틀
림없다.

무모한 일본의 전쟁

그러나 일상으로부터의 일탈조차 일상으로 끌어들일 듯한 이
늠름한 축제의 분위기는 1930년대도 후반에 들어서면서 중일
전쟁이 수렁으로 변함에 따라 점차 일본에서 상실된다.

　　군인의 아들이라는 점, 또 후에 아시아태평양전쟁기에 솔

선하여 수많은 전쟁화를 그린 점에서 볼 때 후지타 안에는 원래 군국주의에 공명하는 체질이 있었다고 보는 경향도 있지만, 이는 반드시 정확하지는 않다. 지금까지의 경위에 비추어보면 적어도 군대나 전체주의적인 사회를 성립시키고 있는 규율이라는 것에 후지타가 공감을 품을 이유를 찾아낼 수 없고, 그러한 자세는 그 형태 그대로 중일전쟁기까지 이어지고 있었다고 보는 편이 보다 이치에 맞을 것이다.

후지타는 위의 〈아이들 싸움〉을 그린 1938년에 해군성의 촉탁으로 처음으로 중국 전선에 종군하는데, 그 성과로 그려진 작품에는 모두 어딘가 흥이 깨진 듯한 느낌이 깃들여져 있다. 그림 안의 군함이나 전투기에 대한 묘사 자체는 정교하고 치밀하지만 어쩐지 가짜 같다. 이 시기의 후지타가 전쟁이라고 하는 주제에 대해 어떻게 다루면 좋을지 태도를 결정하지 못하고 있었던 상황을 엿볼 수 있다.

그 후지타가 전쟁화 제작에 빠져드는 직접적인 계기가 된 것은 1939년, 당시의 '만주국'과 몽골 인민공화국의 국경 지대에서 일본군과 소련군이 충돌한 소위 노몬한 사건이었다. 일본군의 궤멸적인 패배로 끝난 이 국경 분쟁이 있은 지 1년 후, 후지타는 노몬한 사건을 테마로 하는 전쟁화의 의뢰를 받는다. 의뢰한 사람은 참패의 책임을 지고 예비역으로 물러나 있었던 노몬한 사건 당시의 일본군 사령관 오기스 류헤이(荻洲立兵) 예비역 중장이다. 오기스가 사비로 제작을 의뢰한 그 작품은 완성 후 죽은 부하들의 영령을 달래기 위해 야스쿠니 신사의 유슈칸(遊就館)에 봉납하기로 정해져 있었다.

후지타는 이 의뢰를 받고 노몬한에서의 전투를 테마로 하는 전쟁화를 '두 점' 그렸다고 전한다. 그 중 한 점은 완성 후에

도판5. 후지타 쓰구하루, **할하 강변의 전투**, 1941
도판6. 1943년 3월에 «마이니치신문»이 기획한 연재물 '육군혼'의 3회째 글에, '전차를 물고늘어지다'는 제목이 붙어 있다.

육군의 공식 전쟁화에 편입되어 1941년의 전람회(제2회 성전 미술전)에서 공개된 후 예정대로 야스쿠니 신사에 봉납되었다. 현재 도쿄 국립근대미술관이 미국으로부터 무기한 대여 작품으로 소장하고 있는 유화 ‹할하 강변의 전투(哈爾哈河畔之戰鬪)› 도판5가 이것에 해당한다. 이 그림은 가로로 긴 화면 전체에 펼쳐진 맑은 날씨의 초원을 무대로, 파괴된 소련군의 전차와 거기에 바짝 다가선 일본군의 병사가 그려져 있다.

한편 남는 한 점은 전쟁 중에도 일체 공개되지 않고 오기스의 자택에 걸려 있었다고 하는 작품으로, 현존하지 않는다. 그리고 흥미로운 것은 이 없어진 ‹할하 강변의 전투›를 본 몇 안 되는 인물, 예를 들면 오기스의 유족의 증언에 의하면 그 화면은 대체로 공개된 현존 작품과는 대조적인 음산한 광경으로, 소련군의 전차에 밟혀 뭉개지는 일본 병사의 시체가 산을 이루고 있는 것으로 그려져 있었다고 한다. 이후 아시아태평양전쟁 말기에 후지타가 빠져들게 되는 ‘옥쇄’의 테마로부터 역산해봐도 이 환영의 그림 쪽이 후지타의 ‘무언가’에 불을 붙인 것은 일단 틀림없다.

그 ‘무언가’도 역시 축제의 싸움과 관계가 있는 것이 아닐까, 라고 필자가 알아차린 것은 전시하의 신문에 후지타가 보낸 어떤 단문을 보았을 때였다. 그것은 애투섬의 옥쇄가 보도되기 2개월 정도 전인 1943년 3월에 «마이니치신문»이 기획한 ‘육군혼’이라는 연재물의 3회차 글로, ‘전차를 물고 늘어지다’는 제목이 붙어 있다. 도판6 후지타는 거의 같은 문장과 삽화를 같은 해 7월에 육군미술협회에서 간행된 『북방화신(北方画信)』이라는 소책자의 첫머리에도 그대로 다시 싣고 있어, 후지타가 이 주제에 쏟은 애착의 정도를 알 수 있다. 1943년이라고 하면 오기스의 의뢰로 ‹할하 강변의 전투›를 그린 후 2년, 노몬한 사건

으로부터는 이미 3년이나 지났음에도 불구하고, 문제의 문장에서 후지타는 노몬한행 종군 취재에서 들은 어떤 일화를 집요하게 계속해서 반추하고 있었다. 이하는 그 전문이다.

실로 광막해(広漠海)와 같은 할하 강변 격전의 3일 아침 9시, 모 상등병은 적의 전차에 육박하여 지뢰 막대를 그 가는 길에 꽂아 넣었다. 전차는 정지했다. 더 나아가 후방으로 돌아가 지뢰 막대를 또 땅에 꽂았다. 전차는 후퇴도 하지 않는다. 가솔린 병을 던졌지만 발화되지 않아, 이제는 갈 데까지 가보자며 전차로 뛰어 올라 총대로 포탑을 치기 시작했다. 총안에서 나온 적의 권총 탄환은 잔인하게도 상등병을 즉사시켰다. 상등병은 엎드린 자세로 전차 위에 걸쳐졌다. 이것을 본 모 하사관(軍曹)은 부하의 죽음에 대해 열화와 같이 분개하여, 전차로 날아올라 포탑에서 나와 있는 포구에 자신의 입을 크게 열어서 이가 부서지도록 입에 악물었다. 오로지 분하다는 마음과 입으로 포탄을 저지하려는 이 기개. 하사관은 포에 맞아 덧없이 전사했지만, 단단하게 사지로 매달려 있어 몸은 허공에 떠서 떨어지지 않았다.

먼저 어떤 전투에서 고전을 하던 일본의 한 병사가 나도 모르게 적의 전차로 달려들어, 기어 올라가서 전차의 해치를 억지로 열려고 했더니, 안쪽의 소련병으로부터 반대로 저격을 당해 목숨을 잃는다. 후지타의 마음을 장악한 것은 아마도 이 후에 바로 이어진 전사한 병사의 상관(하사관)의, 순간적으로는 믿기 어려운 일화였다. 부하가 전사하는 장면을 눈앞에서 보고 분노의 발작에 사로잡힌 그 하사관은 자신도 모르게 예의 전차에 달려들었고, '분하다는 생각과 자신의 입으로 적의 포탄

을 막아 내겠다고 하는 초인적인 기백'으로 적의 전차 포신에 달라붙어 입을 크게 벌리면서 그 포구를 입안 가득히 넣었다고 한다. 당연히 이번에는 그 전차포가 불을 내뿜어서 하사관의 머리를 날려버렸지만, 그래도 두부를 잃은 그 하사관의 몸은 포신에 매달려서 떨어지지 않고 목이 없는 채로 언제까지나 공중에 매달려 있었다는 일화다.

일찍이 노몬한 사건을 그리기 위해 취재차 방문한 현지에서 당시의 관계자로부터 이 일화를 들었을 때, 후지타는 이러한 전쟁도 있을 수 있는 것인가 하며 눈을 뜨고 깨친 듯한 생각이 들었을 것이다. 소총으로 전차에 직면하는 것조차 무모한데, 입으로 포탄을 막으려는 따위는 광기라고밖에 할 수 없다. 그러나 그것은 일상의, 이성의 세계의 이야기이며, 전쟁터에서는 그 상식의 나사가 빠질 때가 있다. 게다가 그 이성의 수준으로부터의 도약이야말로 '백병돌격(白兵突擊)'을 취지로 삼는 일본군의 에센스라는 말을 듣고, 후지타는 그렇다면 나도 그릴 수 있다, 꼭 그리고 싶다는 투지가 샘솟은 것이 아닐까? 그러므로 전쟁이 축제였다고까지는 말하지 않더라도, 그것이 때와 장소에 따라 축제 같을 수는 있다는 것을 이즈음에서 후지타는 깨달은 것으로 보인다.

그 뒤로 1943년의 ‹애투섬 옥쇄›에서 처음으로 옥쇄의 테마를 다룬 이후 1945년의 패전에 이르기까지, 후지타가 끈기 있게 계속해서 그린 것은 압도적인 화력을 가진 상대를 앞에 두고, 넋을 잃고 무모하게도 빈손이나 칼만을 쥐고 맞붙기 위해 나아가는 일본 병사의 모습이었다. 그림 속의 그들은 문득 한순간에 그 연극과 같은 측면을 완전히 드러내고, 전쟁을 우당탕 희극의 한 장면으로 바꿔버리는 일도 있었다. 그러나 이것을 지목하여 후지타를 신중하지 못하다고 비난하는 것은 맞지

않을 것이다. 왜냐하면 축제의 싸움이나 아이들의 맞붙음 같은 일상으로부터의 일탈조차—그것이 진지하면 진지할수록—순식간에 일장의 연극으로 바꾸어 받아들여 버리는 축제와 같은 늠름한 공간이야말로, 후지타가 생각하는 '진정한 일본'이었기 때문이다.

1938년 중국 우한 황학루 대벽화

중일전쟁 초기의
프로파간다와 미술가

차이 타오

양쯔강 중류에 위치한 우한(武汉)은 중국 최초로 서양에 개방된 교역 항구 중의 하나로, 1911년에 발발한 신해혁명의 요람이자 중국 근대가 시작된 곳이다. 제2차 세계대전이 발발하기 직전인 1938년, 이 도시는 난징에서 패한 국민정부의 임시 수도이자 최고 사령부가 되었다. 당시 이곳은 일본군의 서진을 막기 위한 무한 방어전에 여념이 없었다. 우한은 세계 반파시스트 전쟁의 투지 넘치는 분위기로 인해 서양의 시선을 끌기에 충분했는데, 그 때문에 '동양의 마드리드'라고도 칭해졌다.

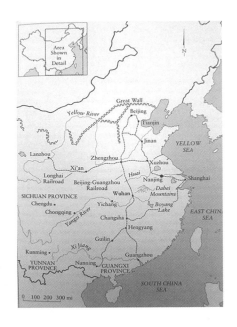

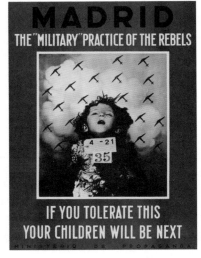

(왼쪽 위) 양쯔강 중류에 위치한 우한, 1938
(오른쪽 위) 1936년의 스페인 내전 포스터
(왼쪽 아래) 동양의 마드리드로 일컫던 우한 거리의 벽에 스페인 내전 관련 포스터가 붙어 있는 모습

1938년 초, 헝가리의 저명한 사진작가 로버트 카파(Robert Capa, 1913~1954)는 네덜란드의 영화 제작자 요리스 이벤스(Joris Ivens)의 어시스턴트로 중국 내 항일전쟁을 성원하는 내용의 다큐멘터리 ‹4억의 인민(The 400 Milion)›의 제작 작업에 참여했다. 카파는 3개월간에 걸쳐 우한 중심부의 역사 고적 ‘황학루(黃鶴楼)’ 벽면에 항일전쟁 벽화를 제작하는 과정을 기록했다.

(왼쪽 위) 카파의 사진이 실린 «라이프»지 표지(1938년 5월 16일자)
(가운데 위) 요리스 이벤스와 함께 촬영하고 있는 로버트 카파(중앙의 베레모를 쓰고 있는 사람).
(오른쪽 위) 영화 ‹4억의 인민›의 한 장면
(왼쪽 아래) 영화 ‹4억의 인민›에 어시스턴트로 참여했던 로버트 카파

벽화의 중경과 배경에는 전쟁 장면이 묘사되었고 전경에는 자유의 여신 형상이 그려졌다. 더불어 주목할 만한 것은 사다리 위에서 그림에 열중하고 있는 한 화가의 모습이다.

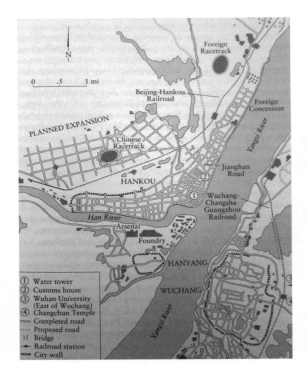

(왼쪽 위) 우한의 황학루가 놓인 지도상의 위치
(오른쪽 위 및 아래) 1938년 3월, 황학루의 항일전쟁 벽화에 자유의 여신상을 그리는 장면을 찍은 로버트 카파의 사진

6개월 후에는 동일한 벽에서 다른 형태의 작품이 완성되었는데, 이때는 카파가 이미 중국을 떠난 뒤로, 그 작업 과정이 기록되지 못했다는 점에서 아쉬움이 남는다. 한 가지 주목해야 할 부분은 그림 속의 자유의 여신상을 항일전쟁을 지휘하는 독재자의 형상으로 바꾸어 국민당 혁명군의 최고 지도자였던 장제스가 말을 탄 모습을 그려 넣었다는 것이다. 이러한 변형은 중국이 항일전쟁의 배수진을 친 형세를 보여주는 것이라 할 수 있다. 즉, 소련이 국민정부에 작은 지원을 했으나 미국과 영국은 중립적 정책을 고수하던 상황이었다. 이 때문에 중국은 우한 전투에서 적은 수의 병력으로 일본에 대항하는 일이 불가피했다. 국제 원조의 여지가 없는 상황에서 내부적인 총동원을 강화하는 것만이 정치선전 공작의 최우선이 되어줄 뿐이었다. 카파는 중국 근대미술의 역사 중에서 매우 중요한 국면을 기록했다. 이 벽화의 창작 과정은 중국 근대미술의 중요한 전환기를 보여주는 동시에 당초 개인 주도의 창작이 국가 정치를 중심에 둔 정당의 선전도구로 변화하는 과정을 보여주었다.

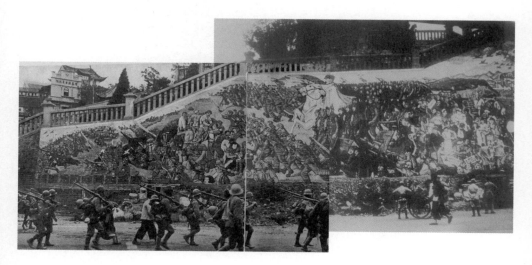

1938년 우한의 황학루 벽화

중국은 1920년부터 30년대에 이르는 시기에 유럽과 일본을 모델로 삼아 전국에 공립 및 사립의 미술학교를 설립했다. 이 학교들은 신문화 운동의 영향을 받아 독창성과 개인의 창조성을 강조함으로써 근대미술을 추구하는 교수들과 학생들에게 중요한 가치판단의 기준이 돼주었다. 그들은 중국 미술계에 유럽과 일본의 근대미술의 화파와 관념을 소개하는 일을 게을리 하지 않았다. 그러나 대부분의 미술가들은 미술시장이 미성숙하고 지원이 부족한 탓에 미술학교 내에서 구직을 하게 되었고, 이 때문에 미술학교는 당시 근대미술을 촉진하는 주요 배경이 되었다. 1920년대 말, 파리와 유럽에서 유학했던 예술가들이 속속 국내로 귀국하고 중국의 국립미술학교에서 중요한 위치를 차지하게 되었다. 그러나 일본 유학파는 오직 사립미술학교에만 취직이 가능했다. 이런 이유로 일본 유학 미술가들은 '재야' 의식을 공유하게 되었고, 그들은 주류에 해당하는 미술계 전반과 당국의 주도로 열린 미술 전시회의 저항 세력이 되었다.

중국에서 서양 미술을 근대미술의 모델로 삼은 신문화 운동의 황학루 벽화

1932년, 일본 도쿄의 가와바타 미술학교에서 공부하고 상하이미술전문학교의 교편을 잡은 니이더(倪貽德, 1901~1970)는 파리의 아카데미 그랑 쇼미에르(Académie de la Grande Chaumière)에서 공부한 팡쉰친(庞薰琹, 1906~1985)과 함께 상하이에서 전위미술단체 결란사(決瀾社, 1932~1935)를 설립했다. 그 후 1935년에 그들보다 더 젊은 서양화가들은 도쿄에 중화독립미술협회(中华独立美术协会)를 발족했다. 상하이와 도쿄에 각각 세워진 두 미술 그룹은 중국 서양화 운동이 고조되던 단계를 반영했으며, 전위미술가들은 스스로를 '에콜 드 파리'와 일본 이과회(二科會, 니카카이)의 동맹자로 인식하고 미술전람회와 미술작품 도록의 출판을 통해 급진적 개성주의와 문화세계주의 이념을 표방했다. 그러나 1930년대 서양화 운동은 도시의 소비문화에서 파생된 현대 만화와 좌익문화적 배경의 목판화 운동이 사회적 수용성을 확보하면서 도전에 직면하기 시작했고, 이 세 가지는 중국 근대미술의 주류가 되었다.

(왼쪽 위) 1932년 10월 상하이에서 결성된 전위미술 단체 결란사(決瀾社)
(오른쪽 위) 니이더(倪貽德)
(오른쪽 아래) 1935년 도쿄에서 발족된 중화독립미술협회(中华独立美术协会)

결란사 내의 서양화가들은 서양화 운동의 위기를 의식하게 되었다. 당시의 신기술 매체(사진, 만화, 목판화)가 출현하기 시작한 대중문화의 변화하는 물결 속에서 수동적인 위치에 놓이자 전환책을 모색하던 서양화가들은 벽화 등 공공미술 분야로 눈을 돌리게 되었다. 멕시코의 화가 디에고 리베라(Diego Rivera, 1886~1957), 일본인 화가 후지타 쓰구하루(藤田嗣治, 1886~1968) 등의 벽화가 잡지에 빈번하게 소개되었으며, 니이더는 1933년부터 1937년에 이르기까지 신문 등의 매체를 통해 멕시코와 소련의 벽화를 대량으로 소개했다.

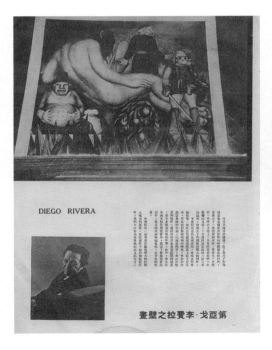

(왼쪽) 디에고 리베라(Diego Rivera)가 소개된 당시의 잡지
(오른쪽) 프랑스에서 성공한 화가로 평가받던 후지타 쓰구하루

멕시코와 미국, 일본 등지에 비해 공공미술에 대한 국민정부의 후원은 아주 미미했으며, 지원이라는 것도 대부분 국민당 정부의 이데올로기 선전에 국한될 뿐이었다. 중일전쟁 이전 시기에서 가장 주목해야 할 공공미술 실천의 예를 들자면 쓰투차오(司徒乔, 1902~1958)가 있다. 그는 1936년 10월 루쉰의 장례식 현장에서 돌출 행위의 일환으로 추모 행렬을 위해 거대한 크기의 루쉰 초상화를 그렸다. 이는 전국에서 대대적으로 보도되었는데, 루쉰의 초상은 군중과 문화계의 엘리트들에 둘러싸여 장례식의 슬픔을 한층 더 북돋는 효과를 낳았다. 민간에서 당한 억압의 복잡한 정서를 반영하며, 정부가 일본 침략에 적극적으로 대항해야 한다는 민중의 강력한 요구와 문예계의 당파 싸움 등도 모두 이러한 역사적 현장에서 하나로 뒤섞였다. 미술가들은 공공미술 작품으로 급진적인 거리 정치에 주도적으로 참여했고, 이는 중요한 전환점이 되었다.

(오른쪽) 1936년 10월, 상하이의 루쉰 장례 행렬에서 선보인 루쉰의 초상화
(왼쪽) 쓰투차오(司徒乔)가 그린 루쉰의 초상화

1934년 말, 베이징에서 있었던 후지타 쓰구하루와 쓰투차오의 만남에 주목할 필요가 있다. 후지타 쓰구하루는 당시 도쿄 긴자의 브라질 카페의 벽화 제작을 끝내고 베이징으로 가서 스튜디오를 임대한 후 여행하며 스케치를 했는데, 그의 스튜디오 바로 옆이 쓰투차오의 거처였다. 그들은 이전에 파리에서 친분을 맺은 바 있으며, 1936년에 쓰투차오가 행진 대열을 위해 그린 루쉰의 초상이 후지타 쓰구하루에게서 영감을 받았는지는 알 수 없으나, 장례식 현장에 모인 예술가와 지식인들은 그 당시부터 중국 현대문학과 예술이 새로운 형식으로서 국가에 대한 인식과 위기감을 대중들에게 불어넣을 필요가 있음을 인지하고 있었다.

(맨 위) 후지타 쓰구하루가 1934년 도쿄 긴자의 브라질 카페를 위해 제작한 벽화
(가운데) 1934년, 후지타 쓰구하루가 베이징에서 찍은 스냅사진
(아래) 1935년에 후지타 쓰구하루가 그린 유화 <베이징의 씨름꾼들>

항일 전쟁의 폭발은 예술인 단체의 구성원들을 분리하고 재구성할 수 있게 만들었다. 연해 지역에 위치한 학교들은 폐교되고 많은 예술가들은 도망가는 군중에 합류, 서남쪽으로 이동했다. 1938년 4월 우한의 국민당정부는 지식인을 모집하고(그들 중에는 일본 유학과 관련된 사람이 적지 않았다.) 전쟁 선전기구를 만들었다. 군사위원회 정치부 제3청(軍事委員会政治部第三厅)은 많은 국내외 미술학교의 예술가와 학생들을 빠른 속도로 끌어 들여 전쟁 선전에 나섰다. 결란사의 발기인인 니이더는 우연한 기회로 파리고등미술학교를 졸업한 쉬베이홍(徐悲鸿)의 자리를 대신해 미술과 과장으로 임명되어 예술가들의 전쟁 선전 활동을 지휘하는 역할을 수행했다.

(오른쪽 위) 니이더와 결란사의 다른 구성원들인 돤핑유(段平右)(왼쪽)와 저우둬(周多)(오른쪽), 1938년 우한
(왼쪽 아래) 군사위원회 정치부 제3청(軍事委員会政治部第三厅)의 인물들. (왼쪽에서부터) 저우언라이(周恩来),
궈모뤄(郭沫若), 톈한(田汉), 니이더(倪貽德)

예술가들은 전례 없는 전쟁의 위기 아래 국가의식이 전에 없이 증대되었으며, 만화가와 조각가들은 전쟁 선전에 지대한 역할을 수행하며 구심점이 돼주었다. 아카데미를 배경으로 한 서양화가들은 더욱 소외되기 시작했고, 니이더는 전쟁 이전에 벽화 창작에 관한 문장을 썼으나 실질적으로 창작은 없었고 만화가들의 효율적인 작업 속도와 인기에 서양화가들은 큰 압박을 느꼈다.

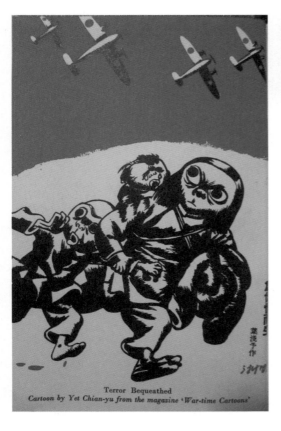

Terror Bequeathed
Cartoon by Yet Chian-yu from the magazine 'War-time Cartoons'

전쟁 선전에 지대한 역할을 한 만화와 만화가들

1938년 9월에서 10월에 걸쳐 우한 황학루의 벽에 제작된 이 대형 벽화는 소외된 서양화가들이 자신의 존재 가치를 증명하는 커다란 계기가 돼주었다. 도쿄, 파리, 상하이, 항저우 등 여러 지역적 미술 배경을 가진 15명의 예술가들이 모여 보름 만에 벽화를 완성해냈다.1938년 7월 말은 우한 전투의 양상이 가장 위태로웠던 시기로, 예술 선전 작품의 책임을 담당한 제6처의 책임자 톈한(田汗, 1898~1968)은 부하인 미술과장 니이더에게 벽화 제작 명령을 지시했다. 이때 벽화의 주제는 '우한을 지키자'였다. 톈한 역시 당시 일본 유학 배경을 갖고 있던 명성 있는 극음악 작곡가였다.

니이더는 명령을 받은 후에, 결란사 소속의 화가들인 저우뒤(周多), 돤핑유(段平右), 왕중충(汪仲琼), 한상이(韩尚义), 왕스쿼(王式廓) 등으로 팀을 조직했고, 왕중충이 각 작가의 초안을 검토하고 초안의 최종적 원고를 만들었다. 벽화 창작에 가담한 작가들은 또 리자란, 딩정셴(丁正献), 우헝친(吴恒勤), 저우링자오(周令钊) 등으로, 벽화 제작에 페인팅을 하는 공인들도 수십 명이 있었다. 벽화는 거의 성벽 전체를 차지해, 높이는 12미터, 길이 45미터에 달하고 시공의 편리를 위해 임시로 비계를 설치했다.

(오른쪽 위) 벽화 제작 중인 모습
(왼쪽 아래) 벽화의 중심에서 말을 타고 지휘하는 장제스의 형상

텐한은 벽화 제작 명령 초기부터 장제스가 말을 타고 전쟁을 지휘하는 형상을 중심에 배치할 것을 분명하게 명령하고 자신의 풍부한 무대 경험을 벽화에 시각적으로 드러내고자 했다. 그는 벽화 작가 페르디난드 호들러(Ferdinand Hodler, 1853~1918)의 작품 ‹전원 일치(Unanimity)›에서 영감을 얻어, 1929년에 이 벽화에서 받은 영감으로 연극을 만든 경력이 있었다. 대형 벽화 제작 작업을 총괄하게 된 그는 벽화 제작에 많은 심혈을 기울였다. 그는 곧 적군의 침략을 당할 우한일지라도 나중에 실지를 수복하게 되면 보완 작업을 거쳐 길이 남을 명작으로 만들고 싶어 했다.

텐한의 이러한 벽화 구상은 관람 주체를 민중이 아닌 침략해올 일본군으로 설정한 것으로 보인다. 1938년 8월부터 정부 기관과 시민이 대규모 철수를 시작하자, 정치부 제3청은 그 벽화 작업을 중점 계획으로 내세우고 상당액의 자금을 할당했다. 10여 명의 화가가 팀을 이루어 방대한 규모로 벽화를 완성하게 한 것에서 제작 동기를 되짚어볼 필요가 있다. 이 벽화에 대한 니이더의 서술에 의하면, 그림 중 전체 인물은 “중심을 둘러 서 있고 큰 흐름은 좌측을 향하는데 그것의 방향은 양자강 중하류를 향하고 있다.” 이것은 정치적 메타포로 중국 정부가 품었던, 실지를 회복하겠다는 결심과 야망을 보여준다. 텐한은 전쟁의 실경과 가상을 융합해 벽화 위에 항일전쟁의 대막을 펼쳐냈던 것이다.

페르디난드 호들러, **전원 일치**(부분), 벽화, 1911

황학루의 대벽화를 둘러싼 선전전은 중일 양국의 간행물 모두에 실리게 되었다. 최초로 그림이 실린 기사문은 우징슝(吴经熊), 린위당(林语堂), 워은윈닝(温源宁) 등 중국의 엘리트 지식인들이 편집한 영문 잡지 «천하월간(天下月刊)»,1938년 11월에 화가 첸이판(陳伊范, Jack Chen,1908~1995)이 쓴 「예술의 새로운 이념을 향하여」에서는 벽화 사진을 첨부하여(첸이판 촬영) "‹무한방어›라는 대형 벽화는 저명한 문학가 궈모뤄(郭沫若)의 지도하에 중앙선전예술부의 예술가들이 공동으로 창작했다"는 내용의 글귀가 덧붙여져 있다. 첸이판의 해당 기사문은 중국 예술가들의 집단적 벽화 제작이 새로운 창작 방식의 지평을 열었다는 사실을 강조했다.

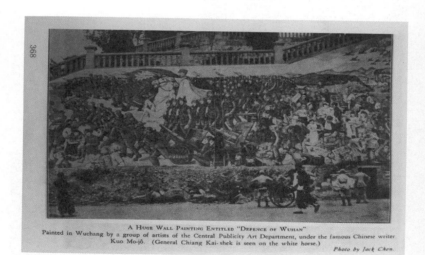

368

A HUGE WALL PAINTING ENTITLED "DEFENCE OF WUHAN"
Painted in Wuchang by a group of artists of the Central Publicity Art Department, under the famous Chinese writer Kuo Mo-jó. (General Chiang Kai-shek is seen on the white horse.)
Photo by Jack Chen.

(오른쪽 아래) 1938년 11월에 화가 첸이판(陳伊范, Jack Chen,1908~1995)이 «천하월간(天下月刊)»쓴 「예술의 새로운 이념을 향하여」에 수록하기 위해 찍은 벽화 사진(첸이판 촬영)
(왼쪽 위) 영문 잡지 «천하월간(天下月刊)»

《천하월간》에 기재된 후, 12월 28일, 일본 사진가 나토리 요노스케(名取洋之助, 1910~1962)가 편집한 《NIPPON》 화보에서는 두 페이지에 걸친 지면에 황학루 사진을 실었다. 촬영자는 종군기자 코야나기 츠구이치(小柳次一, 1907~1994)였다. 그의 사진에서 일본 군인들의 행렬은 벽화 앞을 지나는 동시에 일제히 그들의 시선이 벽화로 쏠리게 되고 거의 등신대의 신체 크기와 비율로 그려진 중국 병사와 대치하게 된다. 여기서는 편집자의 선전 의도를 엿볼 수 있으나 원래 벽화 설계자의 의도는 소멸되었다. 일본 측 편집자는 작품의 선전 효과를 강화하기 위해 사진 아래에 "선전 벽화 〈위풍당당한 중국 군대〉가 있는 중국 도시는 이제 곧 일본 군인에 의해 점령당할 것이다"라는 내용의 설명을 덧붙였다.

(왼쪽 위) 황학루 벽화 사진이 수록된 화보 잡지 《NIPPON》 일본판의 1938년의 1권 2호
(오른쪽 아래) 일본 사진작가 나토리 요노스케

우한이 점령되는 동시에 일본 문예계 엘리트들이 군대를 따라 벽화 현장으로 연이어 가게 되었다. 일본의 대표적 서양 화가 후지시마 다케지(藤島武二), 이시이 하쿠테이(石井柏亭), 후지타 쓰구하루, 나카무라 켄이치(中村研一) 등은 해군성의 요청을 받아 종군화가로서 중국의 전쟁터로 갔다. 10월 28일에 는 일본 문예계 여러 유명 인사들이 조직되어, 일본군 선두 부 대와 함께 우한 공격 길에 나섰다. 이튿날 후지타 쓰구하루는 일기에서 작가 구메 마사오(久米正雄, 1891~1952)의 강력한 추 천으로 황학루 대형 벽화를 참관하려 했으나, 그의 머릿속에 중국의 선전화는 미숙한 것쯤으로 생각되어 현장에 나가 보지 도 않았다고 썼다.

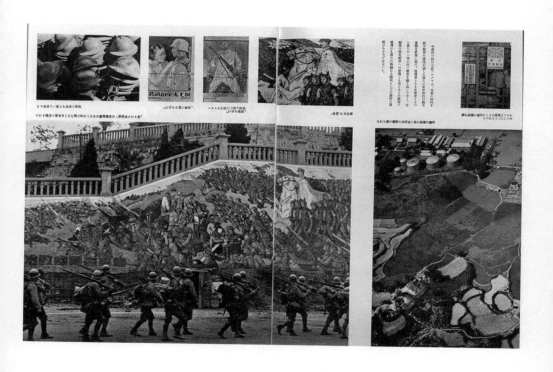

종군기자 코야나기 츠구이치(小柳次一)가 촬영해 «NIPPON» 화보에 수록한 황학루 사진들. 황학루 앞으로 일본군이 행군하고 있다.

니이더의 학생 리중성(李仲生, 1912~1984)과 한국 작가 김환기(1913~1974)는 도쿄의 전위미술연구소에서 후지타 쓰구하루의 문하에서 배운 화가들이다. 하지만 니이더, 왕스쿼는 일본 유학을 할 때에 후지시마 다케지의 제자였다. 1938년 4월, 니이더와 돤펑우 등 결란사의 화가가 정치부 제3청의 고용인 신분으로 중국총동원의 대열에 합류했고, 그들의 일본 동료나 교수들 또한 일본의 호소 아래 일본의 전쟁 화가의 대열에 나서게 되었다. 20세기 동아시아 미술사의 중요한 분기점이 되는 이 시기에는 중국 근대미술사 내에서 일본 유학파가 끝을 맺는 동시에 선생과 제자 역시 길이 나뉘게 되었다. 뿐만 아니라 일본 유학파는 전쟁 상황에 직면해서 그간 일본에서 배운 기술로 일본 유학 시절의 선생님과 동료들에게 대항해야만 했다.

1920년에 도쿄미술학교에서 일본인 선생들과 함께하고 있는 중국 학생들

중국과 일본 사이의 선전화는 판이한 양상을 띠었다. 중국 예술가들은 연달아 점령된 도시와 물자 부족의 위기 아래 부득이하게 임시로 설치된 야외 공간과 낡은 벽화, 만화 등의 형식을 빌어 전쟁을 선전하며 도중에 망명하는 민중들에게 호소를 퍼부었다. 그러나 이런 예술품은 일본군의 침략으로 거의 보존될 수 없었다. 일본군 미술가들은 이젤 회화를 주된 매개로 그린 선전화를 흔히 '작전 기록화(War Documentary Painting)'라 칭했는데, 사실주의적 묘사로 일본군의 전쟁 장면을 구현해냈다. 전시 방식에서도 고전적인 전시 형태를 띠며, 관전에서 그랬듯이 명인의 명작을 순회하는 방식을 채택했고 민중들에게는 머리 숙여 숭배하게 함으로써 성전의 분위기를 고양시키려 했다.

(오른쪽 위) 1940년대 쿤밍의 익명의 중국 미술인들이 그린 벽화들
(왼쪽 아래) 후지타 쓰구하루, **Compatriots on Saipan Island Remain Faithful to the End**, 유화, 1945

벽화 프로젝트와 동시에 촉발된 또 하나의 현상은 새로운 조직의 출현이다. 텐한은 소련의 시스템을 본 따 '미술 공장'이라는 예술가 조직을 구성, 예술가들에게 정치사상과 집단주의 교육을 가르쳤다. 하지만 이러한 형태로 군사화된 작업 환경에 적응하지 못한 니이더는 사퇴를 하고 홍콩으로 떠나 일본에서 유학 중이던 두 명의 예술가―1935년 도쿄에서 중화독립미술협회를 창립한 량시훙(梁锡鸿)과 허톄화(何铁华)―와 함께 새로 지은 중학교에 전위적인 벽화 ‹항전(抗战)›, ‹건국(建国)›을 그렸다. 그들은 벽화를 통해 예술 언어의 실험성을 강조하면서 지도자의 위상을 약화시켰다.

벽화 ‹건국›은 '신사실주의'풍의 작품으로, 이것은 이탈리아 초현실주의 화가 조르조 데 키리코(Giorgio de Chirico)의 말 그림에서 영감을 얻은 것이다. 이 작품은 1935년의 중화독립미술협회가 도쿄에서 출판한 첫 도록 표지로 채택되기도 한다. 최근에 와서 우리는 니이더의 친척 집에서 이 도록을 찾아낼 수 있었다.

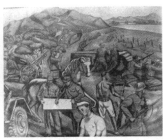

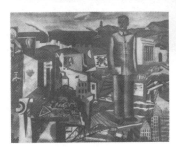

(왼쪽 위) 예링펑(叶灵凤), 허톄화, 니이더, 량시훙이 1938년 홍콩에서 함께한 모습
(가운데 위) 니이더, ‹항전›, 벽화, 1938~1938
(가운데 아래) 량시훙과 허톄화, ‹건국›, 벽화, 1939
(오른쪽 위) 1935년의 중화독립미술협회가 도쿄에서 출판한 첫 도록 『현대 세계 명화집(現代世界名畫集)』 표지로 쓰인 키리코의 말 그림

또한 벽화 ‹건국›을 통해 두 작가에게 친숙한 일본 초현실주의 양식의 이미지들이 지닌 시각적 요소들을 확인할 수 있다. 그들이 그려낸 중산복(中山裝)을 입은 거인 형상은 독재자가 아닌, 민주 국가의 재건을 상징한다. 홍콩은 전쟁터와 거리가 먼 도시로, 이 세 명의 예술가는 명백하게 식별 가능한 형태의 독창적인 디자인과 함께 독립적인 창작자의 신분으로 항일전쟁의 주제를 다루고 전위미술의 명성을 회복하고자 했다. 두 폭의 벽화는 중국의 서양화 운동이 민국 시기에 저조한 양상에서 전환되어 새로운 국면을 마주한 사정을 보여준다. 민주주의에 대한 갈망과 열정이 중국 예술계 전반에 유입되면서 파리파가 지닌 양식과 사상은 낡은 인습으로 인지되어 이를 지양하려는 움직임과 동시에 비판이 쏟아졌으며, 어쩌면 이는 너무나도 당연한 것이었는지도 모를 일이다.

(왼쪽 아래) 고가 하루에(古賀春江), **바다(海)**, 유화, 1929
(오른쪽 위) 고가 하루에, **창밖의 화장**, 유화, 1930

1938년의 황학루 대벽화의 창작으로 국가와 미술가 사이에는 새로운 관계가 형성됐다. 황학루 대벽화는 열정의 기운이 들끓는 근대화 운동의 실험 기지가 되었으며, 그로부터 30년 후 이뤄진 문화대혁명은 이것의 전통을 계승했고, 뿐만 아니라 현재에 이르기까지 대대적으로 이어지고 있는 전국적인 미술가 조직의 발원이자 민주주의와 정치적 충성을 강조하는 미술가들의 집단 창작의 시작이다. 국가와 예술가는 짧은 시간 내에 안정적인 고용 관계를 맺어 이데올로기와 사실주의적 표현 언어도 지배적인 구도에 놓이게 되었다.

1938년 3~4월에 우한에서 거행된 항일 시위 모습

이런 상황에서 정치 지도자의 형상은 미술 창작의 중심 주제가 되었고, 수십 년이 지나 공산주의의 이상을 꿈꾸는 작가들은 그들의 창작 열정 발현의 근원적 대상을 장제스에서 마오쩌둥으로 바꿨다. 1949년 11월 7일, 그들은 광저우 내 제일 높은 건물에 해당하는 아이춘 빌딩에 높이 27.5미터, 넓이 9미터 크기의 마오쩌둥의 초상화를 걸어 놓았다. 거대한 크기의 이 초상화는 홍콩에서 먼저 제작되어 전문 운송차를 통해 광저우로 옮겨졌다. 이 초상화는 30여 명의 예술가들이 공동으로 창작한 것으로, 이 창작 단체는 임시로 '인간화회(人间画会)'라 불렸다. 당시 화단에는 활발히 운동을 벌이는 만화가, 판화가, 서양화가, 중국화 화가들이 있었으며, 이런 단체 창작 방식은 신정권의 지도자에 대한 기대를 담은 황학루의 창작 형태와 일맥상통한다.

(왼쪽 위) 1945년 상하이의 한 건물에 걸려 있는 대형 초상화
(오른쪽 아래) 1949년 광저우의 고층 빌딩에 걸려 있는 마오쩌둥 초상화

1949년 이후, 우리가 흔히 볼 수 있게 된 벽화의 형식이 중국화 형식으로 대량으로 출현해 국가적인 상징으로서 중요한 공공 공간에 배치되었다. 1959년의 푸바오스(傅抱石), 관산웨(关山月)가 인민대회당을 위해 창작한 ‹강산은 이토록 아름답다니(江山如此多娇)›를 그 예로 들 수 있으며, 그들은 황학루 대형 벽화 창작에 참여한 적이 있고 전쟁의 아픔을 겪어본 바 있기 때문에 국가와 예술가와의 긴밀한 관계의 필요성을 알고 있었다. 전쟁 시기의 위급한 상황은 중국의 근대미술이 국가주의와 지배 이데올로기의 색채를 띠는 계기가 되었다.

영웅주의 색채가 짙게 깔린 역사의 새로운 장에서, 개인주의적 독창성과 창작의 자유를 갈구하는 예술가들은 소외되었다. 니이더의 사퇴 사건은 국가와 권력 앞에 예술가의 독립적 신분 유지의 한계와 자유의지의 취약성의 단면을 보여주는 것으로, 국가가 예술의 형식에 따라 창작자들을 취사선택하는 방식을 택하고 있다는 것의 방증이 되기 충분하다.

(왼쪽 위) 푸바오스와 관산웨가 인민대회당에 걸릴
‹강산은 이토록 아름답다니›의 공동 제작 장면
(오른쪽 위) 1959년 베이징의 인민대회당에 걸려 있는
‹강산은 이토록 아름답다니›
(오른쪽 아래) 1940년 상하이에 소재한
자신의 스튜에서 포즈를 취하고 있는 니이더

1935년 황학루 벽화의 총감독이었던 톈한이 작곡해 널리 알려지게 된 항일 전쟁곡 ‹의용군 행진곡(義勇軍行進曲)›은 중화인민공화국의 국가로 선정되었다. 화면 중앙에 위치한 국가 영웅의 형상 외에도 ‹의용군 행진곡›이 완성되고 3년 후에 제작된 이 벽화에서 톈한이 노래에 국가 정체성을 극구 고취시키려 한 것을 엿볼 수 있다. 이 벽화는 국가라는 개념을 시각적으로 연역하는 상관물이 되었던 것이다.

황학루 벽화는 적대적인 관계에 있는 당파의 지도자를 그렸다는 이유로 1949년 건국 이후 홀대와 천시를 당했다. 지금은 사라진 이 벽화는 중국 근대미술 전환의 중요한 과정을 보여주고 있으며 소련의 체제를 모방한 중국 미술학교의 시스템이 전국적으로 퍼졌으며 그 기원은 이 항일전쟁 초기 벽화의 역사적 현장 안에 있다.

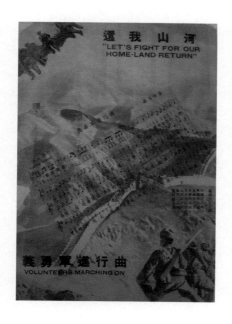

톈한이 1935년에 작곡해 널리 알려진 항일 전쟁곡 ‹의용군 행진곡›

아시아태평양전쟁에서의 일본 조각의 '표현'

제작·용해·공상

다나카 슈지

들어가며

이 글에서는 '아시아태평양전쟁에서의 일본 조각의 '표현"이라는 큰 제목에, '제작·용해(熔解)·공상(空想)'이라는 세 단어를 두어 부제로 삼았다. 이들이 어떻게 '표현'과 연결되는지, '제작'은 차치하더라도 뒤의 두 단어에 관해서는 이해하기 힘들 것이니 우선 이것부터 설명하고자 한다. '용해'라는 말로 나타내고 싶었던 것은 말 그대로 청동을 가열하여 걸쭉한 상태로 녹이는 일이다. 전쟁 중에 일본에서는 수많은 공공 기념물인 청동 조각, 즉 '동상'이 금속 회수로 공출(供出)되고 유실되었다. 물론 그 중 대부분은 조각가 자신이 원했던 것이 아니므로, 이를 조각가들의 '표현'과 동일하게 생각해서는 안 될 것이다. 그러나 조각 작품을 보는 사람 측에서 보면 그것도 하나의 형태가 무언가를 표현한 것에 다름이 없다. 그 '무언가'를 생각하는 것이 근대 동아시아의 '조각'이라는 개념을 파악하는 데 있어서 중요한 의미를 갖는 것이 아닐까 생각한다.

'공상'이란 조각가의 머릿속에서만 실현될 수 있었던, 혹은 마켓 등 시작 단계까지만 제작할 수 있었던 '표현'에 관한 것이다. 전쟁 중에는 물자 통제 등으로 인해 조각가의 제작은 크게 제한되었다. 특히 그들 대부분이 가장 강하게 원했던 대규모 기념물을 제작할 기회를 얻은 것은 극히 한정된 조각가들뿐이었다. 이하 본론에서는 이러한 관점에 입각하여 아시아태평양전쟁 아래에서의 일본 조각의 동향을 언급하고자 한다.

전쟁이라는 주제

아시아태평양전쟁과 조각의 관계를 이야기할 때 자주 인용되는 다음과 같은 문장이 있다. 1941년에 간행된 『일본미술연감 1940년판(日本美術年鑑 昭和十五年版)』의 「1939년 미술계 개관」에서의 기술이다.**도판1** 조금 길지만 일부를 인용해보면 다음과 같다.

> 시국은 조각에 좋은 영향을 미치고 있다. 회화에 비해 표현의 범위가 좁은, 따라서 소재의 빈곤을 종종 탄식하는 조각에, 적어도 주제상 국민의 관심에 호소하고 공감을 불러일으킬 풍부한 창작 원인(作因)을 부여했다. 올해 작가들의 취재는 전투, 휴식, 혹은 병사(病舍)에 정양(静養)하는 군인들, 대륙의 건설에 힘쓰는 전사(戰士), 후방을 지키는 근로자들의 묘사에서 흥국(興国)의 이상(理想), 국민 사기의 상징화에 이르기까지 다양하게 탐구되었다. 이러한 성과 중에는 기억해야 할 가작(佳作) 몇 개를 들 수 있다. 그러나 일반적으로는 이러한 사변적 작품은 대부분 진지한 노력이 소요되고 있음에도 불구하고 아직 충분히 그 공에 대한 보답을 받았다고 보기는 힘들었다. 이는 조각성의 발휘가 종종 잊혀지고, 표면적인 사실에 사로잡혀 단순한 설명적 묘사에 그치거나 혹은 내용이 빈약한 과장으로 끝나는 경향이 많았기 때문이다.
>
> 시국은 벌거벗은 여자상이나 장식물 외에 유구성(悠久性)을 지니는 민족적 기념물을 조각에 요구하고 있다. 올해 이미 한두 예에서 보이듯이, 혹자는 팔굉일우(八紘一宇)를 표상하고, 혹자는 열렬한 무훈을 전해야 할 대규모 건축물에 조각가의 활동을 요구했다. 본토 대륙을 포함한 전국적

인 충령탑(忠靈塔) 건설 계획 등의 방면에서도 당연히 조각의 협력을 필요로 하는 기운이 보인다. 우리나라의 조각이 습작 같은 사실의 영역에서 한층 약진을 이루어야 할 시운에 처해 있다고 해야겠다.[1]

1. 「昭和十四年度美術界概観」, 「日本美術年鑑 昭和十五年版」(美術研究所, 1941年).

위의 인용문 가운데 조각과 당시의 시대 상황과의 관계에 대해 두 가지 중요한 포인트가 논의되고 있는 것에 주목해보자. 하나는 시대의 정세가 전쟁에 관한 새로운 주제를 낳았다는 것이고, 다른 하나는 시대가 "벌거벗은 여자상이나 장식물 외에 유구성을 지닌 민족적 기념물을 조각에 요구하고 있다"는 점이다.

인용한 글에는 "적어도 주제상 국민의 관심에 호소하고 공감을 불러일으킬 풍부한 창작 원인을 부여했다"고 쓰여 있지만, '공감을 불러일으킨다'는 점이 중요하다. '공감'은 종종 그 작품을 보는 사람의 상상력을 자극하고 그 작품의 주위에 제각각의 광경과 풍경을 연상시킨다. 즉 혹자는 군복을 입은 인물을 보면서 가족이나 친구가 가 있는 전쟁터의 광경을 상상하고, 혹자는 동상의 배후에서 그날 읽은 신문에 보도된 격전의 모습을 그려냈을 것이다. 조각가는 그러한 상상력을 이끌어내기 위한 계기를 형태로 제시하고, 나머지는 보는 사람이 다양하게 해석하여, 이른바 조각 작품이 놓인 무대를 만들어주게 되는 것이다.

시대 속 표현과 조각의 본질

이러한 진단이 나온 배경에는 종래의 조각 표현에 대한 비판이 있었던 것이 틀림없다. 무슨 대단한 의미가 있는 듯이 과장

된 포즈를 취하면서 관념적인 제목을 붙인 내용 없는 조각이 많다는 등의 비판은 이전부터 전시회 비평 등에서 종종 보이던 것이다. 인용한 글에는 "습작 같은 사실의 영역"이라는 말이 나오지만, 그것은 말하자면 미술학교 교실에서 모델을 앞에 두고 인체상의 표현을 배우는 단계에서 벗어나지 못하고 있다는 뜻일 것이다. 그리고 그것을 극복했을 때야 비로소 조각 표현의 본질적인 어떤 것이 상정되어 있다고 말할 수 있을 것이다.

그렇다면 그 본질이 무엇이며, 그것이 '시국'과 어떻게 연결되는지에 대해서 이 글의 필자는 아무것도 가르쳐주지 않는다. 오히려 아무리 전쟁이라는 테마를 추구했다고 한들 조각의 본질에 도달할 수 없다는 것을 조각가 자신이 잘 알고 있었다는 뜻으로 생각할 수도 있다. 다카무라 고타로(高村光太郎)는 태평양전쟁이 시작된 다음날부터 신문에 연재된 글에서 다음과 같이 말했다.

> 오늘날 국가 유사시에도 미술가는 한 송이의 국화를 그리고 한 마리의 매미를 새기는 일에 주저해서는 안 된다. 그 본래의 아름다움은 반드시 사람의 힘이 되며, 나아가 국가의 힘이 된다. (…) 그러나 이것은 화가가 그저 만연하게 속세를 떠나 그림을 그리고 있는 것을 긍정하고 있는 것은 아니다. 국가 유사시가 의미하는 바에 철저하지 못한 만큼 화가가 보다 안쪽의 심오한 세계인 아름다움을 궁구할 수 있을 리가 없다.[2]

2. 高村光太郎, 「戦時下の 芸術家」(«都新聞», 1941년 12월 9일~12일), 『高村 光太郎全集第六巻』(筑摩 書房, 增補版, 1995년).

다카무라는 이러한 미술가의 자세를 "미술의 순수한 아름다움에 마음을 새긴다"는 말로 설명한다. 그리고 "회화는 그 순수한 회화성을, 조각은 그 순수한 조각성을 궁구 심화함으로써

그 작품에 아름다움과 힘을 얻는다"고 하며, "떠오르는 생각과 이야기와 주제의 의미에만 중점을 둔 것은 오랫동안 사람들의 미(美)의 영역에 머무를 수 없다"고도 지적한다. 즉 다카무라는 여기에서 조각 표현의 본질이 주제를 넘어선 곳에 있다는 생각을 제시하고 있는 것처럼 보인다. 다만 이러한 표현에는 일종의 수사학이 숨겨져 있는 것처럼 보이기도 한다. 다시 말하면 다카무라는 '한 송이의 국화'나 '한 마리의 매미'라는 일견 특별할 것 없는 예를 들면서, 사실은 사회와 관련된 주제는 피해야 한다는 강한 메시지를 품게 했다고는 할 수는 없을까? 거기에는 예술 표현이 현실 사회에 작용할 힘을 지니려는 것을 기피하는 방향성이 내재되어 있는 것은 아닐까?

필자는 여기에 근대 일본 조각의 표현에서 일종의 '이중 구조'를 상정할 수 있는 것이 아닐까 생각한다. 즉 조각가는 조각 표현이 사람들에게 수용되고 사회에서 확고한 위치를 확보하기 위해 그 사람들이 요구하는 바에 따른, 때로는 사회의 동향에 대응한 작품을 제작해야 한다. 그러나 한편으로 조각의 본질이란 실은 거기에는 없고, 굳이 말하자면 사회에서 고립된 개인의 가장 깊은 곳에서 그것을 구해야 하는 것이다. 조각가의 온전한 활동에 있어서 이 두 가지는 분명히 연결되어 있어야 하지만, 만약 사회가 변화한다면, 예를 들어 전쟁에 패하고 평화를 희구하게 되면 일단 옛날의 연결고리는 끊고 새로운 관계를 만들어내면 되는 것이다.

그렇다면 전시하의 당시에 그 연결고리란 무엇이었는가? 앞서 말한 "한 송이 국화"에 대한 문장 앞에서 다카무라는 "설령 국화꽃 한 송이의 그림이라도 사람을 퇴폐로 기운 것에서 돌려놓을 힘은 가질 수 있다"고 말한다. 젊었을 적부터 다카무라의 라이벌이라고 해야 할 관전 아카데미즘의 대표적인 조각

가 아사쿠라 후미오(朝倉文夫) 또한 그 무렵 건강한 조각에 대해 자주 언급했다. 아시아태평양전쟁기에 조각 표현은 퇴폐나 병적인 것을 부정하고 건강성을 표현하는 것을 지향하고, 바로 그 점에서 조각의 본질과 외면적인 주제와의 관계가 확립되었다고 할 수 있는 것이 아닐까?

아마도 이러한 구조가 형성된 것은 1910년대 후반 무렵까지 거슬러 올라가는 것이 아닐까 생각된다. 즉 1914년부터 1918년에 걸친 제1차 세계대전 무렵, 유럽의 미술계에서는 '고전의 회귀', '질서로의 회귀'라는 것이 한창 언급되었으며, 로댕 또한 프랑스 문화의 고전성(古典性)을 지키는 애국자로 칭송되었다. 일본에서 다카무라 고타로가 로댕의 말을 번역하기 시작하는 것이 이 시기다. 1917년에는 로댕이 죽고, 유럽에서도 일본에서도 '로댕 이후'의 조각이 모색되었다. 그때 로댕의 후계자로서 일본에서도 주목받은 것이 부르델(Antoine Bourdelle)과 마이욜(Aristide Maillol)이며, 그들의 작품은 고전적인 정밀함과 기념비적인 성격을 갖는 것이었다.

동상이 표현한 것

제1차 세계대전 후에는 유럽 각지에서 전몰자를 애도하는 기념비가 세워지지만, 그러한 기념물 건설의 기운은 그 목적은 달랐어도 1920년대부터 30년대에 걸친 일본에서도 마찬가지로 지적할 수 있다. 이 시기에 일종의 동상 붐이라고 해야 할 상황이 생기는데, 그와 같은 배경의 하나에는 각지에서의 향토사에 대한 관심의 고조가 있었다. 학교에서도 향토 교육이 문부성 주도로 성행하여, 일본 각지에서 고장의 위인의 업적을 발굴하는 작업이 이루어지고 그 인물을 현창(顯彰, 밝게 나타

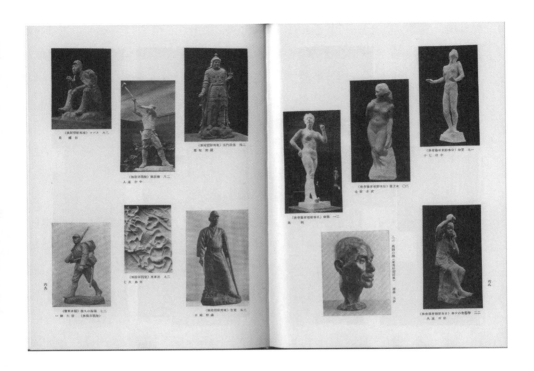

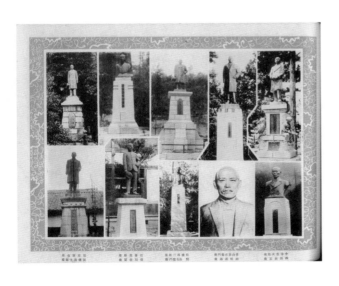

도판1. 『일본미술연감 1940년판』(美術研究所, 1941)
도판2. 『위인의 용모(偉人の俤)』(二六新報社, 제2판·1929년)에 수록된, 일본 각 고장의 위인 동상들

나거나 나타냄)하는 동상이 세워졌다.**도판2** 이때 조각으로 표현된 인간상에는 건전한 정신과 육체가 요구되었다.

쇼와 초년부터 쇼와 10년대 중반까지는 그때까지 도쿄 중심의 기념물의 건설이 단번에 지방으로 확산되어 그 수가 크게 증가했던 시기였다. 이 일은 한반도를 비롯한 당시 일본의 식민지에서의 기념비 건설 동향과도 결부될 것이다. 그 붐은 전쟁의 확대와 함께 끝나지만, 그것은 건설의 의욕을 잃었다기보다는 오히려 전시하의 물자 부족으로 인한 것이었다. 1941년 이즈(伊豆) 반도의 시모다(下田)에 세워진 막부 말기의 사상가 요시다 쇼인(吉田松陰)의 동상은 프랑스 유학 때 부르델에게 배운 야스다 류몬(保田龍門)의 작품으로, 원래는 동으로 주조할 예정이었던 것이 변경되어 시멘트로 만들어졌다.**도판3**

그 후 전쟁으로 인한 금속의 부족은 위기적 상황이 되어, 1943년에는 전국의 동상이 일제히 공출되었다. 당시 일본에서 메이지 시대 이후에 지어진 소위 기념비적인 조각이라는 의미에서의 '동상'이 어느 정도 존재하고, 그 중 얼마 정도가 공출로 인해 손실되었는가에 대해서는 정확한 조사는 아직 이루어지지 않고 있다. 하지만 적어도 1,000건 이상의 작품이 1935년대 초반까지 제작되고 그 중 70~80%는 공출되었다고 생각해도 좋을 것이다. 그러한 기념물은 대부분 전술했듯이 위인의 모습을 본뜬 동상이었지만, 대부분의 경우 그 상들은 공출될 때 한 인간으로서 '출정'하는 것이었다.**도판4** 즉 그 동상은 전시 하에 조각 작품으로서는 불요불급의 쓸모없는 것이었다. 그것을 사람들이 한 명의 인간으로 바라봄으로써 나라님을 위해 도움이 되는 것이 되었으며, 그리고 결과적으로 그 상을 영원히 잃게 된 것이다.

조각 작품의 형상을 한 명의 인간 존재로 파악하는 것은

도판3. 야스다 류몬, **요시다 쇼인 선생 동상**, 1942, 시즈오카현 시모다시 미시마신사(三島神社) 소재
(撮影: 森岡純、提供: 屋外彫刻調査保存研 究会)

도판4. 《아사히신문》, 1943년 3월 15일

아마도 일본에 국한된 것은 아닐 것이다. 프랑스 혁명에서 국왕의 동상이 파괴되었고, 제2차 세계대전에서도 독일 점령하에 놓인 프랑스에서 많은 기념물이 파괴된 것처럼, 서양에서도 비슷한 일이 종종 일어났다. 그러나 서양의 경우 그와 같은 조각의 파괴는 증오의 감정이 원인이 되는 일이 많았다. 이에 비해 일본에서는 동상의 파괴가 어디까지나 공감을 갖고, 동상 자체가 적극적으로 공출을 수용한다는 맥락을 창출하면서 진행되었다. 그 차이란 대상이 되는 인간상에 대한 감정이입의 차이인지도 모른다. 즉 서양의 기념물이 종종 왕권이나 어떤 사상의 우의(寓意)인데 비해, 일본에서는 살아있는 인간의 화신으로서 그 형상을 파악하는 경향이 강하다고 할 수 있는 것이다.

공출을 할 때에는 조각가 자신도 물론 그 속에서 다양한 갈등이 있었음에 틀림이 없지만, 적극적으로 그에 응하는 것이 일반적이었다. 분명히 당시 아사쿠라 후미오와 기타무라 세이보(北村西望) 등의 조각가들은 공출할 숫자를 최대한 줄이고자 열심히 정부에게 촉구했다. 그러나 그러한 움직임이 표면화되어 조각계 밖으로 퍼지는 일은 없었던 것 같다. 경우에 따라서는 메이지 시대 이후의 대부분의 동상은 질이 낮은 것이기 때문에, 없어져도 된다는 의견조차 들리기도 했다.

사람들은 공출된 후에 동상의 행방을 어떤 식으로 상상했을까? 아마 일반 사람들에게 청동 조각품이란 그 만드는 방법을 상상하기도 어려운 것이며, 공출한 후에 대해서도 그냥 막연히 무기 등으로 모양을 바꾼다고 하는 등의 상상만을 했을지도 모른다. 한편 조각가들은 물론 보다 구체적인 이미지를 가질 수 있었겠지만, 다만 많은 조각가들에게 작품을 제작할 때의 청동 주조란 자신의 손을 떠난 공정인 것도 틀림없다. 작품

을 거푸집에 넣을 때 빨갛게 가열되어 녹은 청동은 스스로 손을 쓸 수 있는 영역이 아니며, 이는 공출 후에 녹여질 때도 마찬가지다. 굳이 말하자면 그것은 조각가의 손을 떠나 작품 그 자체가 만들어내는 하나의 이미지이며, 또 조각가가 관여할 수 없는 단계의 일로 인해 조각의 본질이 범해지는 일도 없는 것이다.

앞서 동상 건설 붐이 끝난 일이 그 의욕이 감소해서 일어난 일이 아니라, 자재 부족이라는 외적 요인에 의한 것이라고 언급했지만, 그 점은 이 글의 시작 부분에서 소개한 『일본 미술 연감』의 기사에서도 확인해볼 수 있다. 즉 그것이 간행된 1941년 시점에도 "시국은 조각에, 벌거벗은 여자상이나 장식물 외에 유구성을 지니는 민족적 기념물을 요구하고 있다"고 쓸 수 있는 분위기를 그 필자는 피부로 느끼고 있었던 것이다. 사실 그 전년인 1940년에는 미야자키시(宮崎市)에 지금도 '평화의 탑'으로 이름을 바꾸어 현존하는 대형 기념물, 히나코 지쓰조(日名子実三)에 의한 ‹팔굉지기주(八紘之基柱)›**도판5**가 준공되었다. 그러나 히나코와 같은 일부 조각가들을 제외하면 그와 같은 대규모의 작품을 아무리 원하더라도 그것을 실현시키는 일은 거의 불가능했다.

조각가의 의욕

흥미로운 점은 "유구성을 지니는 민족적 기념물"이라는 표현이 암시하고 또 이 ‹팔굉지기주›에도 보이듯이, 이 시기가 되면 조형적 성향이 그 전까지의 위인상에서 보다 상징적 조형성을 지니는 기념물로 크게 변화하고 있는 것처럼 보이는 점이다.**도판6** 물론 그 후에도 조각가들의 공동 제작에 의한 ‹야마모토 이

도판5. 히나코 지쓰조, **팔굉지기주**(현재 평화의 탑(平和の塔), 1940, 미야자카시, 헤이와다이 공원(平和台公園) 소재)
도판6. 가사기 스에오(笠置季男), **부키테마기념비**, 1942

소로쿠상(山本五十六像)〉과 같은 군인 동상이 만들어진다. 그러나 그보다도 쇼와 10년대에 들어서면, 충령탑 건설이 급증하는 것에서 보이듯이 조각가들은 조형성의 추구하는 쪽으로 나아갔다고 여겨진다.**도판7** 그것은 쇼와 전쟁 전기 1945년 이전의 시기에 고전건축에서 현대건축으로의 흐름을 가속화시킨 일본 건축계의 움직임과 유사한, 추상조각도 포함한 조각계의 새로운 표현의 추구와도 겹치는 것이다. 또한 대규모 근대 전쟁으로 전쟁의 모습이 달라지고 무수한 전사자가 나오는 가운데, 개인으로서의 인간의 존재를 잃어간 것도 충령탑의 추상적인 조형과 관련되어 있음에 틀림없다.

이 점과 관련하여 조각가 혼고 신(本鄕新)은 1942년 8월 미술 잡지에 발표한 논고에서 "일본에서 충령은 호국의 신이 되어, 사람에서 신으로, 인격에서 신격으로 수렴되며", "신격화된 충령이라는 상징적 관념을 구상화하려는 충혼비(忠魂碑)와 충령탑은 추상적 형태를 기준으로 하는 것이 가장 필연적이며 순수하다"고 말했다.[3] 다만 그는 또한 불상 등을 거론하며 "일본으로 하여금 나상(裸像)이 없는 전통이라고 생각하는 것에 대해 긍정할 수 없다"고도 하고, '기념비라고 하는 공공 건조물에 배치되는 동상의 취급 방법'에 관한 당시 일본에서의 한계를 지적했다.

여기에 보이는 것은 추상적인 형태의 추구를 수용하면서, 다른 한편으로는 스스로 만들고 싶은 인간상의 중요성을 주장하는 조각가의 자세다. 그가 지도적 역할을 맡은 신제작파협회 조각부에서는 그해의 제7회전에서 회원들의 공동 제작으로 발표된 몇몇 기념물의 시작(試作)에서는 그러한 생각의 반영을 살펴볼 수 있지만, 물론 그것들이 기념물로 실현되는 일은 없었다.**도판8** 그것은 어디까지나 조각가의 공상에 지나지 않았지

3. 本鄕新, 「記念碑の造型」, 『みづゑ』 454号(«新美術» 12号), 1942년 8월.

도판7. 다케자키 분지(竹崎文二), 충령탑 경기설계 1등 입선안(忠靈塔競技設計一等入選案 第二種), 1939
도판8. 신제작파협회 회원 공동 제작, **보도전사**(報道戰士) **위령비**, 1942

도판9. 타카시 시미즈(清水多嘉示), **녹색 리듬**(みどりのリズム), 1951, 동경도 다이토구 우에노 공원
도판10. 카즈오 키쿠치(菊池一雄), **평화의 군상**(平和の記念館), 1951, 동경도 지요다구 미케 자카 소공원 소재

만, 그러한 창조 의욕이 실제 작품으로 결실된 것은 패전 후였다고도 할 수 있다. 그때 평화와 사랑, 희망 등의 개념을 의인화한 많은 인간상이 나왔다.^{도판9, 10} 거기에는 군국주의 시대에서 벗어나, 자유롭게 제작에 임하는 파릇파릇한 감성이 넘치고 있다고도 할 수 있을 것이다. 다만 전쟁 중에 표현 의욕이 생기는 배경에는 전쟁으로 인해 고양된 조각가들의 내면이 관련되어 있었음에 틀림없다. 그 점에서 전쟁에 대한 기분의 고양은 전후 평화에 대한 고양과 연결되어있는 것이기도 하다.

일본 영화 속의 적(敵)
아시아태평양전쟁기 스파이 영화를 중심으로*

강태웅

* «일본학보» 105집(2015.11)에 실린 글을 수정했음을 밝힌다.

들어가며

아시아태평양전쟁 당시에 일본에서 만들어진 전쟁영화에는 자신, 즉 일본인에 대한 표현이 가득하고 타자, 즉 적에 대한 표현이 극히 억제되어있다고 많은 연구가 지적해왔다. 공통적으로 언급되는 영화에는 요시무라 고자부로(吉村公三郞) 감독의 ‹니시즈미 전차장전(西住戰車長伝)›(1940년)이 있다. 이 영화는 1938년 중국 안후이성(安徽省)에서 벌어진 전투 중에 사망했고, 이후 '군신(軍神)'으로 추앙된 니시즈미 고지로(西住小次郞)라는 실제 인물을 주인공으로 한 영화나 즐거리는 다음과 같다. 전차부대의 소대장인 니시즈미는 진격을 하다가 강을 만난다. 그는 전차가 건널 수 있는 깊이인지를 탐색하기 위하여 부하들을 모두 뒤에 대기시키고 혼자서 측량하러 나선다. 그는 어느 지점이 얕은지 확인하고 돌아오던 중 중국군이 쏜 총에 맞고, 도하 가능 여부에 대하여 중대장에게 보고를 마친 뒤 죽는다.[1] 사토 다다오(佐藤忠男)는 ‹니시즈미 전차장전›에서 니시즈미에게 총을 쏘는 중국군 한 명이 구체적인 적으로 그려지는 유일한 사례임에 주목한다. 적의 잔혹함을 그려 전의를 고양시키려는 다른 나라 영화와는 달리, 일본의 전쟁영화에는 적의 모습이 희박하다는 것이다. 그렇다고 사토가 이 영화에 선동적인 측면이 아예 없다고 이야기하지는 않는다. 적과의 교전을 그리는 대신, 일본군의 희생을 강조하여 "어떻게 깨끗이 죽을 것인가라는, 일본의 독특한 전의 고양 영화"라고 판단한다.[2] 존 다우어(John Dower) 역시 ‹니시즈미 전차장전›이 '군신'을 다루면서도 영웅적 행위가 없음을 지적한다. 수많은 적을 해치우는 용맹을 보이는 할리우드 영웅과는 달리, 니시즈미는 너무

1. 감독 요시무라 고자부로 및 촬영팀은 중국에 건너가 한커우(漢口)에서 실제 전차부대를 촬영했다. 하지만 니시즈미 고지로가 사망하는 장면은 중국이 아니라 일본의 치바(千葉)현 나라시노(習志野)의 육군 연습장에서 촬영되었다. 吉村公三郞(1985), 『キネマの時代 監督修業物語』, 共同通信社, pp. 274~279.

2. 佐藤忠男(1970), 『日本映画思想史』, 三一書房, pp. 243~246.

3. Dower, John W.(1993), "Japanese Cinema Goes to War". *Japan in War & Peace*, The New Press, pp. 36-38.

4. 강태웅(2007), 「국가, 전쟁 그리고 '일본영화'」, 《일본역사연구》 제25집, 일본사학회, pp. 120~121.

5. ピーター B·ハーイ (1995), 『帝国の銀幕』, 名古屋大学出版会, p. 406.

나 평범(plain)하고 순수(pure)할 뿐이라는 것이다.[3] 필자도 진주만 공습 1주년을 기념하여 제작된 영화 ‹하와이 말레이 해전(ハワイ・マレー沖海戰)›(1942년)에서 미군 병사가 한 명도 나오지 않고 희생당하는 것은 일본군뿐임을 지적하며, 전시기에 제작된 전쟁영화 속의 희생을 "일본군이 독점"했다고 평가한 바 있다.[4] 사실 일본군의 전멸을 '옥쇄(玉碎)'라고 미화하며, 이러한 희생을 국민에 대한 선전, 선동의 도구로 사용했던 당시에, 전쟁영화가 적의 표현보다 일본군의 희생 표현을 우선시했음은 그다지 놀라운 사실은 아닐 것이다.

그런데 아시아태평양전쟁 당시 만들어진 일본 영화에서는 적의 표현이 전혀 나타나지 않았을까? 꼭 그렇지만은 않다. 이 글이 주목하는 스파이 영화에서는 적의 표현이 결여되기는커녕, 적으로서의 스파이가 처음부터 등장하여 활약하거나, 아예 스파이 자신이 주인공인 경우가 많다. 하지만 당시 일본에서는 스파이 영화가 일곱 편 정도밖에 만들어지지 않았고,[5] 거기서 일본적 특징을 찾아내기 힘들어서인지 지금까지 연구자들의 주목을 끌지는 못했다. 다른 전쟁영화가 적의 표현보다는 일본군의 희생을 우선시해 그려냄으로써 선전·선동의 기능을 담당했다면, 스파이 영화는 일본의 적들을 어떠한 모습으로 그렸고, 그렇게 함으로써 당시 관객들에게 어떠한 메시지를 전달하려고 했을까? 이 글은 이와 같은 물음을 ‹니시즈미 전차장전›의 감독 요시무라 고자부로가 만든 ‹간첩은 아직 죽지 않았다(間諜未だ死せず)›(1942년)에 대한 분석을 통해 규명하려고 한다. 이러한 작업은 적에 대한 표현의 결여를 강조해오던 기존 연구의 빠진 부분을 채워 넣을 수 있을 것이다.

‹제오열의 공포›와 미국 스파이 영화의 영향

요시무라 고자부로는 1942년 ‹간첩은 아직 죽지 않았다›를 만들면서 다음과 같이 연출 방향을 밝히고 있다.

> "종래의 ‹마타하리›나 ‹간첩 X27› 등과 같은 많은 스파이 영화가 스릴이 넘치는 생활에 초점을 두었다면, 이번 영화는 더욱 깊고 넓게 간첩 조직과 그들의 작업 내용을 해부해나갈 것이다. 따라서 요염한 여간첩이나 사냥모자와 색안경으로 변장한 판에 박힌 간첩은 한 명도 등장하지 않는다. 오히려 눈치 채지 못하는 사이에 우리 주변에 다가오는 간첩을 그려, 작업의 성질 및 조직을 표현하고자 한다."[6]

1942년 이전까지 일본에서는 스파이 영화라 부를 만한 것이 제작된 적이 없어 '스파이 영화'라는 장르 자체가 미국적이라고 생각되었고, 이러한 인식은 ‹간첩은 아직 죽지 않았다›를 "미국 영화적 서스펜스 기법을 도입한 국책영화"라 평가한 최근의 연구로도 이어지고 있다.[7] 하지만 앞의 인용에서 보았듯이 감독 요시무라 고자부로는 기존의 미국 스파이 영화와는 다른 작품을 만들려고 했던 것이다. 왜 다르게 만들려고 했는지, 그리고 그에 따라 적=스파이의 묘사는 어떻게 달라졌는지가 물어져야 할 것이다. 이를 위하여 요시무라 고자부로가 언급한 두 영화 ‹마타하리›, ‹간첩 X27›에 대해서 알아보자.

1930년대 들어 제1차 세계대전의 유럽을 배경으로 한 여자 스파이 영화가 유행한다. 당시 최고의 여배우였던 마를레네 디트리히(Marlene Dietrich)와 그레타 가르보(Greta Garbo)는 1931년 각각 ‹불명예(Dishonored)›(1931)와 ‹마타 하리(Mata Hari)›(1932)의 주연을 맡는다. 성적인 매력을 무기로 적의 비

6. 吉村公三郎(1942), 「‹間諜未だ死せず› 撮影以前」, «映画», 1942年 2月号, 映画社, p. 87.

7. 紅野健介(2014), 「吉村公三郎と文芸映画」, «文学» 第15巻 第6号, 岩波書店, p. 13.

8. Alan R. Booth(1991), "The Development of the Espionage Film" *Spy Fiction, Spy Films and Real Intelligence*, Routledge, pp. 136~139.

9. 후루카와 롯파(古川ロッパ)가 이 라디오 드라마 연출을 했고, 간첩 X27 역은 여배우 오카다 요시코(岡田嘉子)가 맡았다. («朝日新聞», 1931년 7월 19일자 5면 참조). 이 역을 맡은 지 6년 뒤, 우연히도 오카다 요시코 자신이 간첩 혐의를 받게 된다. 그녀는 1937년 공산당원이자 연극연출가인 스기모토 료키치(杉本良吉)와 더불어 소련에 불법 입국하여 망명을 시도하지만, 간첩혐의에 걸려 소련 감옥에 10년간 투옥된다.

10. 요제프 본 스턴버그 감독은 일본에 와서 당시 일본과 독일의 방공(防共)협정을 기념하여 합작영화 ‹새로운 땅(新しき土)›을 제작 중이던 독일 감독 아놀드 팡크(Arnold Fanck)와 만나 대담을 나누기도 한다(«読売新聞», 1936년 8월 23일자 7면).

밀을 캐내다가 결국 죽음을 맞게 된다는 동일한 스토리를 지닌 두 영화는 세계적으로 흥행에 성공한다.[8] ‹불명예›는 ‹간첩 X27(間諜X27)›이라는 제목으로 일본에서 1931년 8월 개봉하고, 다음 해인 1932년 9월에는 ‹Mata Hari(マタ・ハリ)›가 동명의 제목으로 개봉한다.

두 작품 중에서 일본에 영향이 컸던 것은 ‹간첩 X27›이었다. 이 영화는 1931년 7월 19일 라디오 드라마로 먼저 만들어져 일본에 소개되었고,[9] 그다음 달에 극장에서 개봉되었다. 그리고 5년 뒤인 1936년 8월 영화관에서 다시금 개봉되었다. 재개봉을 기념하여 감독 요제프 폰 스턴버그(Josef von Sternberg)가 직접 일본을 찾아오기도 했다.[10] 그리고 1939년 6월에 또다시 극장에서 개봉될 정도로 이 영화는 꾸준히 인기를 얻었다. 영화의 내용을 간단히 살펴보자. 여주인공은 X27이라는 암호명을 가진 오스트리아의 스파이다. 그녀는 자신의 성적인 매력을 이용하여, 적국의 군 장성들로부터 정보를 빼낸다. 그 와중에 그녀의 정체를 알아챈 러시아 스파이 H-14와 사랑에 빠진다. H-14가 붙잡혀 포로가 되자, X27은 지금까지의 애국적 행위와는 달리 사랑을 선택한다. 그녀는 H-14를 도주시키고, 이로 인해 반역죄에 걸려 사형을 당한다.

‹간첩 X27›의 영향은 일본에서 스파이 영화로 가장 먼저 만들어진 야마모토 히로유키(山本弘之) 감독의 ‹제오열의 공포(第五列の恐怖)›(1942년)에서 찾을 수 있다. 제임스 페인터스라는 무역상을 두목으로 하는, 미국인과 중국인으로 이루어진 스파이 조직이 일본에서 활동하고 있다. 그 조직은 쇼와 항공기 제조회사가 개발하고 있는 소리가 나지 않는 엔진의 정보를 노린다. 이 공작을 위해 상하이에서 여자 스파이 YZ7이 파견된다. 그녀는 중국인 아버지와 일본인 어머니 사이에 태어난 혼

혈로, 쇼와 항공기 제조회사에 타이피스트로 취직해 잠입한다. 그녀는 회사의 정보를 하나하나 빼내다가, 엔진이 완성되자 그 발표장에 시한폭탄을 장치한다. 폭발이 몇 시간 남지 않은 시점에 그녀는 헌병대에 잡히고 만다. 협력을 거부하는 그녀에게 헌병대는 사진 한 장을 내민다. 그것은 그녀의 어린 시절의 가족사진으로, 일본군 복장을 한 아버지가 찍혀 있다. 이로 인해 자신의 아버지가 중국인이 아니라 일본인임을 알게 된 스파이 YZ7은 시한폭탄을 해체하러 달려간다.**도판1**

혼혈인 줄 알았다가 그렇지 않음을 알게 되는 반전 이외에, ‹제오열의 공포›에서는 ‹간첩 X27›의 영향을 많이 찾을 수 있다. 여간첩의 활약상을 중심으로 하고, 마지막에 그녀의 죽음으로 끝난다는 점에서 기본적인 이야기의 골격이 서로 닮았다. ‹제오열의 공포›의 마지막 장면은 영화로 제작되면서 시나리오와는 달리 여주인공이 살아남는 것으로 변경되었다.[11] 도도로키 유키코(轟夕起子)가 연기한 여간첩의 암호명 YZ7도 마를렌네 디트리히의 X27을 흉내 내었고, 여간첩이 파티에 참석해 알아낸 정보를 피아노의 음표로 바꾸어 상부에 전달하는 트릭도 두 영화에서 동일하게 등장한다. 이처럼 미국 스파이 영화의 영향이 큰 ‹제오열의 공포›에 대해서 당시 평론가들의 평가는 좋지 않았다.

미타 이쿠미(三田育美)는 "여간첩 혼자 종횡으로 활약하는" ‹제오열의 공포›에 대해서 다음과 같이 비판한다.

"이 영화를 보고 당혹스러웠던 것은, 과연 일본 국내에서 발생한 사건인지가 의문이 들었기 때문이다. 일본 헌병이 나타나 간첩의 수법을 소개하고, 일본을 무대로 했지만, 안이한 탐정영화 형식 전개가 매우 현실성을 희박하게 만들

11. 여간첩 YZ7 역을 맡은 도도로키 유키코(轟夕起子)에 따르면, 원래 시나리오에는 YZ7이 헌병대에 잡히자 독이 묻은 입술연지를 바르고 자살하는 것으로 되어 있었다고 한다. 吉村公三郎·轟夕起子(1942)「春宵対談」, «新映画», 1942年 4月号, p. 42. 개봉 전 잡지에 실린 영화 소개란에서도 YZ7은 자살하는 것으로 되어 있다. 필자미상(1942), 「第五列の恐怖」, «映画», 1942年 1月号, 映画社, p. 107.

었다. 간첩이 우리 일상생활 속에 잠입하여 목적의 대부분을 수행하고 있음을 생각하면, 방첩영화가 현실적이지 못한 탐정영화의 형식을 빌렸음은 반성해볼 필요가 있다."[12]

12. 三田育美(1942),「第五列の恐怖」, «日本映画», 1942年 6月号, 日本映画社, p. 39.

미타 이쿠미는 이 스파이 영화를 '방첩영화(防諜映画)'라는 용어로 규정짓고, 이러한 용어에 걸맞지 않게 작품이 완성되었음을 지적한다. 또 다른 평론가 요네야마 다다오(米山忠雄)는 아예 ‹제오열의 공포›가 간첩영화일 뿐 방첩영화가 아니라고 선을 긋는다. 요네야마에 따르면 방첩영화가 담아야 할 내용은 다음과 같았다.

"방첩영화의 경우에는 간첩이 사용하는 특수한 통신기라든지 비밀통로 등은 실로 큰 문제가 아니고, 오히려 그런 비밀통로를 카메라에 담기 때문에 간첩영화가 되어버리는 것이다. 화면도 그러한 스파이가 있을 법한 도시의 화려한 면을 그리려는 경향이 있다. 오히려 얼핏 보아서 아무 일도 없는 평화로운 마을이나 농촌을 취재하여, 그런 소박한 땅에도 스며든, 무시무시한 미영사상(米英思想)을 그리는 편이 훨씬 낫지 않을까?"[13]

13. 米山忠雄(1942),「防諜映画と間諜映画」, «映画», 1942年 8月号, 映画社, p. 27.

시미즈 아키라(清水晶)의 비판은 더 나아간다. 그는 요네야마가 지적한 비밀통로와 특수 장비 등을 언급하며 ‹제오열의 공포›가 "아이들 눈속임"에 불과하고, 이 영화에서 그리는 스파이가 "철두철미하게 신비"할 뿐이어, "스파이물의 가장 어리석은 타입"에 불과하다고 혹평한다. 이에 반해 ‹간첩은 아직 죽지 않았다›에 대해서 시미즈는 "스파이를 생활과 심리 면에서 치밀하게 그려냈다"고 칭찬했다.[14]

14. 清水晶(1942),「劇映画批評: 第五列の恐怖」, «映画旬報», 1942年 5月 11日号, 映画旬報社, p. 283.

미타 이쿠미, 요네야마 다다오, 시미즈 아키라와 같은 당시 평론가들의 지적은, 앞서 언급했던 "요염한 여간첩"보다는 생활 속에 잠입하여 "눈치 채지 못하는 사이에 우리 주변에 다가오는 간첩"을 그리려고 한다고 했던 감독 요시무라 고자부로의 말과 일치한다. 요시무라는 이러한 시대의 요구를 알았기에 영화를 연출함에 있어 그러한 발언을 했을 것이다. 그렇다면 왜 당시 일본 영화 속의 적은 미국 영화의 스파이처럼 특수 장비를 사용하며 '신비롭게' 그려지면 안 되었고, 일본인들의 일상생활 속에 자리해야 했을까? 그리고 ‹간첩은 아직 죽지 않았다›는 어떤 식으로 적을 묘사해서 당시 평론가들의 합격점을 받아냈을까?

‹간첩은 아직 죽지 않았다›와 미국 스파이

1942년 4월 개봉된 ‹간첩은 아직 죽지 않았다›는 1년 전인 1941년 4월, 즉 일본이 미국의 진주만을 기습하기 직전을 배경으로 한다. 영화는 중국 중경(重慶)을 공습하는 일본군 폭격기들의 실제 영상으로 시작하고, 다음 장면에는 중국인 장교 왕유평(王有方)이 망원경으로 공습 상황을 살펴보고 있다. 왕유평은 방공호에 자리한 본부로 들어가고, 그곳에서 기다리던 상관은 일본 유학 경험이 있는 그에게 일본 잠입 명령을 내린다. 이러한 도입 부분으로는 영화가 왕유평의 일본에서의 스파이 활약상으로 전개될 것 같지만 전혀 그렇지 않다. 일본에서 스파이 활동을 담당하는 것은 미일 친선을 도모하는 잡지 «저팬 컬쳐(Japan Culture)»의 발행인 잭 놀란이다. 그는 미국대사관의 로버트 소령을 찾아가 루즈벨트 대통령 사진이 걸려있는 방에서 명령을 하달받고, "우리 성조기에 별 하나 더 추가합시

도판2. 로버트 소령의 지령을 받는 잭 놀란. ‹간첩은 아직 죽지 않았다›의 한 장면

다"라고 말한다. 잭 놀란은 겉으로는 미일 친선을 이야기하지만, 속으로는 일본 점령의 야욕을 '꿈꾸는' 미국을 상징한다.**도판2**

잭 놀란은 다양한 분야에서 스파이 활동을 전개한다. 먼저 유언비어 살포가 있다. 유창한 일본어를 구사하는 그는,**15** 술집에서의 대화를 통해 중국 전선에서 군미(軍米)가 남아돌아 중국인들에게 나누어주고 있다든가, 휘발유가 남아돌아 군인들이 휘발유로 세탁을 한다는 등의 유언비어를 퍼뜨린다. 이는 일본 국내의 물자부족 상황이 군부가 물자를 과도하게 독점했기 때문이라는 생각을 심어주기 위해서다. 또 하나는 주가 조작이다. 이는 필리핀인과 중국인의 혼혈 라울에 의해서 이루어진다. 라울은 미국 지배하의 필리핀인으로, 그러한 상황을 체현하듯이 놀란의 노예와 같은 처지로 그려진다.

놀란의 세 번째 활동은 앞으로 있을 미군의 일본 공습을 위한 지도 작성이다. 몇 달 전 제약공장에 화재가 나서 페놀이 수도를 타고 흘러나간 사건이 있었다. 어느 지역에서 페놀 냄새가 났는지를 보도한 신문을 바탕으로, 놀란 일당은 그 지역의 수도망 지도를 작성한 바 있다. "개전하면 반드시 우리 공군은 도쿄를 공습한다. 그때를 위해서 요소요소에 무엇이 있는지 알아야 한다"는 로버트 소령의 지시에 따라 이번에는 향료공장에 일부러 화재를 내어 지도를 작성하려고 획책한다. 그 임무도 라울이 맡는다. 하지만 라울은 임무에 실패하고 집으로 도망친다. 그는 일본인 아내에게 자신이 미국 스파이임을 알리고 이별을 고한다. 충격을 받은 그녀는 이층에서 뛰어내려 죽고, 라울 또한 자살하고 만다.

라울의 뒤를 쫓던 헌병대가 배후에 있는 잭 놀란을 체포한다. 체포 현장에서 헌병대 소령은 놀란에게 라디오를 켜준다. 바로 그날이 1941년 12월 8일, 진주만 기습이 이루어진 날이었

고, 라디오에서는 일본과 미국이 전쟁을 시작했음을 알리는 뉴스가 흘러나온다. 하지만 놀란은 놀라지 않고 담담히 다음과 같은 성경의 한 구절을 인용한다.

"한 알의 밀이 땅에 떨어져 죽지 아니하면 한 알 그대로 있고 죽으면 많은 열매를 맺느니라."[16]

헌병대 소령이 그게 무슨 의미냐고 묻자, 그는 "잭 놀란이 죽어도, 간첩은 아직 죽지 않았다"는 뜻이라고 답하고 영화는 끝이 난다.

이상과 같이 〈간첩은 아직 죽지 않았다〉는 미국인 스파이와 중국인 스파이, 그리고 그 가운데에 존재하는 혼혈 스파이로 분산되어 이야기가 전개된다. 명명백백한 일본의 적으로 활약하는 것은 미국인 잭 놀란이고, 중국인 왕유평의 경우 위험을 무릅쓰고 일본에 파견될 필요가 있었을까라고 생각될 정도로 스파이로서의 역할이 미미하다. 그리고 혼혈인 라울은 자신의 정체성이 없이 잭 놀란의 꼭두각시로 그려진다. 〈간첩은 아직 죽지 않았다〉의 이러한 내러티브는 여간첩을 중심으로 이야기가 전개되는 기존의 미국 스파이 영화와 〈제오열의 공포〉와는 확연하게 다르다. 중국인과 혼혈 스파이에 대해서는 다음 절에서 구체적으로 분석해보기로 하고, 우선 미국인 스파이를 살펴보도록 하자.

잭 놀란은 일본을 점령하려는 미국의 야욕 그 자체로, 이를 위한 스파이 활동에 철저하다. 기타무라 쓰토무(北村勉)는 일본에서의 스파이 영화가 1942년 들어와서, 즉 미국과 영국과 전쟁을 시작하고 나서야 제작 가능했다고 지적한다.

17. 北村勉(1942),「防諜映画雑感」,《映画》, 1942年 2月号, 映画社, p. 40.

"우리가 확실히 적이라고 인식해왔지만 명료하게 적이라고 호칭하는 것이 허락되지 않았던 미국, 영국, 그리고 미영적인 일체의 것이, 그날 이후(진주만 기습을 말함—필자) 단호하고 명백하게 국민의 앞에 적으로 다가왔다."[17]

'명백한 적'으로 다가온 미국인 스파이를 다룬 〈간첩은 아직 죽지 않았다〉에서는 성적인 매력을 앞세운 여자 스파이도 등장하지 않고, 화려한 파티나 상류층, 특수 장비도 나오지 않는다. 잭 놀란의 활약은 술집·주식시장·언론, 그리고 도시의 지도 작성 등으로, 앞서 언급되었던 감독 및 당시 평론가들이 주장했던 '일상생활'을 주요 무대로 한다. 이 영화의 각본과 더불어 조감독을 맡았던 기노시타 게이스케(木下惠介)도 비슷한 취지의 발언을 한다.

18. 木下惠介(1942),「〈間諜未だ死せず〉について」,《映画》, 1942年 3月号, 映画社, p. 54.

"지금까지의 국내·국외를 불문하고 모든 스파이 영화가 스파이를 체포하기까지의 서스펜스가 흥미의 중심이 되었던 것을, 이 영화에서는 고의로 그렇게 하지 않고, 스파이가 어떻게 태연히 우리들 속에서 생활하고, 그러면서 목적을 달성하는지를 그려내기 위해 노력했다."[18]

그렇다면 왜 당시에는 스파이가 미국 영화와는 달리, 일본인의 생활 속에 뿌리내리고 있음을 드러내는 스파이 영화가 요구되었을까? 이에 대한 해답을 스파이 영화가 방첩영화라 불렸던 점에서 찾을 수 있다. 당시 일본에서는 방첩사상이 강조되고 있었고, 이는 바로 영화에도 영향을 끼치고 있었던 것이다. 다시 한번 〈간첩은 아직 죽지 않았다〉로 돌아가보자.

〈간첩은 아직 죽지 않았다〉의 초반에는 잭 놀란을 체포하게

되는 헌병대 소령이 라디오 방송국에 가서 강연을 하는 장면이 나온다. 그는 방첩과 비밀전에 대해서 다음과 같이 이야기한다.

"우리는 힘닿는 한 스파이에 대한 경계를 늦추지 않지만, 관헌(官憲)만으로는 방첩에 만전을 기할 수는 없습니다. 여기서도 총력전이 이루어지지 않으면 안 됩니다. 병역(兵役)에는 제한이 있지만, 방첩은 남녀노소 가릴 것 없이 누구나 참가해야 하는 국방의 의무입니다. 스파이, 이 눈에 보이지 않는 적과의 싸움을 우리는 비밀전(秘密戰)이라고 부릅니다. 비밀전은 첩보·선전·모략의 형태로 이루어집니다. 첩보란 상대의 모습을 탐색하는 것, 선전이란 자신의 전쟁 목적에 맞도록 상대국 국민을 이끌어가는 것, 모략이란 상대가 모르는 사이 내부로부터 전력을 약화시켜 국가를 붕괴로 이끌어가는 것을 말합니다."

영화를 보고 있는 관객을 교육시키는 듯한 강한 어조로 헌병대 소령은 방첩과 비밀전에 대해서 강연을 한다. ‹간첩은 아직 죽지 않았다›는 이러한 방첩과 비밀전에 대한 당시의 이해를 바탕으로 만들어진 것이다.

　방첩사상이 강조된 것은 1937년 무렵부터이다. 이때 1899년 제정된 군기보호법(軍機保護法)은 스파이 관련 처벌 규정 등이 추가되어 전면 개정되었다. 정도를 더하여 일상 속의 비밀누설이 문제시되는 것은 1941년 3월 국방보안법(国防保安法) 제정 이후이다. 국방보안법 제1조에 등장하는 국가기밀은 "국방상 외국에 대하여 은닉할 것을 요하는 외교·재정·경제 그밖의 관련된 중요한 국무에 관한 사항"으로 규정되어 있어, 그

19. 纐纈厚(1991), 『防諜政策と民衆』, 昭和出版, pp. 36~91.

20. 防諜思想普及会 (1938), 『躍るスパイと軍機の保護』, 明文舎, pp. 1~16.

21. 陸軍防諜課陸軍中佐 大坪義勢(1941), 『防諜講話』, 大日本雄辯會講談社, pp. 1~12, 175~180.

22. 吉村公三郎(1942), 앞의 글, p. 87.

범위가 '사실상 무한정'으로 확대될 수 있었다.[19] 따라서 1930년대의 방첩과 1940년대, 구체적으로 1941년 3월 이후의 방첩은 다르다. 1938년 3월 방첩사상보급회가 펴낸『춤추는 스파이와 군기의 보호(躍るスパイと軍機の保護)』는, 스파이를 '보이지 않는 무기'로 소개하면서, 얻은 정보를 본부에 보고하기 위해 그들이 어떤 트릭을 사용하고 있는지에 대해 설명한다. 작은 카메라나 보이지 않는 잉크, 아니면 만화나 그림 속에 암호를 숨기는 방법 등의 '특수 장비'가 나열된다.[20] 하지만 1941년 출판된『방첩강화(防諜講話)』는 스파이 이야기가 아니라 일본인 이야기로 시작한다. 방첩 관념이 없던 때에는 일상생활에서 일본에 대한 가지가지의 비밀이 새어나갔기 때문에 "일본인은 전부 외국의 스파이"였던 것이고, 정부가 발행하는 통계, 신문사가 발행하는 연감, 대학이 내는 학술보고 등은 모두 일본의 실상을 알리는 역할을 했기에, "일본인은 부탁받지도 않았는데 외국 스파이를 해온" 느슨한 사회였음을 반성해야 한다고 주장한다.[21]

〈제오열의 공포〉의 경우 1940년대 들어서의 방첩 개념의 변화를 반영하지 못해, 앞서 요네야마가 지적했듯이, 간첩영화에 머물러 있고 방첩영화가 되지는 못한 것이다. 하지만 이러한 방첩 개념의 변화가 〈간첩은 아직 죽지 않았다〉에는 그대로 들어가 있다. 그도 그럴 것이, 요시무라 고자부로 감독 자신이『방첩강화』를 참고로 영화를 만들었음을 밝히고 있다.[22] 따라서 영화는 스파이들의 개인적인 활약상보다 일본인의 일상에 초점을 둔다. 제약공장의 화재를 그대로 보도한 신문의 기사가 스파이의 정보원이 될 수 있다는 영화 속 에피소드는『방첩강화』의 내용 그대로이다. 또한 당시 일본이 겪고 있던 문제들, 주가하락이나 생활물자 부족과 같은 사회경제적인 문제도

스파이 탓일 수도, 그들에 의한 유언비어일 수도 있음을 영화
는 환기시킨다. ‹간첩은 아직 죽지 않았다›의 공동 각본가 쓰지
요시히로(津路嘉郎)는 각본 구상 단계부터 기존의 미국 스파이
영화와 차별을 두려고 했다고 말한다.

> "우리는 ‹마타하리›나 ‹간첩 X27›과 같은 한 시대 전에 연출
> 된 비장한 스파이의 모습을 상상하면 안 된다. 작금의 스파
> 이는 그런 비합법적인 위험을 저지르는 스파이와 달리, 더
> 욱 영리하다. 합법적으로 일반 민중의 입으로부터, 혹은 술
> 집에서, 혹은 클럽에서, 각종 계급의 입으로부터 새어나온
> 단편 정보를 모아 종합한다면, 바로 X27이 몸을 던져 구해
> 낸 정보와 동일한 것이 쉽게 형태가 되어 나타나는 것이
> 다."[23]

23. 津路嘉郎(1942), 「間諜未だ死せず」, «映画之友», 1942年 3月号, 映画之友社, p. 91.

이처럼 ‹간첩은 아직 죽지 않았다›는 방첩의 일상화라 측면에
서 당국의 의도를 잘 살린 영화였다. 영화에서 잭 놀란의 마지
막 말이자 제목이기도 한 '간첩은 아직 죽지 않았다'에서 말하
는 '간첩'이란, 적발되지 않은 미국 스파이가 아직 더 있다는 의
미이기도 하지만, 일본인이 자신도 모르는 사이에 스스로 간첩
이 될 수 있음을 뜻한다고 볼 수 있다.

적이 될 수 없었던 아시아의 타자

‹간첩은 아직 죽지 않았다›를 방첩 사상으로만 분석해내기에는
많은 의문이 남는다. 주인공인 왕유평은 왜 일본에 왔을까? 그
리고 ‹간첩은 아직 죽지 않았다›와 ‹제오열의 공포›에서 공통적
으로 혼혈이 스파이가 되는 이유는 무엇일까 등의 물음이 그

것이다. 먼저 중국인 스파이 왕유평에 대해서 살펴보자. 영화 초반에 주인공으로 생각되었던 그가 수행한 스파이 활동은 흥아학관(興亜学館)에 유학을 온 중국 유학생들을 동요시키는 일 뿐이다. 왕유평은 흥아학관에서 국민당의 중경정부가 발행하는 신문을 몰래 배포하다가 동료들에게 발각된다. 일체의 행위를 부정하는 왕유평을 한 중국인 유학생이 중국으로 돌아가 현상을 '제대로' 보고 오라며 주먹으로 얼굴을 때린다. 놀랍게도 한 대 맞은 이후부터 왕유평은 변화하여, 잭 놀란과 대립을 하기 시작한다. 왕유평은 중국에 돌아가서 미국에 대한 인식을 새로이 하겠다며 놀란에게 귀국할 증명서 발급을 요구한다. 그러면서 "중국은 미국의 괴뢰가 아니라 아시아의 독립국이다"라고 말하자, 놀란은 미국이 있고 나서 장개석이 있지 않느냐고 반문한다. 놀란은 향료공장을 불태우려는 계획이 무산된 것이 왕유평의 배신 때문이라고 오해하고, 왕유평을 붙잡아 고문한다. 왕유평은 미국의 비열함을 깨닫고 중국이 가야 할 길을 확실히 알게 되었다며 '아시아의 해방'을 외친다. 결국 왕유평은 놀란이 헌병대의 수색을 피해 서류를 불태우는 와중에 죽고 만다.

당시 일본은 중국을 침략하고 있었지만, 아시아가 하나가 되어 서구 세력과 싸워야 한다는 일본의 '대동아전쟁' 이론에 의해 중국은 적이기만 할 수는 없었다. 〈간첩은 아직 죽지 않았다〉가 개봉하고 그 다음 해인 1943년, 일본이 세운 괴뢰정권인 왕자오밍(汪兆銘) 정부가 미국과 영국에 선전포고를 함으로써, 겉으로는 일본과 중국은 '동맹국'이 되었다. 이처럼 중국은 적의 자리에 머물러서는 안 되고, 어떻게든 일본 쪽으로 끌어들이려는 포섭 대상이었다. 이러한 일본의 노력은 영화에서 왕유평의 캐릭터에서 드러난다. 따라서 왕유평은 적극적으로 스파

이 활동을 벌이지 않는다. 그리고 일본과의 협력이 중국이 '가야 할' 길이라는 것을 깨닫고 미국인 스파이 잭 놀란과 대립하게 되는 것이다.^{도판3}

적에서 동지로 변하는 왕유평의 캐릭터는 당시 많이 제작되던 일본의 '대륙영화'의 주인공들과 유사하다. 대륙영화의 대표적인 작품으로 꼽히는 〈지나의 밤(支那の夜)〉(1940년)에서 리샹란(李香蘭)이 연기한 꾸웨이란(桂蘭)은 그녀를 위기에서 구해준 일본인 남성의 '친절'을 받아들이지 못하다가, 남성으로부터 따귀를 맞고는 자신의 잘못을 뉘우치고 그와 결혼한다. 일본의 중국에 대한 군사적 침략을 남녀 관계로 치환한 이 영화는 일본에서 흥행해 대성공을 거둔다.²⁴ 또한 〈지나의 밤〉에서도 갈등 구조가 일본과 중국의 대립에서 중국인 사이의 대립으로 바뀌듯이, 〈간첩은 아직 죽지 않았다〉에서도 갈등 구조가 일본과 스파이 연합의 대치에서 스파이끼리의 대립으로 바뀐다. 게다가 왕유평에게는 조국이 중국이냐, 아니면 장제스(蔣介石) 정권이냐는 분리적 사고에 대한 물음이 주어진다. 이처럼 중국인 사이를 갈라놓으려는 구도는 아시아태평양전쟁기의 일본 영화에서 빈번하게 나타난다. 〈니시즈미 전차장전〉에서도 니시즈미 부대는 모두 도망간 마을에 갓난아이를 안고 남아 있는 중국인 여성을 만난다. 그녀에게 니시즈미가 중국어로 왜 도망가지 않았느냐고 묻자, 중국군의 약탈 때문에 도망가지 못했다고 답한다. 따라서 중국인을 괴롭히는 것은 일본군이 아니라 중국군인 셈이다.^{도판4}

그렇다면 혼혈이 스파이로 등장하는 이유는 무엇일까? 혼혈이 갖는 월경성은 국경을 뛰어넘는 스파이에 어울린다. 그뿐 아니라 여기에는 실제 역사적 배경이 자리한다. 당시 일본에서는 마타 하리가 네덜란드인 아버지와 인도네시아계 어머니를

24. 〈지나의 밤〉은 흥행에 성공했지만, '지도자'로서의 모습이 아니라 일본의 욕망이 그대로 분출되었음이 비판받기도 했다. 이에 대해서는 강태웅(2014), 「만주국 건국 10주년 기념영화 〈영춘화〉는 무엇을 그렸는가?」, 서정완, 송석원, 임성모 편, 『제국 일본의 문화권력 2』, 소화, pp. 263~267 참조.

도판3. 잭 놀란에게 붙잡혀 고문당하는 왕유방. ‹간첩은 아직 죽지 않았다›의 한 장면
도판4. 중국인 여성을 치료해주는 일본군. ‹니시즈미 전차장전›의 한 장면

둔 혼혈로 소개되고 있었다.[25] 또한 리안(李安) 감독의 영화 ‹색계(色戒, Lust Caution)›(2007년)의 모델로 알려진 정핑루(鄭苹如)도 아버지가 중국인이고 어머니가 일본인이어서, 중국어와 일본어에 능통하여 스파이에 발탁된 것이다. 물론 정빈여가 당시 일본인에게 마타 하리처럼 알려지지는 않았지만, 그녀를 모델로 한 나루세 미키오(成瀬巳喜男) 감독의 영화 ‹상하이의 달(上海の月)›(1941년)이 제작되었기에, 간접적으로 알려진 셈이기도 하다.[26]

혼혈 스파이는 당시 방첩영화뿐 아니라 방첩소설에서도 자주 등장하는 캐릭터였다. 추리소설의 대가 에도가와 란포(江戸川乱歩)가 쓴 방첩소설 「위대한 꿈(偉大なる夢)」(1942년 1월부터 1943년 4월까지 «소년클럽(少年倶楽部)» 연재)의 범인도 미국인과 일본인의 혼혈이다.[27] 이 소설에서 말하는 위대한 꿈이란 도쿄–뉴욕 간을 다섯 시간에 날아가 폭격할 수 있는 비행기의 개발이다. 새로운 폭격기 개발 정보를 빼내기 위해 스파이가 움직인다. ‹간첩은 아직 죽지 않았다›에서 루즈벨트의 사진이 걸린 미국대사관이 모든 스파이 지령의 본거지로 그려지고 있다면, 이 소설에서는 아예 루즈벨트가 직접 등장하여 스파이에게 지령을 내린다. 정보를 빼내려던 계획은 수포로 돌아가고 스파이는 잡힌다. 그는 페리 함대가 일본의 문호를 열 때 요코하마에 정착한 미국인의 자손으로 밝혀지고, 다음과 같이 뉘우치고 자결한다.

“내 몸에는 물론 아메리카의 피가 흐르고 있지만, 순수한 아메리카인으로부터는 4대째 증손에 지나지 않는다. 정확히 말하면 내 몸에는 아메리카인의 피는 8분의 1밖에 남아 있지 않다. 8분의 7까지가 일본인의 피다.”[28]

25. 鈴木六平(1935), 「混血兒マタ・ハリと性的魅力」, 『欧米スパイ物語』, 平路社, pp. 150~153.

26. 高橋信也(2011), 『魔都上海に生きた女間諜』, 平凡社新書, pp. 233~234.

27. 江戸川乱歩(2004), 「偉大なる夢」, 『江戸川乱歩全集 第14巻』, 光文社文庫, pp. 335~543.

28. 위의 책, p. 537.

4대에 걸쳐 일본에서의 미국 스파이 활동을 총지휘해왔던 인물이 자신에게 일본인 피의 함량이 더 많음을 깨닫고 회개한다는 이러한 소설의 반전은 영화 ‹제오열의 공포›의 결말과도 유사하다. 앞에서 언급했듯이 그 영화에서도 철두철미하게 공작 활동을 해오던 스파이가 자신이 중국인과 일본인의 혼혈이 아님을 깨닫자마자, 모든 것을 뉘우치고 헌병대에 투항한다.

이러한 사례들을 정리해보면 혼혈의 위험성은 거론되지만, 거기에 일본인의 피가 섞이면 강력한 힘을 발휘할 수 있음이 당시 방첩영화와 방첩소설에서 강조되었음을 알 수 있다. 1944년에 만들어진 필리핀과 일본의 합작영화 ‹저 깃발을 쏘아라(あの旗を撃て)›를 살펴보자. '저 깃발'이란 성조기를 뜻하고, 미국의 은유다. 이 영화에서 필리핀인은 미국의 치하에 있었기에 '동양의 피'를 잊은, ‹간첩은 아직 죽지 않았다›의 라울과 같은 존재로 묘사된다. 마닐라에서 퇴각하는 미군의 자동차에 치인 필리핀 소년은 일본 군인의 수혈로 목숨을 건지지만 다리는 불구가 된다. 하지만 필리핀 소년은 진군하는 일본 군인을 배웅하다가 자신도 모르게 두 발로 일어선다. 이 장면은 일본인의 피를 수혈받음으로써 필리핀인이 '동양의 피'를 회복하고 자립할 수 있음을 상징적으로 나타낸다.

나가며

아시아태평양전쟁기에 만들어진 일본 영화에서 적에 대한 표현보다는 일본인의 희생이 강조되어왔음을 기존 연구들이 밝혔다. 하지만 적을 중심으로 이야기가 전개되는 스파이 영화는 거의 연구되지 않았다. 이 글은 적이 주인공으로 등장하는 스파이 영화를 분석함으로써 전쟁기 일본 영화 연구에 있어서

빠진 부분을 채워 넣으려고 했다.

　당시 유행하던 미국 스파이 영화와 마찬가지로 여자 스파이의 활약을 다루는 일본 영화도 있으나, 평가가 좋았던 요시무라 고자부로 감독의 〈간첩은 아직 죽지 않았다〉는 다른 방식의 내러티브를 선택했다. 특수 장비를 사용하거나 고위 장성, 상류층을 대상으로 하는 기존 스파이 영화와는 다르게, 이 영화 속의 스파이는 일상 속에 활동하는 모습이 부각된다. 이러한 변화가 모든 일본인이 자신도 모르게 스파이가 될 수 있다는, 일상 속의 방첩을 강조하는 당국 정책에 의한 것임을 이 글은 밝혀냈다.

　또한 스파이 영화 속에 드러나는 일본의 적은 미국, 중국, 그리고 혼혈이라는 다양한 층위로 존재했음을 찾아내었다. 교전국인 미국 스파이는 일본을 점령하려는 야욕을 숨김없이 드러낸다. 이는 미국의 군사적 위험에 대한 경각심을 불러일으킴과 동시에, 당시 일본이 안고 있던 물자부족, 주가하락 등의 문제 또한 스파이의 활동에 의한 것일지 모른다는 인식을 관객에게 심어주는 기능을 했다. 한편 미국과는 달리 일본이 침략 중인 중국의 스파이는 '대동아전쟁'의 동지이자 동맹국 일원으로 인식되어 스파이다운 행위를 보이지 않고, 적에서 동지로의 변화를 보인다. 또한 혼혈의 경우 일본인의 피가 섞이면 강력한 힘을 발휘하는 식의 표현이 행해졌음을 찾아보았다.

참고문헌

강태웅(2007),「국가, 전쟁 그리고 '일본영화'」, «일본역사연구» 제25권, 일본사학회, pp. 109~127.

강태웅(2014),「만주국 건국 10주년 기념영화 ‹영춘화›는 무엇을 그렸는가?」, 서정완, 송석원, 임성모 편,『제국 일본의 문화권력 2』소화, pp. 248~268.

江戸川乱歩(2004),「偉大なる夢」,『江戸川乱歩全集 第14巻』, 光文社文庫, pp. 335~543.

北村勉(1942),「防諜映画雑感」, «映画», 1942年 2月号, 映画社, p. 40.

木下恵介(1942),「‹間諜未だ死せず›について」, «映画», 1942年 3月号, 映画社, p. 54.

纐纈厚(1991),『防諜政策と民衆』, 昭和出版.

紅野健介(2014),「吉村公三郎と文芸映画」, «文学» 第15巻 第6号, 岩波書店, pp. 2~19.

佐藤忠男(1970),『日本映画思想史』, 三一書房.

清水晶(1942),「劇映画批評: 第五列の恐怖」, «映画旬報», 1942年 5月 11日号, 映画旬報社, p. 283.

鈴木六平(1935),「混血児マタ・ハリと性的魅力」,『欧米スパイ物語』, 平路社. Suzuki, Rokuhei(1935)「Konketsuji Mata Hari to seiteki miryoku」,『Oubei monogatari』Heirousha, pp. 150~153.

高橋信也(2011),『魔都上海に生きた女間諜』, 平凡社新書.

津路嘉郎(1942),「間諜未だ死せず」, «映画之友», 1942年 3月号, 映画之友社, p. 91.

ピーター B・ハーイ(1995),『帝国の銀幕』, 名古屋大学出版会.

防諜思想普及会(1938),『躍るスパイと軍機の保護』, 明文舎.

三田育美(1942),「第五列の恐怖」, «日本映画», 1942年 6月号, 日本映画社, p.39.

吉村公三郎(1985),『キネマの時代 監督修業物語』, 共同通信社.

米山忠雄(1942),「防諜映画と間諜映画」, «映画», 1942年 8月号, 映画社, pp. 27~28.

陸軍防諜課陸軍中佐 大坪義勢(1941),『防諜講話』, 第日本雄辯會講談社.

필자미상(1942),「第五列の恐怖」, «映画», 1942年 1月号, 映画社, p. 107.

«朝日新聞», 1931년 7월19일자, p. 5.

«読売新聞», 1936년 8월 23일자, p. 7.

Alan R. Booth(1991), "The Development of the Espionage Film," *Spy Fiction, Spy Films and Real Intelligence*, Routledge, pp. 36~160.

Dower, John W.(1993), "Japanese Cinema Goes to War," *Japan in War & Peace*, The New Press, pp. 33~54.

태평양전쟁에서의 프로파간다

7

세실 화이팅

머리말

일본이 진주만을 기습했던 1941년 12월 7일 이후, 유럽과 아시아의 정세에 무관심했던 많은 미국의 예술가는 종군기자로 입대하거나, 정부를 위한 강력한 선전물을 고안하거나, '승리를 위한 예술가'와 같은 비영리 단체에 참여하여, 자신들의 붓을 무기로 활용했다. 다수의 그들이 전쟁 동안 예술적 생산에 직접 참여하는 것은 근본적으로 새로운 주제를 택하고, 때때로 고향에서 멀리 떨어진 곳에 가게 됨에 따라 자신들의 실천을 재정의하는 것을 의미했다. «타임(Time)»지는 "그가 이전에는 은 쟁반 위의 자두 세 개에 몰두했든 간에 (…) 예술가는 (전쟁을) 기록해야 한다는 필요성 때문에 이제 이러한 변화와 분리되었다"는 메트로폴리탄 미술관 관장의 말을 인용하면서, 이러한 변화를 직설적으로 묘사했다[1](이는 영국 신문에 실렸던 만평이지만, 그럼에도 적절하다).**도판1**

전장에서 예술가는 두 개의 주요 상업 기관과 육군·해병대·해군을 위해서 회화와 드로잉을 제작했다. 시카고에 있는 국제 제약회사 애벗 래버러토리스(Abbot Laboratories)는 전쟁채권 홍보 포스터를 배포했다. 당시 가장 폭넓게 읽혔던 잡지 «라이프(Life)»지는 작품을 복사해서 지면에 싣거나, 주요 미술관에 전시하기 위하여 전쟁미술을 후원했다. 2차 세계대전에 관한 예술들은 포스터 형태로 유포되고, 미술관에 전시되고, 잡지나 전쟁 관련 기념 도서에 실리면서 미국 대중에게 강렬하게 다가갔다.

놀랄 것도 없이, 태평양전쟁을 다룬 회화는 국내 전선이나 후방에서 선전용으로 제작되었다. 특히 진주만 공습 직후 미국

1. "Eyewitness," *Time* 42 (July 5, 1943), p. 43. 이 기사에서 기자는 Francis Taylor의 *War Art: A Catalogue of Paintings Done on the War Front by American Artists for Life* (Chicago: Time, 1943), p. 3의 서문을 인용했다.

내에서 만들어졌던 작품은 과격한 인종차별적 내용을 담은 경우가 많았는데, 이는 미국이 공격받을 수 있다는 공포에 호소한 것으로, 필자는 이러한 공격적인 이미지를 예시로 든 것에 대해 미리 사과의 말씀을 드리고 싶다. 그러나 전선에서 목격의 증언으로서 만들어진 작품은 미국 전쟁 활동의 이데올로기에 의한, 이데올로기를 위한 것이었다. 예술은 미군의 인도주의적 행위와 일본군의 비인간적 행위를 구별함으로써 태평양전쟁을 고발할 수 있었다. 구별은 두 가지 상호보완적인 방식으로 이루어졌는데, 첫 번째는 적인 일본을 정형화된 캐리커처의 형태로 표현하여 대량 발행한 것이고, 두 번째는 먼 거리에서 종종 보이는 행동을 통해서만 알아볼 수 있도록 그들의 모습을 감추는 것이다. 두 전략은 외양과 경험의 재현, 그리고 미군들의 관점을 대조하는 것에 근거한다. 이 대조는 궁극적으로 미국인의 일본인 학살을 복수의 행위로서 정당화하는 근거가 되었을 것이다.도판2, 3

프로파간다와 인종차별적 캐리커처

진주만 기습 직후 미국인들은 일본인을 (송곳니가 아니라면) 뻐드렁니와 두꺼운 안경 너머로 찌푸리고 있는 길게 째진 눈을 가진 기괴한 모습을 한 남성의 캐리커처로 표현하곤 했다.[2] 이러한 캐리커처는 전쟁 기간 동안 매우 빈번하게 등장하고 폭넓게 생산되었던 미술의 주제 중 하나로, 선전용 회화 역시 이를 활용했다. 미국 지방주의 화가인 토마스 하트 벤턴(Thomas Hart Benton)의 연작인 ‹위기의 해(The Year of Peril)›가 그 예이다. 벤턴이 진주만에 관한 소식을 들었을 때, 그는 신시내티의 교단에서 물러나 고향인 캔자스시티로 돌아가서

2. 2차 세계대전 중에 일본인을 악마 취급한 것에 대해서는 ShiPu Wang, *Becoming American: The Art and Identity Crisis of Yasuo Kuniyoshi* (Honolulu: University of Hawai'i Press, 2011), pp. 85-86 참조.

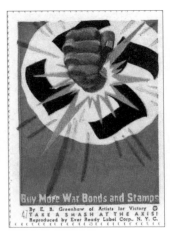

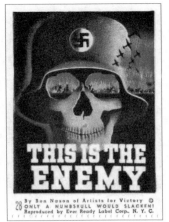

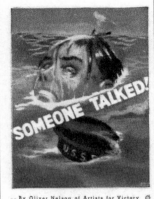

도판1. '승리를 위한 예술가 결사'와 같은 비영리 단체에 참여하여, 자신들의 붓을 무기로 활용하였다. 다수의 예술가들이 전쟁 동안 예술적 생산에 직접 참여하는 것은 주제 선택 등 자신들의 예술적 실천을 재정의하게 함

Seiberling "Coffin for hitler", 1942

Studebaker Weasels help pace the drive to Tokyo

Pontiac - Division of General Motors, 1943

OLDSMOBILE DIVISION OF GENERAL MOTORS

Oldsmobile division of General Motors, 1944

Florida canned grapefruit juice, 1943

Ford 1st to build bombers by automobile methods!, 1945

도판2.　태평양전쟁 당시 미국에서 생산된 전쟁 홍보 포스터

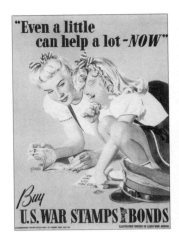
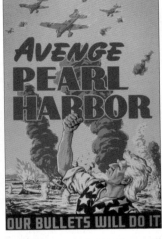
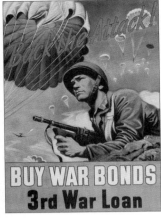
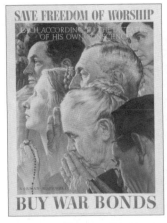

도판3. 태평양전쟁 당시 미국에서 발행된 전쟁 채권 포스터

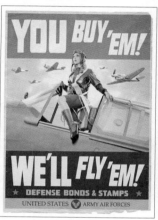

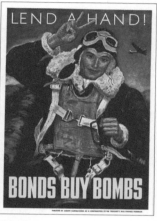

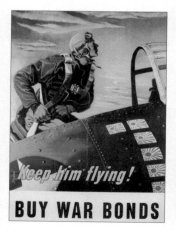

전쟁 상황에 관한 포괄적이고 통렬한 표현이 담긴 그림을 그렸다. 그는 당시 출판된 언론과의 대화에서 "내가 믿고 있는 민주주의를 지키기 위하여 우리 미국은 전쟁하고 있다. 예술가의 역할은 총을 들거나 전쟁의 참혹한 실황을 고향의 사람들에게 보여주는 데 있다"고 진술했다. 더 구체적으로 말하면, 벤턴은 자신의 작품이 "중서부의 순진한 고립주의자"에게 전쟁의 참상을 알리길 바란다고 말했다.[3] 벤턴은 여덟 점의 그림을 그렸는데, 이는 뉴욕시의 미국연합예술가 갤러리(Associated American Artists Gallery)에서 전시되었다. 애벗 래버러토리스는 여덟 점의 회화를 아치볼드 매클리시(Achibald MacLeish), 미국 의회도서관장, 전쟁정보국장(Head of the Office of Facts and Figures)이 작성한 서문과 함께 소책자의 형태로 출판했다. 국내의 신문과 시사잡지도 벤턴의 연작을 대중에게 알렸다(여기서 연작 중 마지막 작품인 ‹전멸시키다(Exterminate)›가 «타임»지에 실린 것을 볼 수 있다). 파라마운트 영화사는 1942년 4월 14일이 속한 한 주 동안 영화관에서 방영되는 뉴스를 통해 이 연작을 방영했다. 이와 함께 회화는 전쟁의 선혈과 폭력, 파시스트의 사악한 본성, 취약하고 조용한 중서부를 향한 파시즘의 위협을 생생하게 묘사하는 서사를 전개했다.^{도판4}

　세 점의 작은 그림은 진주만 공격과 그로 인한 미국인의 죽음을 시사하는데, 그 중 한 점은 애벗 래버러토리스가 후원한 팸플릿의 표지로 쓰였다. 대중매체에 근거하여 ‹별이 빛나는 밤(Starry Night)›, ‹무관심(Indifference)›, ‹사상자(Casualty)›는 바다를 배경으로 침몰하는 배와 파괴된 비행기 옆에서 심하게 훼손되거나 피투성이가 된 공군과 해군을 묘사했다. 태평양 전장에서 많은 예술가는 공격받는 배를 표현하여, 트라우마의 근원이 된 굴욕적이고 파괴적인 기습을 계속 환기했는데,

3. Cécile Whiting, *Antifascism in American Art* (New Haven: Yale University Press, 1989), pp. 115-123 참조.

도판4. (위) 토마스 하틀리 벤턴, **전멸시키다**, 유채, 1942, The State Historical Society of Missouri 소장
(아래) 잡지 What's New(1943년 11월호)에 수록된 벤턴의 전쟁 채권 그림

진주만 기습을 시각적으로 상기시키는 것은 일본을 향한 격앙된 감정을 유지하는 데 중요한 역할을 했다.[4]

4. Thomas Hart Benton, "Exterminate," *Time 39* (April 6, 1942), p. 62.

두 점의 회화는 파괴의 가해자를 묘사하며 그들의 야만적인 습성을 강조한다. 〈다시(Again)〉에서는 깃발·휘장·군복을 통해 파시스트의 권력으로 의인화된 세 인물이 나치의 비행기 폭격을 받고 있는 예수의 흉부를 창으로 찌르고 있다. 예수가 검은 심연 위 절벽 끝에 놓인 십자가에 못 박혀 있기 때문에 이는 전쟁의 마지막 전투임이 확실하다. 파시스트는 적그리스도로 나타나는데, 이는 당시 미국의 프로파간다에서 통용되던 시각적 비유였다. 많은 미국인에게 전쟁은 민주주의와 파시즘, 야만과 문명, 이교도의 불명예와 기독교 간의 경계를 명확히 하는 전투의 형식이었다.

〈씨 뿌리는 사람(Sowers)〉에서는 어두워진 하늘을 배경으로 큰 괴물의 모습을 한 파시스트들이 등장한다. 그들은 불길이 휩쓸고 지나간 황폐한 풍경을 걸어가면서 불룩한 가방에서 두개골을 꺼내 지면을 향해 던진다. 유난히 사악하게 생긴 한 괴물은 배경의 불길에 덮인 황량한 풍경을 지나는 다른 두 괴기한 인물을 인솔한다.

벤턴은 사상자와 군인, 선원의 고통을 표현하고 적을 밝혔던 것과 달리, 두 회화에서 문자 그대로 전쟁을 고향으로 가져왔다. 〈수확(Harvest)〉과 〈침입(Invasion)〉은 파시스트가 미국 본토와 중서부에 침입하여 저지를 수 있는 일을 악몽의 비전으로 형상화했다. 벤턴이 1930년대에 중서부를 소작농이 거주하는 초목이 우거진 구릉지로 묘사한 것과 달리, 이곳에 더는 낙관적 시선을 제공하지 않는다. 그 대신에 한때는 평화로웠던 지역에 끔찍한 파시스트 괴물들, 살해당한 중서부 사람들, 그

리고 파괴된 풍경을 추가했다. ‹수확›은 목가적인 장면을 화염에 덮인 옥수수밭, 잔해로 변해버린 농장 건물과 집, 죽은 아버지와 아이, 그리고 공포로 소리 지르는 어머니의 모습과 함께 제시한다. ‹수확›은 벤턴이 상상했던 평범한 농부에게 일어날 수 있는 최악의 상황을 예측한다.

이와 비슷한 파괴의 장면은 이 연작 중 두 번째로 큰 캔버스에 그려진 ‹침입›에서도 나타난다. 이 회화에서 파시스트는 빛나는 바다에서 황금 물결치는 곡창지대에 이르기까지 국가의 대부분을 침략하고 있다. 벤턴은 광각 렌즈를 활용한 듯한 넓은 시야로 미국 전체를 담았다. 그는 동부의 해안 지역과 중서부 지역, 도시와 농촌의 장면을 결합했다. 선박들은 화면 오른편에서 유럽으로부터 도착하고 있다. 침략군은 도시(엠파이어 스테이트 빌딩의 윤곽선이 나타나 뉴욕시임을 간파할 수 있다)를 넘어, 탱크와 함께 농촌을 가로질러 진격한다. 건초 더미, 농장, 그리고 푸른 언덕 사이에 둘러싸인 곳에서 어두운 피부색을 한 원숭이같이 생긴 군인들이 한 농부 가족을 공격한다. 그들은 술병을 든 채로 대지를 파괴하고, 여인을 강간하고, 아이들을 불구로 만들고, 농부의 목을 총검으로 찌른다. 이 그림에서 전쟁은 유럽의 바다를 건너와 중심지를 침략하는 거대한 스케일로 확대되었다. 파시스트의 공격은 『오즈의 마법사(Wizard of Oz)』에서 도로시(Dorothy)의 집을 날려버린 토네이도처럼 중서부 지역의 풍경을 흔들어 놓는다. 인물들은 캔버스의 전경 부분을 가로지르는 사선 구도로 내던져지고, 이 부분은 앞으로 돌출된다. 벤튼은 먼 후경에서 전경의 클라이맥스까지 농촌의 이상을 비유적으로, 그리고 글자 그대로 전복시키면서 본토 지역을 국제무대와 통합한다.

이 연작에서 적을 물리치고자 하는 유일한 희망이 등장하

는 작품은 ‹전멸시키다›이다. 가장 큰 크기의 캔버스에 그려진 이 작품에서 미국 병사로 추정되는 사람이 아시아 파시스트 짐승인 황인종의 가슴에 총검을 박고 있는 동안, 또 다른 병사는 이 생명체의 내장을 끄집어낸다. 이 괴물은 손에 자신의 국기를 쥐고 울부짖으며 서 있고, 나치의 휘장과 횃불을 켠 독일인 장군이 뒤에서 그를 받치고 있다. 그들의 발밑에는 죽은 병사들, 불구가 된 어린이들, 두개골이 뒹굴고, 피가 대지를 적시고 있다. 하늘 위에서는 전투기가 서로를 향해 포화를 퍼붓는다. 그들 뒤에서는 탱크가 지역을 파괴하고, 공장은 검은 연기를 내뿜는다. 이는 유혈이 낭자한 파괴와 죽음의 장면이다.

벤턴의 연작은 전쟁에 총력을 기울이도록 강력한 감정을 유발하는 서사적 메시지 같은 전쟁 초기 프로파간다의 몇 가지 주요 전략을 전형화하기 때문에, 필자는 꽤 오랫동안 이를 연구했다. 일부 특정 작품에서도 미국에서 전개되었던 반일의 프로파간다가 가득 차 있다. 예컨대 벤턴의 연작이 추축국(Axis Powers) 세 국가 모두를 다루듯, 많은 이미지는 전쟁을 전 세계적인 갈등으로 여겼고 히로히토 천황을 히틀러, 무솔리니와 함께 표현했다. 진주만 공습으로부터 두 달이 지난 후, 2차 세계대전 당시 250만 명의 독자층을 보유하고 있던 «콜리어스(Collier's)»지는 표지로 아서 시크(Arthur Szyk)가 히로히토, 히틀러, 무솔리니를 살인주식회사의 히로히토, 히틀러히토, 베니토(Hirohito, Hilterhito, and Benito, Murder Incorporated)로 표현한 이미지를 실었다.**5 도판5** 히로히토는 진주만이라 적힌 피묻은 검을 쥐고 있다. 이렇게 이름과 진주만을 구체적인 이름과 참조로 언급하는 것은 일본 천황 하에서의 끔찍했던 동맹과 미국 침략에 대한 그들의 성향을 암시한다. 시크는 유대인계 폴란드인으로 1940년 미국으로 이주했으며, 당시 가장 유명

5. Arthur Szyk, *Hirohito, Hilterhito, and Benito, Murder Incorporated, Collier's* (February 14, 1942), 표지.

도판5.　2차 세계대전 당시 아서 시크가 그린 전쟁 풍자화들

한 잡지의 정치 풍자 만화가로 빠르게 명성을 쌓았다. 처음에 그는 히틀러에 대한 개인적인 분노에 집중했지만, 진주만 공습 이후 일본을 대상으로 매우 눈에 띄는 몇 점의 캐리커처를 완성하기도 했다.

벤턴은 세 추축국을 암시했으면서도, 캐리커처화된 스테레오타입으로 민족(특히 일본)의 특성을 표현하는 것처럼 추축국의 리더를 명확하게 재현하지는 않았다. 일본의 야만적인 짐승은 이미 상용되던 일본의 캐리커처에 의존했으며, 시크가 제작한 다른 《콜리어스》지의 표지에서도 반복되었다. 예컨대 진주만 공습 1주기 당시, 시크는 하와이에 투하할 폭탄을 들고 가는 일본 박쥐를 묘사했다.[6] 송곳니를 가진 짐승의 모습을 한 일본인은 포스터에서도 쉽게 식별 가능한 스테레오타입으로 활용되었다. 잭 캠벨(Jack Campbell)은 더글러스 항공사를 위해 도쿄 키드(Tokio Kid)를 디자인했는데, 이는 더글러스 항공사 공급처 7,000곳과 전시 산업체 450곳으로 배부하기 위해 포스터로 재생산되었다. 《타임》지에 보도되었듯이, "어떠한 전시 산업 포스터도 키드만큼 인기를 끌지 못했다. 이번 주에 재무부가 이를 이용하여 전쟁채권을 팔기 시작했다."[7] 인종차별적인 캐리커처가 많은 포스터에 등장하면서 미국을 공격할 준비가 된 악랄한 사기꾼을 표현했다.[8] 도판6

벤턴은 일본의 미국 침략이 동쪽에서부터 서쪽으로 진행될 것이라는 것을 상정했지만, 많은 사람들은 침략이 태평양 연안에서 이루어지거나, 일본의 공격이 미주 지역의 지리적 경계 내에서 촉발될 것으로 예측했다. 닥터 수스(Dr. Seuss)라는 필명으로 활동했던 아동용 서적 삽화가인 테오도르 가이젤(Theodore Geisel)은 좌익 신문인 《피엠(PM)》지에 〈고향으로부터의 신호를 기다리며(Waiting for the Signal From Home)〉

6. Arthur Szyk, *Hirohito, Collier's* (December 12, 1942), 표지.

7. "The Tokio Kid," *Time* 39 (June 15, 1942), p. 36.

8. Dr. Seuss [Theodor Geisel], "Waiting for the Signal from Home," *P.M.* (February 13, 1942).

도판7. 1942년 2월 잡지 PM에 수록된 테오도르 가이젤의 **고향으로부터의 신호를 기다리며**
출처: San Diego: UC SanDiego Libraries

를 게재했다. **도판7**

　이 이미지에서 웃고 있는 한 인물이 망원경을 통해 공격 신호를 기다리는 동안, 더비 모자에 안경을 쓴 수많은 일본인이 TNT 상자를 받기 위해 서부 해안을 따라 열을 맞춰 서 있다. 예술가가 눈에 띄는 송곳니와 일본 캐리커처에서 전형적인 짐승 같은 특징을 표현하지는 않았지만, 겉으로는 해가 없어 보이는 복제인간의 힘을 순전히 숫자만으로 강조했다. 이러한 비인간화된 이미지는 또 다른 공습에 대한 공포감을 자극하고 일본계 미국인 후손에 대한 선입견을 강화하는 직접적인 근거가 되었다. 일본계 미국인이 일본의 천황과 공모를 꾸민다는 의심은 루즈벨트 대통령이 미국 시민이 된 일본인의 3분의 2를 차지하는 서부 해안 지역 주민 120,000명을 이주시키고 억류하게끔 만들었다.

전선에서: 보이지 않는 적, 반인륜적 행동

진주만 공습 직후에는 인종차별적인 캐리커처가 미국의 인쇄 매체를 지배했지만, 점차 전장의 광경을 다룬 작품들을 싣기 시작했다. 전장에서 일본군은 눈에 잘 띄지 않은 적의 모습을 하고 있었으며, 따라서 외양이 아닌 악랄한 행동을 통해서 알아볼 수 있도록 했다. 오늘날 «라이프»지는 사진 보도로 잘 알려졌지만, 당시에는 29명의 예술가를 여러 전장으로 보내 의뢰한 1,000점 이상의 작품을 복제하는 대규모의 예술 프로그램을 운영했다. 필자는 이 글에서 당시 미국에서 가장 많은 독자층을 지녔던 «라이프»지에 게재된 작품에 집중할 것이다. «라이프»지는 역사적 내러티브를 전개하고 일본인에 대항하는 미국인의 전투라는 드라마의 상세한 목격자를 통합하는 수단으

로서 태평양 전장을 다룬 회화 연작을 두 번에 걸쳐 출판했다. 1943년 첫 번째 레이아웃에서 «라이프»지는 솔로몬 제도에 있는 과달카날과 렌도바에서의 주요 전투를 다룬 회화를 유럽이나 북부 아프리카에서의 전쟁을 다룬 이미지와 함께 실어 태평양전쟁을 세계대전 안으로 포섭했다. 1945년 두 번째 레이아웃은 전쟁 종식 후에 발간되었는데, 태평양전쟁의 처음부터 끝까지를 다 다루었다. «라이프»지에서 출판된 회화는 미국 병사의 영웅적인 모습과 대비되는, 숨겨진 적의 악랄한 행동을 기록했다.⁹ **도판8**

1943년 첫 번째 레이아웃에서 권두 이미지에 병기된 글은 일본인이 의도적으로 땅굴을 파거나 렌도바, 과달카날의 정글로 몸을 숨겨 보이지 않는 것을 강조했다. 함께 게재된 다른 많은 그림들에서 독자는 적이 보이지 않는 울창한 숲 뒤를 자세히 살피는 미군 편에 자리를 잡게 된다. 드와이트 셰플러(Dwight Shepler)가 정글 내에 있는 둑을 확보하기 위해 하천을 넘는 해병대원을 묘사한 ‹하천에서의 작전(Action on the River)› 하단에 게재된 글은 다음과 같다. "그(예술가)는 또한 일본군이 있다는 느낌을 계속해서 조성하고 있다. 당신은 적을 볼 수 없는데, 해병대원도 볼 수 없다. 그는 강 맞은편의 노란색과 녹색으로 이루어진 덩어리 안 어딘가에 있다. 그는 그 덩어리의 일부다."¹⁰ 일본인이 사람보다는 동식물, 초목과 뒤섞여 제시되는 점은 일본인을 짐승 같은 인물로 표현하는 캐리커처와 관련이 있었다.

동시에 많은 회화 작품이 일본군은 천황의 의도에 통제당하는 동물만 못한 기계적 부속품과 같은 존재로, 비행기 안에 편히 숨어 있기 때문에 모습을 나타내지 않는 적으로 제시했다. 1943년 첫 번째 레이아웃에 게재된 에런 보로드(Aaron

9. *Life* 15 (December 27, 1943), pp. 48-84쪽과 *Life* 19 (October 8, 1945), pp. 58-70.

10. *Life* 15 (December 27, 1943), p. 51.

도판8. 잡지 «라이프(Life)»지 표지에 수록된 2차 세계대전 미군 관련 이미지들

Bohrod)의 회화 ⟨새로운 조지아 하늘(New Georgia Sky)⟩은 태평양에서의 공중전을 미국의 독자에게 소개하는데, 적이 보이지 않는 상황을 주제화했다. 보로는 야자수 밑에 서 있는 미군의 모습을 저 하늘 멀리에 보이는 비행기와 함께 화폭에 담았다. 두 비행기는 땅으로 폭탄을 투하하고 있고, 다른 비행기는 아주 작은 점으로만 제시된다. 함께 게재된 글은 군인들이 전투가 발생했다는 것을 알지만, 누가 이기고 있는지는 알 수 없다고 설명한다. 독자인 우리 또한 비행기의 어떠한 국가적 표식도 식별할 수 없다. 글이 언급하듯이, "대부분의 비행기는 지상에 있는 군인들에게는 비결정적인 것으로 보인다. 비행기가 등장할 때 이것이 아군인지 적군인지 분간하기에는 너무 멀리 떨어져 있다."[11] 물론 비행기는 이전의 전쟁에서도 사용되었으나 전간기(戰間期)에 발달한 새로운 항공 기술로 인해, 2차 세계대전에서는 공중전이나 도시와 군사적 목표에 폭탄을 전략적으로 투하하는 것이 새롭고 중요한 역할로 자리매김되었다. 태평양 전장에서는 1944년 미군 선박을 향한 가미카제(Kamikaze) 자살 전투기의 등장뿐 아니라, 항공모함의 활용이나 도시 지역의 소이탄 투하도 등장했다. 이 새로운 방식의 공중전은 비행기가 폭탄을 투하하러 다가오는 저음을 사람들이 들을 수는 있지만, 사람들은 그 비행기가 아군인지 적군인지 식별할 수 없을뿐더러, 어디에 폭탄이 떨어질지도 알 수 없게 되었다는 것을 의미했다. 보로드의 회화는 미군 보병의 입장에서 공중전의 다양한 불확실성을 조명한다.

보로드의 예술적 관심사가 점차 공중 투하 폭탄으로 인한 실제적 파괴로 옮겨가면서, 로봇 같던 조종사들은 여전히 보이지 않는 상태로 남아 있지만, 모호한 비행기 묘사에 대한 그의 전

11. *Life* 15 (December 27, 1943), p. 76.

넘은 사라졌다. 1945년, 태평양전쟁을 회고하는 «라이프»지의 레이아웃은 드와이트 셰플러의 회화를 두 쪽에 걸쳐 게재하며 시작한다. 이 그림에서는 우측 하단에 위치한 한 해병대원이 화염으로 손상을 입은 채 아래로 곤두박질치는 일본 항공기를 바라보고 있다. 그림과 함께 실린 글에 따르면, 이 항공기는 항공모함인 호넷(Hornet)의 비행 갑판을 간신히 빗나갔다고 한다.도판9 글은 일본의 무기인 자살 공격용 항공기에 관해 더 상술하는데, 이 자살 공격은 1944년 레이테(Leyte)만의 전투에서 처음 등장했고, 천황이 일본 공군이 소유한 전체 9,000기의 항공기 안에 자살 폭탄을 설치할 것을 지시한 것으로 추정되는 전쟁 말까지 이어졌다. 바스 밀러(Barse Miller)가 그린 또 다른 회화는 뉴브리튼의 아라위(Arawe) 해안 교두보에서 지면에 엎드려 있는 군인들을 묘사했는데, 글에 따르면 그들은 더글러스 맥아더 부대를 공격하는 일본의 전투기들을 올려다보고 있다고 한다. 에드워드 그릭웨어(Edward Grigware)의 회화에서는 미국 대공 전투함 위에서 해병대원이 전투기들이 머리 위를 날아다니는 사이판에서의 야전을 지켜보고 있다. 한밤중의 하늘에서는 다채로운 색의 폭발이 일어나고, 배는 화염에 휩싸였다. 이러한 그림에서 파괴를 담은 파노라마식 장관은 진주만 공격에 관한 사진과 뉴스 장면을 상기시키며, 적군의 광기 어린 결정을 환기시키는 역할을 한다.

일본인의 모습을 감추면서도 그들이 파괴와 죽음을 조장한다고 묘사하는 이 회화들은 같은 내용을 다룬 사진이나 뉴스 리포트와 같은 범주로 묶인다. 전사한 미군을 담은 «라이프»지의 첫 사진은 뉴기니섬의 부나(Buna) 해변에서 죽은 채 누워 있는 세 명의 미국 병사를 담은 것이었다.[12] 진주만 기습 이후에도 루즈벨트와 행정부는 국민이 국외에서의 전투를 전적으

12. "Dead at Buna Beach," *Life* 15 (September 20, 1943), p. 35.

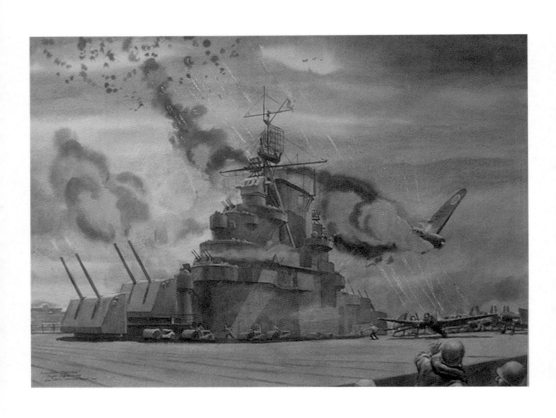

도판9. 드와이트 셰플러, **1945년 3월 18일, 항공모함 호넷에 대한 가미카제 공격**(Kamikaze Attack on U.S.S Hornet, 18 March 1945), 수채화, 1945

로 지지하지는 않는다고 생각했다. 처음에 그들은 군사적인 차질이 참전의 책무를 감소시킬까 걱정했다. 이후 1943년부터는 미국의 승리가 오히려 대중의 기대와 인식을 왜곡시킬까 우려했다. 조지 로더(George Roeder)가 자신의 책 『검열된 전쟁(The Censored War)』에서 주장했듯이, 루즈벨트 대통령의 보좌관들은 대중이 더 많은 사상자가 생겨도 대비할 수 있도록, 정부가 전쟁의 참상을 강조하는 보다 강력한 사진을 활용해야 한다고 제안했다. 정책은 곧 시행되었고, 로더가 지적했듯이 1943년 5월에 «뉴스위크(Newsweek)»지는 태평양 작전에서 심각하게 상처 입은 미국인들의 사진을 내보내면서, "군은 국내 전선에서의 사기를 고양하기 위해 전쟁이 군인에게 무엇을 의미하는지 국민에게 사진을 통해 보여주는 새로운 정책을 채택했다"고 주장했다.[13] 일본인의 야만성을 강조하는 기사와 사진들이 바로 이어졌다. 1942년 4월 수천 명의 미국인과 필리핀인이 사망한 악명 높은 죽음의 바탄(Bataan) 행군과, 1943년 말 뉴기니섬에서 적의 포로였던 미군 조종사가 일본의 사무라이 전통에 따라 참수당한 것, 1944년 초 가미카제 작전 등에 관한 사례가 대표적이다. 태평양 전장에서 미군 병사들의 죽음을 근접 촬영한 사진을 천황의 이름으로 행해진 고문·살인·자기희생의 사례를 다룬 글과 함께 나열하여 미국인을 순교자로 묘사하고 보이지 않는 일본군의 잔혹함을 강조하는 예가 그것이다.**도판10**

13. George H. Roeder, *The Censored War: American Visual Experience During World War Two* (New Haven: Yale University Press, 1993), p. 11.

전선에서: 미국의 영웅, 정당화된 복수

전쟁은 살인의 주체와 희생자인 군인에 의지하며, 이미지는 이러한 역할이 어떻게 이해되는지를 구체화한다. 태평양 전장의 경우 보이지 않는 광란의 일본 살인마는 타지에서 영웅의 모습

으로 계속 고생하며 병역의 의무를 다하는 미국의 병사와 대조되었다. 사실 《라이프》지에 실린 그림의 대부분은 전투를 준비하는 젊은 미국 병사의 모습을 다루었다. 해변에서 탄약, 군량, 다른 보급품을 내리거나, 산호초 해안을 항해하거나, 굉장히 무성하고 습한 정글을 기어가는 것과 같이 많은 임무로 고생하는 모습이나, 거머리나 모기, 뱀에 물려 고군분투하는 모습 등이 대표적이다. 정글에서 매일 그들에게 일어나는 시련과 고난은 미군 병사의 모습으로 의인화되고, 그들의 희생에 대한 공감을 자아냈다.

 예술가들이 미군이 자행한 살인을 그림으로 표현하는 경우 그 그림에 딸린 글은 이러한 행동을 진주만이나 바탄에서의 사건, 필리핀인들의 사망 등 전쟁이 시작한 후 첫 2년 동안 있었던 많은 사건에 대한 복수로 정당화했다. 1943년 일본을 상대로 미국이 승리를 거둔 과달카날에서의 일화를 소개하는 그림에서 드와이트 셰플러는 깊은 정글을 향해 곡사포를 발포하는 해병대를 따라 과달카날의 폭격 현장 속으로 독자를 위치시킨다. 연기가 해병대와 수풀 사이를 가득 메운 탓에 적의 모습은 보이지 않는다. 병기된 글은 다음과 같이 설명한다. "'증오의 발포 일주기(First Anniversary Hate Shoot)' 당시 해병대의 포병대는 진주만의 기억뿐 아니라 일본에 대한 그들의 쓰디쓴 감정을 기념했다. 포병은 정성스레 포탄을 구경에 넣었고, 저주와 함께 약실을 닫았다. 이 병사들 대부분은 일부 포로나 시신 외에는 일본군을 본 적이 없었다. 그러나 그들은 적에 관해 익숙하다고 느꼈고, 그들이 알고 있는 바를 좋아하지 않았다. 곡사포가 발포될 때마다 병사들은 증오심을 소리쳐 표출했다."[14]

 그러나 시간이 흐름에 따라 미국인이 일본인을 죽이고 있

14. *Life* 15 (December 27, 1943), p. 50.

는 장면은 복수를 정당화하는 것뿐 아니라 적의 기술에 숙달한 것에 관해 미국 내에서 칭송할 수 있는 근거도 마련했다. 태평양전쟁을 회고할 때 «라이프»지는 철저히 승자의 입장에서 서술했다. 이러한 서술은 전쟁 초기의 차질을 인정했지만, 결과적으로 미국인이 미지의 경관을 항해하는 법과 상공, 바다, 정글에서 적이 행하던 전투 기술에 능숙해지는 법을 배우고 결국 적을 상대로 승리한 사실을 강조했다. 조지 하딩(George Harding)의 ‹정글(Jungle)› 하단에 실린 글은 다음과 같다. "미 정찰대가 폭력의 숲을 지나 일본군 분대를 꽝의 동굴에서 불태우는 데 성공했다."[15] 그림에서 녹색의 군복을 입은 미국 병사들은 이제 숲으로 섞여 들어가고 있다. 중앙에서는 화염이 불타오르는데, 동굴의 입구는 막혀 있는 것 같고, 적어도 한 명 이상의 일본 병사가 사망한 채로 우측 하단 근경에 누워 있다. 일본군에 의해 자행되었고 미국 언론에서 비난한 바로 그 행위(환경에 숨어 들어가 잔인하게 적을 죽이는 것)를 이제 미국 병사들도 하게 된 것이다.

15. *Life* 19 (October 8, 1945), p. 63.

태평양 전장에서 그려진 회화는 궁극적으로 미국의 상공 장악을 강조하기 위해 항공사진의 기술집약적 감시 체제를 이용했다. 우리는 미국 항공사 안내서를 위해 에드워드 그릭웨어가 제작한 작품에서 미국 조종사의 시점에서 이착륙 신호 장교가 들고 있는 선명한 봉까지도 볼 수 있다. 그릭웨어의 작품은 «라이프»지의 후원으로 제작된 상공의 조종사가 등장하는 많은 회화와 사진의 조감도를 동일하게 취한다. 기술적으로 멀리서도 볼 수 있게 하는 것은 선박·항공기, 최종적으로 도시들까지도 표적이 되게 했다. 공중전은 도쿄의 소이탄 투하, 히로시마와 나가사키의 원자탄 투하로 이어졌는데, 이는 오로지 멀리 떨어진 항공기에서 땅을 바라본 사진으로만 미국 대중들에

16. John Dower, *War Without Mercy: Race and Power in the Pacific War* (New York: Pantheon Books, 1986), p. 41.

게 알려질 수 있었다. 다른 모든 이미지는 검열되었고, 죽거나 다친 사람들의 신체는 미국이 일본을 점령했던 시기가 끝날 때까지 볼 수 없었다. 역사학자 존 다우어(John Dower)가 주장하듯이, "연합국의 공습은 전략적인 정책일 뿐 아니라 정당한 응징으로 대부분 이해되었다."**16**

폭탄 투하로 인한 대규모의 죽음을 묘사한 그림이나 사진이 없었다고 하더라도 «라이프»지에 실렸던 두 레이아웃은 다치거나 죽은 일본군 병사 한 개인을 표현한 그림으로 마무리했다. 1943년 레이아웃은 일본군의 죽음을 다룬 두 가지의 방식을 잘 보여준다. 첫 번째는 혐오감을 표현한 것으로, 그들의 행동은 비난받아 마땅하므로 그들의 죽음마저도 동정심을 얻을 수 없다는 것이다. 에런 보로드의 ‹부상당한 포로(Wounded Prisoner)›에서는 다친 일본군 병사를 들것에 태워 나르는 다섯 명의 미군 병사를 표현했다. 병사 중 한 명은 모호한 표정으로 포로를 돌아보는데, 여기에 병기된 글은 "이 나르는 사람은 그를 역겨워하며 바라보고 있다"고 그의 표정을 명료화한다. 동시에 같은 페이지에서 보로드의 ‹렌도바 섬에서의 만남(Rendova Rendezvous)›은 적의 죽음에 대한 두 번째 감정적인 반응인 '공감'"을 표현한다. 이 그림에서 세 명의 일본 병사는 풀숲 위에 누워 있다. 그들을 향해 미군 병사가 기어오는 것과 달리, 그들의 신체는 비틀어지고 생명감이 느껴지지 않는다. 위에 쓰인 글은 보로드가 직접 한 말을 인용한 것으로, "손이 뒤틀리고 대리석 같은 아군의 사상자에 다가가며, 나는 그들이 일본군과 마찬가지로 죽어있는 것처럼 보였다."**17** 죽음에서 일종의 연대감을 인정하는 것은 일본의 근본적 다름에 관한 인종차별적 편견에 의문을 표하는 것이다. 같은 잡지에 실린 과달카날에 관한 기사에서도 공감의 기미가 드러난다. 기자는 일

17. *Life* 15 (December 27, 1943), p. 77.

본인의 야만적인 습성을 묘사해 일본인을 시베리아의 호랑이와 잡힌 방울뱀으로 묘사했지만, 그는 죽은 적을 마주했을 때 다음과 같은 놀라움을 표현하며 마무리했다. "당신은 그가 죽을 때까지 그를 본 일은 없지만, 그의 시체를 우연히 만났을 때 그의 몸에 지닌 인간성 비슷한 것에 놀랄 것이다. 친구들이 애정을 기울여 글을 써준 깃발이나 어떤 소녀의 스냅사진 등을 통해서 말이다." 일본인 병사를 맹목적으로 명령을 따르고 전투에서 자살하는 방식으로 천황의 명령을 충족시켜 명예를 좇는 것으로 묘사하는 방식과는 대조적으로, 적의 인간성을 묵상하는 것은 사실상 미국의 시각을 인간답게 만든다.

어느 경우에서든 일본인을 향해 공감을 표현하는 것은 매우 드물었다. 1945년 «라이프»지는 프레드 비다르(Frede Vidar)의 ‹죽은 일본군(Dead Jap)›으로 레이아웃을 끝내는데, 여기서 적의 죽음을 지켜보고 인정하는 것은 광신주의에 직면하여 정의를 확증하는 것이다. 비다르는 우리의 시선을 내려다보도록 설정하는데, 이는 그를 살해한 사람의 위치의 시선이자 우리가 일본군 시체 바로 위에 서 있는 것을 상정한다. 병사는 극심한 고통 속에서 죽은 듯이, 머리와 다리는 뒤틀려 있고, 우리는 그의 열린 입, 피로 얼룩진 옷, 그의 옆에 떨어진 방독면을 포함한 그의 장비를 바라본다. 그림과 함께 실린 글은 다음과 같다. "이 병사는 그의 총알이 소진될 때까지 싸웠고, 만세를 부르며 돌격을 하다가 죽었다. 미국인들은 일본군 병사가 훌륭한 전사였고 천황에 대한 헌신이 광적이었다고 생각했다. 전쟁이 지속될수록 일본군은 투항했지만, 대부분은 포로가 되는 것보다 죽음을 선택했다."[18]

18. *Life* 19 (October 8, 1945), p. 70.

맺음말

심지어 투항 대신 자살을 택한다고 할 정도로 천황에 대한 일본인의 맹목적 충성을 강조하는 것은 적을 비인간화하는 효과적인 전략이었음이 판명되었다. 따라서 일본군 병사는 캐리커처화된 스테레오타입이 아닌 특정 개인으로 묘사된 경우조차도, 그는 미국인들이 광적이라 여기는 행위들을 통해 이해되었다. 아이러니하게도 이 시기 예술에서 일본인을 학살하고 물리치는 미국인을 묘사하는 일은 일본인의 잔인함의 표시였던 그들의 기술들을 참조하여 구사하는 미군을 강조하는 데 의지했다. 그러나 미국의 언론은 이러한 미국 병사들의 행동을 정당한 복수로 표현했다. 전쟁이 끝난 후 수년간 시각문화가 전쟁을 받아들이고 양국 간의 새로운 관계를 발전시키는 데 계속해서 중요한 역할을 해오는 동안, 전쟁 중에 악당과 영웅, 광신주의적 행위와 정당한 복수의 행위에 관한 서사에 의문을 제기하는 일은 실행되지 못했다.

상품화된 전쟁
아시아태평양전쟁과
일본 백화점*

오윤정

* 이 글은 『일본연구』 24 (2015)에 실린
글임을 밝힌다

들어가며

1937년에서 1945년에 이르는 전쟁기는 흔히 일본 근대사의 '어두운 골짜기'로 묘사된다. 전시하의 일본 사회와 문화에 관한 연구들 역시 1938년 4월 '국가총동원법'이 제정되고 전쟁을 위해 인적·물적 자원이 엄격한 통제하에 운용되는 상황에서 대용품을 사용하고, 식료품과 의복을 배급받아야 했던 민중 생활의 어려움에 주목하는 경우가 많다. 몸뻬 입은 여성들로 표상되는 후방 생활에서 개인의 욕망과 즐거움은 군국주의와 파시즘에 의해 희생된 것으로 이해된다.

　소비와 오락을 부정하는 시대에 백화점은 가장 큰 타격을 받게 되는 사업이어야 했다. 그러나 흥미롭게도 전쟁이 시작된 1937년부터 1940년까지 백화점의 매출은 매년 꾸준히 증가했다. 미쓰코시(三越) 백화점을 예로 들자면, 1936년 순이익금이 310만 엔, 1937년 340만 엔, 1938년 370만 엔, 1939년 510만 엔으로 증가하고 1940년에는 540만 엔에 이르러 전전기 최고 수익을 기록했다.[1] 1940년 7월 7일에는 상공·농림 양성이 사치품의 제조와 판매를 금지하는 소위 '7·7 금령'을 공포했다. 사치품에는 금·은·다이아몬드·기타 보석·고급 기모노·양장·가구·인형·문방구·스포츠용품·향수 등이 포함되었는데 그중 대부분이 백화점의 주요 취급 상품이었다. 그럼에도 불구하고 미쓰코시의 순이익은 1942년을 제외하고 1945년까지 매해 500만 엔을 넘겼다. 다른 백화점의 경우 역시 크게 다르지 않았다. 소비의 전당인 백화점과 검약을 강요하는 총동원체제를 양립 불가능한 관계로 놓는다면 1940년까지의 백화점 매출 증가와 이후의 현상 유지는 설명이 불가능하거나 총동원 정책의 실패로 해석될

1. 『株式会社三越100年の記録』, 株式会社三越, 2005, p. 380.

2. 전전의 근대적 생활이 전쟁기에도 단절 없이 지속, 심지어 확장되었음을 가리키는 '전시 근대(wartime modernity)'라는 개념은 역사학자 앤드류 고든(Andrew Gordon)에게서 빌려왔다. 앤드류 고든은 길게는 제1차 세계대전에서 1960년대, 짧게는 1930년대에서 1950년대에 이르는 시대를 전쟁으로 인한 단절이 아니라 연속으로 읽는 '관전사(貫戰史)' 연구가 1980년대부터 시작되어 정치·경제사 서술에 이바지했음을 지적하고 '관전(transwar)'이라는 개념이 일상생활과 소비·오락 영역을 이해하는 데에도 유효함을 주장했다. アンドルー・ゴードン, 「消費・生活・娯楽の「貫戰史」」, 成田龍一 編, 『日常生活の中の總力戰』岩波講座 アジア·太平洋戰爭 6券, 岩波書店, 2006, pp. 123~126; Andrew Gordon, "Consumption, Leisure and the Middle Class in Transwar Japan," *Social Science Japan Journal* Vol. 10, No. 1(2007), pp. 1~4. 전쟁기를 문화생활이 전멸된 시기로 읽는 기존의 관점을 수정하는 연구들이 1990년대 이후 진행되면서 전쟁기 사회상의 재편성에 기여했다. 이 연구들은 '총력전'을 키워드로, 문화 역시 사회의 다른 분야와 마찬가지로 전시체제 강화를 위해 국가에 의해 적극적으로 동원되면서 오히려 생산과 소비가 활성화되었던 사실을 지적했다. 국가가 전쟁기에 어떻게

수밖에 없다. 그러나 전시 국가에 대한 봉공·희생과, 개인의 욕망과 즐거움의 추구는 백화점에 의해 배타적 관계가 아니라 상호형성의 조직 관계를 맺게 되었다. 총력전을 위해 개인의 일상이 국가에 의해 엄격하게 규율되고 통제되는 중에도 백화점은 소비와 오락을 윤리적으로 정당화할 수 있는 방편을 만들어줌으로써 전시 국민으로서 감당해야 할 희생과 모순을 일으키지 않으면서 개인의 욕망과 즐거움을 충족할 수 있도록 했다. 백화점은 국책에 도전하는 대신 오히려 그것을 전용함으로써 사업을 유지하고 심지어 성장시켰다. 전쟁기, 특히 1940년까지 후방의 일상은 전쟁 발발 전에 누리던 근대적 생활의 단절이 아니라 '전시 근대'라는 형태로 지속되었다.[2] 이 글에서는 백화점이 어떻게 총력전 체제하에서 다양한 시각 장치들을 사용해 전쟁 자체를 소비와 오락의 대상으로 상품화했는지 살펴보겠다.

축제 같은 전쟁

1937년 11월 6일 저녁, 오사카 다카시마야(高島屋) 백화점 쇼윈도에 '일·독·이 방공협정'의 성립을 축하하는 특별 장식이 등장했다.도판1 로마에서 삼국 간 조약이 체결되었다는 소식이 들리고 하루의 지체도 허락하지 않은 기민한 반응이었다. "일독이 방공협정 성립(日独伊防共協定成立)"이라는 아홉 글자를 각각 입체로 만들어 공중에 걸고 일본·독일·이탈리아 국기 아래로 각국 원수의 사진을 나란히 진열했다. 고노에 후미마로(近衛文麿, 1891~1945) 수상을 중심으로 왼편으로 무솔리니(Benito Mussolini, 1883~1945), 오른편으로 히틀러(Adolf Hitler, 1889~1945)의 사진이 설치되고, 배경에는 나치의 하켄크로이츠(Hakenkreuz)와 이탈리아 왕국의 국기가 꽃으로 수놓아졌다.

도판1. 　다카시마야 백화점 '일·독·이 방공협정' 축하 쇼윈도, 1937년 11월. © The Asahi Shimbun Company

문화를 동원하고 활성화했
는가에 초점을 맞춘 이전
연구들과 달리, 이 글은 백
화점의 영역을 예로 소비와 오락
의 영역이 자기확장을 위
해 전쟁을 어떻게 전용했
는가에 주목한다.

3. 청일전쟁·러일전쟁의 승
리를 축하하는 이벤트에
사용된 다양한 시각 장치
에 대해서는 木下直之, 『戰
爭という見世物―日淸
戰爭祝捷大会潜入記』, ミ
ネルヴァ書房, 2013; 橋
爪紳也, 『祝祭の「帝国」―
花電車·凱旋門·杉の葉ア
ーチ』, 講談社, 1998 참조.

중앙에는 꽃꽂이 장식이 히노마루를 대신했다. 꽃으로 무늬를
만드는 장식은 에도 말부터 유행한 미세모노(見世物) 중 하나
인 국화 인형(菊人形)이나 하나덴샤(花電車)에서 그 유래를 찾
을 수 있다. 축제 분위기를 내는 데 제격인 생화 장식은 청일전
쟁 전승 기념물에서도 자주 사용되었다.³

　　백화점이 국가의 정치·군사적 사건을 소재로 점두를 장식
하고 이벤트를 개최한 것은 그때가 처음이 아니었다. 이미 러
일전쟁 때부터 백화점들은 전쟁을 마케팅에 적극적으로 동원
했다. 다카시마야는 러일전쟁 개전 초기인 1904년 2월 14일 일
본군의 뤼순(旅順)·인천 해전의 승리를 축하하기 위해 교토점
에서 제등행렬을 개최했다. 천 명 가까이 참가한 대규모 행사
였다. 그 성공에 힘입어 같은 해 5월 6일에는 오사카점에서 제
등행렬을 개최하고 신사이바시에서 오사카성까지 행진했다.
물론 러일전쟁에서 일본군이 내고 있던 성과를 축하하고 격려
하는 행사였지만 다카시마야가 준비한 제등의 행렬이 교토와
오사카 시내를 가로지르며 백화점 홍보에 크게 기여했다. 미쓰
코시는 1904년 10월 29일 일본군의 랴오양(遼陽)성 점령을 축
하하는 일루미네이션을 설치했다.**도판2** "祝捷"이란 글자를 전등
으로 만드는 아주 간단한 장식이었지만 전기가 아직 귀하던
시절 큰 구경거리가 되었고 야간에 이 일루미네이션을 보기
위해 모여드는 인파로 전차 운행이 지장을 초래할 정도였다.'祝
捷' 일루미네이션으로 큰 홍보 효과를 거둔 미쓰코시는 1905
년 1월 난공불락의 뤼순항이 일본군에 의해 함락되자 이를 축
하하기 위해 배달용 자동차에 꽃 장식을 하고 운행하여 대중
에게 큰 호응을 얻었다. 한편 1905년 10월에는 일본 동해 해전
에서 러시아 함대에 대승을 거둔 도고 헤이하치로(東郷平八郎,
1848~1934) 장군과 해군의 개선을 기념하는 개선문을 점포 앞

도판2. 일본군의 랴오양성 점령을 축하하는 미쓰코시 백화점의 일루미네이션, 1904년 10월

도판3. 도고 헤이하치로 장군과 해군의 개선을 기념하기 위해 미쓰코시 백화점에 설치한 개선문, 1905년 10월

에 설치했다.^{도판3} 미쓰코시 개선문은 10월 30일 도쿄시 주최로 히비야 공원에서 열린 '연합함대승조원환영회'에 맞춰 신바시·교바시·니혼바시에 설치된 개선문과 함께 도쿄 4대 개선문으로 꼽히며 많은 구경꾼을 불러 모았다. 미쓰코시는 한 달 뒤 육군이 개선할 때에는 이 구조물을 육군의 상징색인 카키색으로 새로 칠해 다시 사용했다. 해군 때와 마찬가지로 12월 10일 도쿄시가 우에노 공원에서 주최한 '육군개선환영회'에 맞춰 많은 이들의 발길을 끌었다.

러일전쟁이 일어난 1904~5년은 에도 시대에 개업한 고급 포목점들이 청일전쟁 즈음부터 취급 품목의 확대와 진열 판매 방식을 도입하면서 개시된 근대적 백화점으로의 변신을 완성하는 시기와 맞물려 있다.⁴ 백화점들은 전통적인 방식의 제등 행렬에서 근대적 형태의 일루미네이션 설치, 개선문 건립, 꽃자동차 운행에 이르기까지 다양한 구경거리를 동원해서 러일전쟁의 승리가 가져온 전 국가적 축제 분위기를 북돋우는 데 참여함과 동시에 근대 기관으로 새롭게 태어난 자신들의 존재를 널리 알리는 데 이용했다. 전승감 덕분에 위화감 없이 백화점의 홍보물들이 도시를 가로지르며 퍼져나가는 것이 가능했다. 실제로 백화점들은 전승의 축제 분위기를 타고 '겐로쿠 붐(元禄ブーム)'이라 불리는 유행을 만들어 여러 관련 상품들을 판매하는 데 성공, 큰 경제적 수익을 올렸다.⁵

러일전쟁에 힘입은 경제적 호황을 백화점들이 경험했음을 고려하면 다카시마야가 서둘러 '일독이 방공협정 성립' 쇼윈도 디스플레이를 설치한 것을 이해할 수 있다. 1937년 7월 7일 중일전쟁이 발발하고 전선으로부터 일본군의 베이징·톈진에 이은 상하이 점령이 초읽기에 들어갔다는 소식이 전해오는 중에 독일·이탈리아와의 제휴는 또 하나의 전쟁에서 일본의 승

4. 1895년 미쓰코시를 시작으로 오복점들이 상품을 미리 보여주지 않고 거래하던 기존의 좌식 판매 방식을 진열 판매 방식으로 대체하면서 점내에 유리 진열장을 설치하고 상품을 진열했다. 1896년 교토 다카시마야는 오복점 중 최초로 점두에 쇼윈도를 설치했다.

5. '겐로쿠 붐'은 미쓰코시가 러일전쟁의 전승 분위기를 반영한 '겐로쿠 문양'의 옷감을 판매한 것이 큰 유행을 일으키면서 시작되었다. 경제적 안정에 힘입어 문화가 크게 번성했던 겐로쿠 시대(1688~1704) 분위기를 내는 크고 화려한 문양이 1905년 당시 분위기와 맞아들어 오복의 문양에서 시작한 겐로쿠 붐은 겐로쿠 풍의 머리 장식·액세서리·공예품, 춤과 요리로까지 확대되었다.

리를 예감하게 하기에 충분했다. 누구도 당시의 전쟁이 1945
년까지 이어지고 일본의 패전으로 끝나리라 예상하지 못하던
시점이었다. 다카시마야의 쇼윈도에서는 한창 진행 중인 전쟁
의 긴박한 상황이 전해지기보다는 오히려 러일전쟁 개선문을
설치하던 때와 유사한 자신감과 축하 기운이 느껴진다. 전쟁
은 물론 국가적으로 여러 희생을 동반하지만 메이지유신 이래
로 일본은 모든 전쟁에서 승리했고 그때마다 군사·정치·경제적
으로 성장했기 때문에, 대부분의 일본 대중은 전쟁에 대해 힘
들고 어려운 기억보다 희망적이고 긍정적인 기억을 갖고 있었
다. 청일전쟁 승리 후 일본은 승전국으로서 중국으로부터 당시
일본 한 해 국가 예산의 3배에 달하는 3억 엔 상당의 배상금
을 받아 근대화 촉진에 유용하게 사용한 경험이 있다. 한편 러
일전쟁 승리로 일본은 만주와 한반도에서 주도권을 쟁취할 수
있었다. 중일전쟁 초기 일본 국내에서는 전쟁에 대한 우려보다
는 오히려 청일전쟁이나 러일전쟁이 일본에 가져왔던 국가적
성장이 다시 일어날 것이라는 기대와 흥분이 지배적이었다. 여
기에 독일과 이탈리아가 일본과 손을 잡음으로써 일본 대중의
미래에 대한 기대는 더욱 낙관적으로 물들었다. 거리에 삼국
국기가 범람하고 기념엽서가 발행되었다.**도판4** '일독이 방공협정'
을 기념하는 이미지에는 삼국의 어린이들이 자주 등장했다. 이
역시 현재의 정치·군사적 상황이 보다 밝은 미래를 다음 세대
에 가져오리라는 낙관적 기대를 반영하는 동시에 강화하는 데
이바지했다. 백화점들은 전쟁 발발로 고양된 기분과 삼국 방공
협정이 불러온 흥분된 분위기를 소비를 자극하고 판매를 늘릴
수 있는 절호의 기회로 삼고자 했다.

　'일독이 방공협정 성립' 쇼윈도를 설치했던 다카시마야에서
는 1937년 11월 19일부터 12월 5일까지 외무성·육군성·해군성

후원하에 방공협정기념회(防共協定記念会)와 호치신문사(報知新聞社)가 주최하는 «일독이방공협정기념전람회»가 열렸다. "부인들과 어린이들도 이해하기 쉽도록 흥미롭게 표현한 전 국민적 기념행사"라고 소개하고 있는 이 전람회는 '세계의 대세와 일독이 방공협정의 의의', '방공협정의 공(共)이란 무엇을 의미하는가?', '일본·독일·이탈리아 친선의 역사', '독일과 이탈리아의 근대적 제(諸) 시설', '나치와 파시즘의 조직', '히틀러 총통의 반생기', '무솔리니 수상의 반생기', '독일·이탈리아 양국의 예술 풍속' 등의 주제를 지도·디오라마·풍속 인형·사진, 히틀러와 무솔리니의 친필 서류 등을 적극적으로 이용해 전시했다. 즉 최근의 군사·외교적 사건을 시각 자료를 동원하여 관객들이 일종의 구경거리로 소비할 수 있도록 제시한 행사였다.

일본의 백화점들이 포목점에서 백화점으로 변신하는 중에 일어난 가장 큰 변화 중 하나는 다양한 구경거리를 제공하게 되었다는 점이다. 진열장·쇼윈도·포스터 등의 시각적 자극을 통해 점포를 홍보하고 구매 욕구를 유발했다. 에도 시대 거리의 구경거리 미세모노가 백화점의 쇼윈도와 진열장 안으로 들어왔다. 또한 다양한 주제의 박람회와 전람회가 열렸다. 백화점이 채택한 다양한 구경거리는 보는 이의 감수성을 자극해서 그 기분이 구매로 이어지도록 하는 장치이다. 따라서 손님의 호기심을 자극해서 점내로 들어오게 할 수 있는 주제라면 그것이 상품과 직접 관련이 없는 주제라 하더라도 무엇이든 구경거리의 소재로 적극적으로 채택했다. 끊임없이 새로운 유행을 창출하는 것이 그 사업을 성공적으로 유지하는 데 필수적인 백화점은 그것이 기쁜 일이든 슬픈 일이든 대중적 관심을 끌 수 있는 주제를 찾아 발굴하는 데 노력을 아끼지 않았다. 백화점은 국가적인 이벤트가 필요했고 여기에는 국장(国葬)이

6. 1912년 7월 메이지 천황의 죽음에 대한 조의를 표하기 위해 미쓰코시는 3일간 휴업하고 재개점 후에도 매장의 모든 장식을 제거하고 쇼윈도에는 상품 대신 흰 국화와 백합을 장식했다. 그러나 동시에 미쓰코시는 천황의 장례에 입을 대례복과 기모노, 상장(喪章), 검은 리본 머리 장식 등을 적극적으로 홍보, 판매했다.

7. 고노에의 당대 패션 아이콘으로서의 이미지에 대해서는 Benjamin Uchiyama, "Carnival War: A Cultural History of Wartime Japan, 1937-1945," Ph.D. diss., University of Southern California, 2013, pp. 87-89 참조.

8. 할리우드 영화와 영화배우에 대한 소식을 전하는 잡지 «스타»는 남성 독자들이 패션과 헤어스타일 정보를 얻는 중요한 매체이기도 했다. 위의 논문에서 우치야마는 «스타»에 실린 긴자의 이발소 유타카(ユタカ)의 광고를 분석했는데, 로버트 테일러(Robert Taylor), 클라크 게이블(Clark Gable) 등의 영화배우의 헤어스타일과 더불어 '고노에 형'이 1938년 12월 광고부터 등장하기 시작했음을 지적했다.

9. 矢部貞治, 『近衛文麿』, 読売新聞社, 1976, pp. 263~264; Uchiyama 앞의 논문 p. 89에서 재인용.

나 전쟁도 예외가 아니었다.[6] 전쟁은 국화 인형에서 파노라마에 이르기까지 미세노모의 중요한 주제 중 하나였고 또한 모든 백화점이 예외 없이 집중한 주제이다. 성별·나이·직업 등을 불문하고 국운이 달린 전쟁에 무관심한 사람은 없었다. 전쟁은 국가적 이벤트 중에서도 가장 많은 국민의 가장 강력한 관심이 집중되는 사건이었다. 더불어 전쟁을 정당화하고 신성화하고 홍보하기 위해서 국가적 차원의 노력이 기울여지고 있는 바, 백화점은 보다 쉽게 전쟁에 대한 긍정적이고 낙관적 분위기를 전용하는 것이 가능했다.

다카시마야의 '일독이 방공협정 성립' 쇼윈도로 돌아가보면, 군국주의·전체주의 국가 삼국 간의 협정이지만 어디서도 지금 우리가 생각하는 파시즘의 분위기는 감지되지 않는다. 꽃으로 수놓은 하켄크로이츠는 현재의 우리에게는 위화감을 일으키지만, 당시 다카시마야 쇼윈도 장식에서는 어떤 폭력성도 전달되지 않는다. 천황을 대신해 일본의 대표로 히틀러, 무솔리니와 나란히 등장하는 고노에 후미마로는 후지와라 가문 출신으로 1937년 6월부터 1939년 1월까지, 그리고 1940년 7월부터 1941년 10월까지 수상을 지낸 인물이다. 대부분의 나이 든 이전 수상들과 달리 40대의 젊은 수상 고노에는 대중적으로 큰 인기를 누렸으며 그가 이끄는 내각은 '청년내각' 혹은 '명랑내각'이라 불렸다. 특히 180cm에 달하는 큰 키에 잘 생긴 외모의 고노에는 1930년대 남성들 사이에서 닮고 싶은 모델로 꼽혔다.[7] 긴자의 이발소에서 고객들을 위해 준비한 헤어스타일 샘플 중에 첫 번째로 '고노에 형'이 있을 정도였다.[8] 한편 고노에의 다소 여성스러운 부드러운 목소리가 방송에 나오면 정치에 무관심한 여성과 아이들까지 라디오 앞으로 몰려와 "고노에 씨가 연설을 한다"고 외쳤다 한다.[9] 패션을 선도하는 것이 사업의 성

공 여부를 좌우하는 백화점에서 대중적으로 인기 있는 당대의 패션 아이콘 고노에의 사진을 전면에 진열할 수 있다는 점에서도 '일독이 방공협정'은 매력적인 쇼윈도 장식 소재였다. '일독이 방공협정'은 정치적·외교적 중요성의 측면에서 대중의 관심을 끌었을 뿐 아니라 삼국의 지도자 무솔리니, 히틀러, 그리고 '멋진 외모'의 고노에의 사진으로 표상되어 시각적으로 매력적인 볼거리로 대중의 시선을 끄는 데 성공했다. 1930년대 말은 전쟁과 패션에 대한 대중의 관심이 모순 없이 공존했으며, 고노에의 사진이 '일독이 방공협정 성립' 쇼윈도에서는 무솔리니, 히틀러의 사진과, 긴자의 이발소에서는 로버트 테일러, 클라크 게이블의 사진과 나란히 진열되는 것이 모두 가능한 시대였다.

　　백화점 쇼윈도의 축제 분위기는 상품 개발로도 연장되었다. '일독이 방공협정 성립' 쇼윈도 오른쪽 구석의 꼬마 병사 마네킹이 입은 어린이 군복은 백화점의 인기 상품으로 개발되었다. 1937년 시치고산(七五三)을 앞두고 어린이용 군복 광고가 각 일간지에 자주 등장했다.[10] 백화점이 남자 어린이에게 군복을 입히는 유행을 만들어내는 데 앞장섰다. 도판5 시치고산은 남자아이가 3살, 5살, 여자아이가 3살, 7살이 되는 해의 11월 15일에 아이의 무사한 성장을 축하·감사하고 앞으로의 행복을 빌기 위해 신사를 참배하는 풍습이다. 부부와 자녀 중심의 핵가족 생활을 지향하는 신흥 중산층 가정을 주 고객으로 하는 백화점이 가장 주의를 기울이는 품목 중 하나가 어린이 용품이었다. 백화점은 아동박람회를 열고 아동연구회를 조직해 완구와 학용품 등을 개발하는 것과 더불어 어린이 관련 기념일을 발굴했다. 히나마쓰리(雛祭り)와 더불어 시치고산은 백화점의 홍보로 근대에 활성화된 일종의 '만들어진 전통'의 하나다.[11]

10. 중일전쟁의 시작과 함께 시치고산에 어린이 군복이 유행하는 현상에 대해서는 早川タダノリ, 「国民精神総動員の時代-昭和の愛国ビジネス2 商売繁盛七五三の軍装コスプレ」, «週刊金曜日», 2014년 11월 14일자, p. 49; Jacqueline M. Atkins, ""Extravagance is the Enemy": Fashion and Textile in Wartime Japan," Wearing Propaganda: Textile on the Home Front in Japan, Britain, and the United States, 1931-1945, Yale University Press, 2005, p. 161 참조.

11. 여자아이의 성장을 축하하는 명절 히나마쓰리가 치러지는 매년 3월 3일에 앞서 백화점은 히나 인형(雛人形) 특설 매장을 설치하고 대대적으로 판촉했다. 백화점의 시치고산과 히나마쓰리 관련 상품 판촉에 대해서는 神野由紀, 「消費社会黎明期における百貨店の役割-三越の商品開発と流行の近代化」, 岩淵令治 編, 『「江戸」の発見と商品化-大正期における三越の流行創出と消費文化』, 岩田書院, 2014, pp. 22~25 참조.

에도 시대 간토 지방에서 주로 행해지던 지방 명절 중 하나인 시치고산을 전국적인 연례행사로 확대하는 데 백화점이 중심적 역할을 했다. 시치고산에 부모들은 아이들에게 좋은 새 옷을 입혀 신사에 데려가는데, 백화점으로서는 매년 시치고산을 앞둔 이 시기가 아동복 판매가 급증하는 대목이었다.

1937년 11월 16일, 도쿄 «아사히신문»에는 "예년 눈에 띄던 기모노나 모닝 코트는 거의 없고 해군 장교복이 뭐니 뭐니 해도 다수를 차지한다. 다음은 육군·공군 장교다. '황군 만세'의 아카타스키(赤襷)와 '히노마루'를 열십자로 교차해 양어깨에서 늘어뜨린 육군 출정 병사, 무장도 늠름한 꼬마 부대장, 청색 일색으로 몸을 싼 아라와시(荒鷲) 대장이 참배로 일대에 범람한다"라고 당해 시치고산 풍경을 전하는 기사가 실렸다.[12] 같은 해 미쓰코시 양복부는 자체 조사팀을 시치고산 당일 메이지진구(明治神宮), 간다묘진(神田明神) 등 각각의 인기 신사 앞으로 파견해 어린이들의 패션 동향을 조사했는데, 그 결과에 따르면 전년보다 1937년 군복의 비율이 3배 증가했다.[13] 1938년에는 급기야 '출정군인 00'라고 아이의 이름을 직접 적어 넣는 아카타스키마저 등장했다.[14] 여자아이의 경우 전쟁 발발 후에도 여전히 시치고산에 입히는 예복으로 기모노가 주를 이뤘으나 간혹 흰색 유니폼에 캡을 쓰고 종군 간호사로 분장해 신사를 찾는 여아의 모습도 눈에 띄었다. 시치고산이 아이의 무사한 성장을 비는 명절이라는 점을 고려하면 아이에게 전장으로 나가는 출정 병사의 코스프레를 시키는 상황은 아이러니하다. 자식의 안위를 염려하지 않는 부모는 없다는 것을 고려하면 당시의 사회 분위기에서 전쟁과 군인이 일본 대중에게 어떠한 이미지로 인식되었는지 가늠케 한다.[15] 전쟁에 대한 믿음과 기대 없이는 어떠한 부모도 자식에게 군복을 입히려 하지 않았을

12. 「豆将星づくり 軍装一色七五三」, «朝日新聞», 1937년 11월 16일자 석간 2면.

13. 「七五三祝の統計 さすが軍服は昨年の3倍」, «朝日新聞», 1937년 11월 19일자 조간 6면.

14. 「ふだん着が幅が利く 七五三」, «朝日新聞», 1938년 11월 16 석간 2면.

15. 와카쿠와 미도리는 청일전쟁·러일전쟁 시대부터 등장한 전쟁·군사 관련 문양(갑옷·투구·군함·비행기·대포·병사)이 남아용 기모노의 기본 문양으로 정착하게 된 것이 부국강병·군사국가를 지향하는 국가에서의 남자아이의 '입신출세'에 대한 사회적 의식과 관련이 있다고 주장했다. 若桑みどり, 「戦時下の衣服―戦争を描いたキモノ」, 安田浩·趙景達 編, 『戦争の時代と社会』, 青木書店, 2005, p. 246. 중일전쟁 발발 후 시치고산에 부모들이 남자아이들에게 군복을 입힌 것 역시 마찬가지로 전쟁에서의 승리와 공훈을 출세의 길로 인식한 결과라 할 수 있다.

것이다. 백화점은 대중의 전쟁에 대한 낙관적 기대를 상품화하는 데 성공했을 뿐 아니라 백화점의 어린이 군복은 다시 군인의 이미지를 영웅화하는 데 기여했다. 육·해군 측도 "군사사상의 함양에 이바지한다"는 명분으로 어린이들의 대장복·장교복의 착용을 허가했다.[16]

16. 早川タダノリ, 앞의 글, p. 49.

애국용 상품

중일전쟁의 발발 이후에도 매출이 늘고 있는 것은 백화점만이 아니었다. 레스토랑·유흥가·경마장·영화관·전국 관광지를 찾는 이들의 수가 1940년까지 증가, 전쟁 발발 이전의 최고치를 모두 넘겼다.[17] 1940년 10월 31일자로 도쿄의 댄스홀이 폐쇄된다는 소식을 듣고 몰려든 사람들로 발 디딜 틈이 없는 댄스홀 사진이 증명하듯 여전히 후방에서는 전전과 크게 다르지 않은 근대적 소비와 여가생활을 즐기고 있었다. 전쟁 시작과 함께 군수산업의 확장으로 전쟁 특수가 나타났고 인플레이션에도 불구하고 실질임금 상승으로 대중들의 구매력은 향상되었다.[18] 군수산업에 종사하는 노동자들의 수입 증가로 보다 많은 인구가 소비재를 살 수 있는 재력을 획득하게 되었다. 지출할 수 있는 여윳돈이 생긴 때에 소비를 억제하라는 주문은 쉽게 실천될 수 없었다. 따라서 향락과 소비에 대한 통제는 '7·7 금령'과 같은 외부적 강제와 압력에 의한 방법뿐 아니라 개인 스스로가 윤리적으로 죄의식을 느껴 소비 욕망을 억제하게 하는 방향으로 진행되었다. 도쿄시 당국은 1940년 8월, 수도 중심지 곳곳에 "사치는 적이다(奢侈は敵だ)"라는 입간판 1,500개를 설치했다. 비록 고객들의 구매력이 감소하지는 않았지만, 오히려 구매력을 갖춘 고객층이 중산층 이하로까지 확대되었음에도 불구

17. 高岡裕之, 「総力戦下の都市「大衆」社会-「健全娯楽」を中心として」, 安田浩·趙景達 編, 『戦争の時代と社会』, 青木書店, 2005, p. 224.

18. 1937년에서 1940년에 이르기까지 군사비뿐 아니라 일인당 총지출 역시 증가했다. 전쟁이 가져온 호경기에 대해서는 井上寿一, 『日中戦争下の日本』, 講談社, 2007, pp. 22~27 참조.

하고, 백화점은 소비가 반동적 행위로 비판받고 "사치는 적이다"
와 같은 슬로건들이 쏟아져 나오는 중에 고객들이 심리적으로
위축되지 않고 소비할 수 있는 마케팅 전략을 마련해야 했다.

　그 첫 번째는 백화점 내 대용품 판매장의 설치다. 정부가
자본과 원자재를 군수품 생산에 집중함에 따라 후방에서는 금
속·가죽·면 등의 재료들을 도자기·대나무·합성섬유 등으로 대
체한 대용품 사용이 적극적으로 권장되었다. 본래 사람들이 백
화점을 찾는 이유란 실용품 구매보다는 사치품 구매를 통해 과
시적 소비 욕망을 해소하기 위함이라는 점을 고려하면 대용품
이 과연 사치품의 자리를 대신할 수 있을까 하는 의구심이 든
다. 그러나 백화점은 상품의 실용적 쓰임보다는 상품에 상징적
가치를 부여해 소비를 유도하는 공간으로서, 대용품은 '애국'이
라는 전쟁기의 절대적 가치를 부과하기에 가장 적합한 아이템
중 하나였다. 백화점이 다른 소매상점과 차별화되는 점은 자신
들이 판매하는 상품의 문화적 의미와 가치를 창출하려는 노력
과 능력에 있다고 할 수 있다. 백화점은 카탈로그·팸플릿·기관
지·포스터·관련 전람회·진열 등을 통해서 새로운 상품에 대한
담론과 유행을 만들어냈다. 이미 개점 초기부터 백화점은 상품
에 대한 교육을 통해 소비 욕구를 유발하고 궁극적으로 판매
를 늘리는 전략을 서양 박래품 판매와 홍보를 통해 발전시킨
경험이 있었기 때문에 대용품 판매에도 이것을 적용했다.

　1941년 10월 도쿄, 11월 오사카 다카시마야에서 《국민생활
용품전》이 개최되었다. 상공성이 주최한 이 전시에서는 가구·
식기 등을 시작으로 전시 경제에 상응하는 다양한 일용 생활
품이 소개되었다. 참고품으로 출품된 물건들의 디자인을 담당
한 공예지도소(工藝指導所)는 1928년 상공성이 세계 공황으로
악화된 경제에 대응하여 각지의 산업을 디자인을 통해 활성

19. 가시와기 히로시, 「양차 대전 기간의 디자인—合理化와 國民生活樣式」, 한국근현대미술기록연구회 편, 『제국미술학교와 조선인 유학생들 1929-1945』, 눈빛, 2004, pp. 323~325.

20. 『工芸ニュース』, 1944. 11; 위의 논문에서 재인용.

화할 것을 목적으로 개설한 기관이다. 공예지도소 디자이너들이 제안한 사물의 규격화와 디자인의 합리화는 전쟁이 시작되고 총후 국민생활을 표준화하기 위한 방안으로 응용·재편되었다.[19] 상공성은 "고도 국방국가는 국민의 의식주 전반에 걸쳐 국책에 상응하는 표준화, 합리화를 요망한다. (…) 지금의 시국은 한층 광범위한 생활 규정을 요구하고, 생활용품의 국민적 표준을 요구한다"고 전람회를 개최하는 요지를 밝혔다.[20] 상공성은 이 전시를 통해 전시 생활의 모범적 예를 구체적으로 제시함으로써 국책 홍보에 힘썼고, 백화점은 전시에서 소개된 가구, 생활용품과 유사한 상품들을 매장에서 직접 판매함으로써 매출을 올렸다. 《제2회 국민생활용품전》은 1943년 3월 미쓰코시에서 열렸다. 미쓰코시는 이 전시를 위해서 주택영단(住宅營團) 설계의 건평 7평 반짜리 주택의 모델을 실제 크기로 점내에 설치했다. 그리고 모델 내부에 상공성 공예지도소가 제작한 가구와 생활용품들을 진열했다. 모델 룸은 백화점이 즐겨 사용한 상품 진열 방식 중 하나로, 개별 상품에 집중하는 대신 하나의 주제로 어우러진 일련의 상품들을 종합적으로 소유하고 사용하는 라이프스타일을 연출해 시각적으로 구체적인 환경을 제시함으로써 고객들이 자신을 재현된 라이프스타일의 주인공으로 상상해볼 수 있도록 했다. 고객들이 백화점 쇼핑에 매료되는 지점이 바로 이 같은 상상의 즐거움에 있었고 이는 곧 소비의 동기가 되었다. 《국민생활용품전》에 설치된 모델 룸 역시 고객들이 그 안에 진열된 각각의 생활용품을 실용적 필요 때문에 욕망하기보다는 자신을 전시체제에 적합한 합리적 생활을 실천하는 국민으로 만들어줄 것이라는 상상에서 욕망하도록 만들었다. "자재와 노동력을 가능한 한 절약한 전시 표준 규격형" 생활용품을 홍보하기 위한 전시였으나 '검약을 위한 소비'

라는 역설을 통해 백화점은 어김없이 매출을 올렸다.

대용품 중에서도 특히 백화점에 의미 있는 품목은 국민복과 몸뻬였다. 기모노에서 양복에 이르기까지 의류는 포목점으로 시작한 백화점의 핵심 사업이었다. 더 이상 익명의 개인이 출신 가문의 배경에 의해서가 아니라 본인의 직업·학력·취향 등에 의해 판단되는 근대 도시생활에서 의복은 한 개인의 정체성을 드러내는 가장 뚜렷한 표식 중 하나였다. 앞서 언급한 것처럼 백화점의 주 고객은 신흥 중산층으로, 그들은 특히 의복을 통해 드러나는 취향이 자신의 사회적 위치를 결정짓는 주요한 요소로 기능하고 있음을 의식하고 의복 소비에 상당한 시간과 돈을 투자했다. 그러나 총력전 체제는 모든 개인을 국민공동체로 일체화하기 위해 의복의 '강제적 균질화'를 꾀했다.[21] 1940년 '대일본제국국민복령(大日本帝國国民服令)' 공포로 남성복은 인조섬유 스프(スフ, staple fiber) 혼방의 카키색 국민복, 후에 여성복은 몸뻬가 표준 스타일로 장려되면서 의복은 개인의 개성을 드러내는 매체보다는 전쟁 협력에의 공통 의지를 보여주는 매체로 기능하게 되었다.[22] 국민복은 국민 일체화뿐 아니라 물자와 경비의 절약을 위해 제정된 만큼 가정에서 주부들이 직접 제작하는 것이 권장되었고 여성잡지들은 국민복 제작 방법을 소개하는 기사를 적극적으로 게재했다. 그러나 고급 의류 생산과 소비에 대한 압박이 가해지는 상황에서 백화점 역시 국민복과 몸뻬를 외면할 수 없었다. 국민복과 몸뻬는 백화점에서 판매하던 고급 기모노나 양복에 비하자면 그 디자인은 대단히 단순하고 소재는 소박해서 그 자체로 고객에게 구경하고 상상하고 선택하는 소비의 즐거움을 선사하기 어려웠다. 따라서 백화점은 어려움에 처한 조국을 돕기 위한 길이라는 대의를 강조하여 국민복과 몸뻬에 고급 의복 이

21. 若桑みどり, 앞의 논문, p. 249.

22. 남성 국민복이 제정된 후 여성 국민복 제정에 대한 논의가 있었지만 실행되지 않았고 1942년 '부인 표준복'이 제정되었다. 하지만 여성 표준복은 남성 국민복에 비하여 적극적으로 권장되지도 않았고, 호응을 얻지도 못했다. 대신 몸뻬가 여성들의 '국민복' 역할을 했다. 井上雅人, 『洋服と日本人: 国民服というモード』, 廣済堂出版, 2001.

상의 상징가치를 부여했다. 고객들이 국민복과 몸뻬 구매 시 세련된 양복과 화려한 기모노를 소비할 때 얻는 즐거움에 상응하는 만족을 의도적 검소와 촌스러움이 갖는 윤리적 우월감 통해 만회할 수 있도록 했다. "사치는 적이다"라는 입간판과 같은 크기, 같은 형태로 만들어 도쿄 곳곳에 설치한 마쓰자카야(松坂屋) 백화점의 "간소한 중의 아름다움(簡素の中の美しさ)"이라는 입간판은 정부의 규제가 고급 사치품 소비에 가해진 상황에서 백화점이 어떻게 대중의 소비 욕망이 저하되지 않도록 자신들이 판매하는 상품에 새로운 가치와 의미를 부여했는지 보여주는 좋은 예이다.^{도판6}

위문품 역시 전쟁기 백화점이 주목한 대안적 품목 중 하나였다. 각종 위문품을 넣은 주머니(慰問袋)를 전선의 병사들에게 보내는 행위는 만주사변 때 처음 시작되었다. 1931년 10월에서 12월에 걸쳐 «아사히신문»과 «마이니치신문»이 위문품을 마련하기 위한 35만 엔 모금에 성공한 후, 지역 신문과 지방 단체들 역시 위문품 보내기 운동을 시작해 큰 붐을 이뤘다. 중일전쟁이 발발하고 백화점들이 미디어가 앞서 주도했던 위문품 사업에 합류했다. 위문품은 후방에서 대중이 느끼는 전쟁에 대한 흥분을 해소하는 방법의 하나였다. 국가를 위해 희생을 결심한 군인들에게 보내는 물질적·정서적 지지의 증거인 위문품을 통해 국민의 일원으로서 어떻게든 이 총력전에 기여하고 있다는 기분을 갖게 했다. 위문품이 실제로 군인을 위로하기 위한 물건이기보다는 보내는 사람의 자기만족을 위한 상품이었다는 것은 위문품을 받은 군인들의 낙담과 불만의 소리를 통해 증명된다. 누가 보내도 똑같은 기성 위문주머니에 대한 실망과 받는 사람이 고려되지 않은 위문품에 대한 짜증이 보내는 이의 진정한 마음이 전해지는 편지와 물건들을 기다리

고 있던 병사들의 인터뷰 곳곳에서 등장했다.[23] 전선의 병사들에게 위로가 되지 못하고 있음에도 불구하고 후방의 위문품 사업은 호황을 누렸다. 백화점들은 적극적으로 위문품 시장에 뛰어들어 전용 매장을 점내에 설치하고 고가의 위문품 세트를 출시했다.**도판7** 위문주머니의 구성을 1엔 전후로 하라는 군 당국의 권고가 있었지만 백화점들은 1엔을 크게 웃도는, 비싸게는 6엔짜리 위문품 세트를 만들었다.[24] 미쓰코시는 1938년 5월 '황군 위문품 매장'을 설치하고 통신 판매로도 위문품을 취급했다. 제충(除蟲) 훈도시, 양말, 귀마개, 타월, 코 푸는 휴지, 편지지, 편지봉투, 우메보시, 사탕, 술, 엽서, 군담 책, 선무용 그림책, 면도칼, 주머니 등이 선택적으로 포함된 2엔~5엔까지 4종 세트가 준비되었다.[25] 각 백화점의 로고가 크게 찍힌 위문품 세트들이 전쟁기 과시적 소비의 중요 아이템이 되었다. 후방에서 어느 상표 위문품을 보내느냐가 사람들 사이에 화두가 되면서 '위문품 사치'라고 하는 현상이 일어날 지경이었다. 위문품 소비 과열에 군 당국은 오히려 새로운 물건을 사는 대신 손으로 직접 만든 물건을 보낼 것을 권하는 위문품에 대한 지침을 발표하기도 했다.[26]

　　사치가 죄악시되는 총력전 체제 하에서 백화점은 '애국'이라는 상징가치를 상품에 부여하는 작업을 통해 대중에게 윤리적 부채감 없이 소비 욕망을 해소할 수 있는 기회를 제공했다. 대중들이 소비를 통해 사적인 욕망을 충족하는 것이 아니라 전쟁 중의 조국에 협력하고 있다고 상상하게 했다. 한편 백화점은 대용품과 위문품 판매를 통해 매출을 높일 뿐 아니라 후방의 전쟁 지지 열기를 높이고 전쟁을 정당화하는 데 기여했다.

23. 전선에서 병사들이 이상적으로 원하는 위문품과 실제로 보내지는 위문품 간의 편차와 거기서 오는 병사들의 실망에 대해서는 井上寿一, 앞의 책, pp.33~36에 재인용된 아사히신문 기사 참조.

24. 「慰問袋は一圓程度 贅澤品はやめませう」, «朝日新聞», 1939년 10월 3일자 석간 2면.

25. 「株式会社三越100年の記録」, p. 144.

26. 「銃後の赤誠にかけて減らすな慰問袋 真夏の今はどんな物がよいか 陸·海軍恤兵部調」, «朝日新聞», 1938년 8월 3일자 조간 6면.

도판6. 마쓰자카야 백화점 입간판, 1940년 11월
도판7. 마쓰자카야 백화점 위문품 세트, 『마쓰자카야뉴스』 1939년 8월

전쟁이라는 구경거리

중일전쟁 발발 후 신문 지면상에 연일 전황을 보도하는 기사가 실리면서 자연히 먼 중국에서 진행되는 전쟁에 대한 대중의 궁금증도 높아져갔다. 백화점은 전쟁에 대한 대중의 흥미와 관심을 놓치지 않고 신문사와 공동 주최하고 육군성·해군성 등이 후원하는 전쟁 관련 전람회를 개최하여 대중을 점내로 끌어들였다. 전쟁 발발 초기에 열린 니혼바시 시로키야(白木屋) 백화점의 «북지사변 뉴스 영화회»(1937년 8월 3일), 니혼바시 다카시마야의 «북지사변 뉴스 사진 전람회»(1937년 8월 8일), 우에노 마쓰자카야의 «북지 제일선 사진전»(1937년 8월 10일)과 같은 전람회들은 당시 후방에서 궁금해 하고 있는 전장의 광경을 전하는 내용이 주를 이뤘다.

1937년 10월부터는 제일선에서 싸우고 돌아온 장병들의 강연회와 함께 전리품 전시들이 열리기 시작했다. 요미우리신문사(読売新聞社) 주최로 니혼바시 다카시마야에서 열린 «지나사변육군해군전리품전»에는 국민당군의 기관총·권총 등의 화기류와 철투구·군장품·나팔, 일본군이 폭파한 철로의 파편, 중국 측의 배일 포스터 등이 진열되었다. 8월 상하이 공격전에서 사용한 영국제 전차는 전시장인 8층까지 올라가지 못하고 매장 1층에 전시되었지만 그 스펙터클한 모습으로 사람들의 눈길을 끌며 전시의 하이라이트가 되었다.**도판8** 같은 달 열린 우에노 마쓰자카야의 «지나사변전람회»에서는 일본군이 격추한 국민당의 P36 전투기를 해군성에서 빌려 백화점 옥상에 전시했다.[27] 전쟁에 대한 정보와 지식을 전하는 교육적 목적의 전시임을 강조하지만, 백화점들은 결국 이 전시들을 보다 흥미로운 구경거리로 만들기 위해 서로 경쟁했다. 전장이 아닌 백화점 내 전시장에서 탱크와 전투기 등 살육하는 무기의 폭력성

27. 早川タダノリ,「国民精神総動員の時代-昭和の愛国ビジネス 4 百貨店の戦争便乗展覧会」, «週刊金曜日», 2015년 1월 16일, p. 41.

은 제거되고 근대적 기계미를 보여주는 대상으로 추상화되어 소비되었다. 다른 오락이 사치와 낭비로 금지되고 있는 시기에 여전히 평화 상태인 후방에서 비극과 희생이 눈앞에 보이지 않는 전쟁은 구경거리로 소비되었다.

한편 전쟁화 전람회 역시 백화점에서 활발하게 개최된 전쟁 관련 행사 중 하나이다. 백화점은 그 개점 초기부터 미술가들에게는 작품 발표의 장을, 일반 대중에게는 미술품 감상의 장을 제공해왔다. 1907년 미쓰코시를 시작으로 백화점은 점내에 미술부를 설치하고 당대 미술가들의 작품을 전시·판매했고, 1910년대 중반부터는 미술단체들의 정기전을 개최했다.[28] 도쿄에조차 당대 미술품을 전시하는 상설 미술관이 없던 시절 백화점은 일본 대중이 미술을 일 년 내내 어느 때든 감상할 수 있는 가장 중요한 공간이었고 백화점의 이러한 역할은 1926년 도쿄부미술관이 개관한 후에도 크게 달라지지 않았다. 군수 경기가 불러온 경제 호황은 미술계에도 영향을 끼쳐 1940년까지 서화·골동 가격이 상승하고, 전람회 개최 수와 관람객 수 역시 증가했다. 전쟁 발발 후에도 미술가들의 신작 제작과 작품 판매가 위축되지 않고 지속되는 중에 전쟁을 주제로 한 작품들이 인기를 끌기 시작했다. 1939년 7월 육국미술협회와 아사히신문사 공동 주최로 "국민의 전의앙양"을 도모하기 위해 열린 «제1회 성전미술전» 등 전쟁미술전람회에 출품한 전쟁화 가격이 상승하면서 미술시장 전반이 활기를 띠었다.[29] 백화점 미술부도 세간의 전쟁 열기로 관객 동원에 유리하고, 판매 가격도 높은 전쟁화 전시의 비중을 차차 높이고, 종군화가들의 작품을 전시하는 전람회 역시 활발히 개최했다. 종군화가들의 작품에서 다루는 소재는 비참한 전장의 광경이 아니라 행군하는 병사 혹은 중국의 풍경과 현지인의 생활풍속들이 주를 이뤘다.[30]

28. 백화점 미술부의 활동에 대해서는 졸고 「근대 일본의 백화점 미술부와 신중산층의 미술소비」, «한국근현대미술사학» 23(2012), pp. 119~145 참조.

29. 육군미술협회는 1937년 4월 창립한 대일본육군종군화가협회가 1939년 '발전적 해체'를 하고 육군의 외곽 단체로 새로 조직되면서 탄생한 미술가 그룹이다. 육군미술협회의 회장은 육군대장 마쓰이 이와네(松井石根)가, 부회장은 서양화가 후지시마 다케지(藤島武二)가 맡았다. 후지시마 사후에는 서양화가 후지타 쓰구하루(藤田嗣治)가 부회장직을 맡았다.

30. 迫内祐司, 「造形」, 『美術の日本近現代史 — 制度·言説·造形』, 株式東京美術, 2014, p. 475.

도판8. 다카시마야 백화점의 ‹지나사변육군해군전리품전› 광고, 『도쿄아사히신문』 1937년 10월 17일

종군화가들 중에는 군에서 동원한 화가뿐 아니라 전쟁화가 인기를 끌면서 작품 소재를 찾아 스스로 지원하여 종군한 이들도 상당수 있었다.

백화점에서는 전쟁을 직접 묘사한 작품은 아니지만 미술전람회를 연 후 그 작품 판매금을 군에 헌납하는 헌납 전시회도 종종 개최되었다. 1937년 8월 마쓰자카야에서 열린 «국방헌금 양화 대전람회», 1940년 4월 미쓰코시와 다카시마야에서 동시 주최된 «요코야마 다이칸 선생 기원 이천육백 년 기념 작품전», 1942년 3월 도쿄니치니치신문사(東京日日新聞社) 주최로 미쓰코시에서 열린 «대동아전쟁 헌납 대벽화전관» 등이 그 예다. 요코야마 다이칸(橫山大観, 1868~1958)은 직접적으로 전쟁 장면을 그리지 않았지만 천황과 일본의 국체를 상징하는 후지산·해 등을 그린 작품들로 전쟁에 협력한 대표적 니혼가(日本画) 화가다. 1940년 요코야마 다이칸은 황기 2600년과 본인의 화업 50년을 기념하여 해를 그린 작품 10점, 후지산을 그린 작품 10점을 각각 미쓰코시와 다카시마야에서 전시 및 판매하고 거기서 얻은 50만 엔의 수익금을 육·해군에 헌납했다. 일본화가보국회(日本画家報国会) 주최로 1942년 3월 도쿄, 4월 오사카 미쓰코시에서 열린 «군용기헌납작품전람회»에는 니혼가 화단의 중견 화가 184명이 출품했다.[31] 미쓰코시는 전 작품을 20만 엔에 구매해 그 금액을 일본화가보국회를 통해 육·해군에 각각 10만 엔씩 헌납하고 전람회 종료 후 작품은 전부 도쿄제실박물관에 기증했다. 이 같은 미술가들의 직간접적 전쟁 협력이 1940년 '7·7 금령' 공포 시에도 미술품은 사치품이 아닌 전쟁 수행에 도움이 되는 실용품으로 구분됨으로써 금령 적용 대상에서 제외될 수 있었던 이유 중 하나라 할 수 있다.[32] 그리고 덕분에 백화점은 전쟁 발발 후에도 대중을 점내로 불러들

31. 일본화가보국회는 니혼가 화가들이 그림 재료 및 작품 발표 기회를 확보하기 위해 1942년 조직한 단체이다.

32. 河田明久,「概説 政治と美術ーその関わりの諸相」,『美術の日本近現代史ー制度·言説·造形』, 株式東京美術, 2014, p. 448.

이는 중요한 장치이자 수익을 내는 사업으로 미술전람회를 꾸준히 개최할 수 있었다.

　마지막으로 백화점의 전쟁 관련 행사 중에 국민정신동원의 측면에서 전시 체제를 강화하기 위해 열린 국책 전람회들이 있다. «기원 이천육백 년 기념 봉찬 전람회»가 1939년 3월 도쿄를 시작으로 1940년 5월까지 내지와 식민지 각지를 순회하며 열렸다. 이 전시는 도쿄, 오사카, 교토 다카시마야, 후쿠오카 다마야(玉屋), 가고시마 야마가타야(山形屋), 나고야 마쓰자카야, 삿포로 이마이야(今井屋), 히로시마 후쿠야(福屋), 경성 조지야(丁子屋), 신경 호산(宝山)백화점, 봉천 시공회당, 대련 미쓰코시를 돌며 총 440만 이상의 관람객을 모았다. '건국 정신'을 국민에게 인식시키기 위해 2600년에 이르는 일본의 역사를 디오라마, 명보(明宝), 유명 니혼가 화가에게 의뢰한 역사화를 이용해 전시했다. 요코야마 다이칸을 비롯한 아홉 명의 화가가 그린 진무천황의 즉위 장면을 포함한 11장의 역사화를 ‹조국창업회권›(肇国創業絵巻)으로 묶어 전시하고 복제품을 제작해 200엔에 판매했다. 1940년 1월에는 황기 2600년에 대한 “국민적 자각과 감격을 심화하기 위해” «기원 이천육백 년 기념 봉축 전람회»가 열렸다. 여섯 개의 주제로 나누어 도쿄의 일곱 군데 백화점에서 동시에 개최한 대규모 기획 전시였다. 마쓰자카야 우에노점의 «우리들의 생활(역사부)», 마쓰자카야 긴자점의 «우리들의 생활(신생활부)», 마쓰야 긴자점의 «우리들의 정신», 시로키야 니혼바시점의 «우리들의 국토», 미쓰코시 니혼바시점의 «우리들의 선조», 다카시마야 니혼바시점의 «우리들의 황군», 이세탄(伊勢丹) 신주쿠점의 «우리들의 신천지»가 그 내용이다. 공칭 497만 3천 명의 관객이 관람했다. 전시가 열리는 일곱 백화점을 할인된 가격에 모두 들러볼 수 있는 전차 티켓

이 판매되기도 했다. 역시 디오라마, 파노라마, 기타 시각 자료를 동원한 전시 구성을 선보였다. 1941년 12월 진주만 공습으로 태평양전쟁이 시작되고 한 달 후인 1942년 1월에는 육군성·해군성·정보국의 지도하에 8대 신문사가 공동 주최하는 《대동아전쟁전》이 개최되었다. 이 전시는 일본이 전쟁을 벌이고 있는 아시아태평양 전 지역의 현지 모습을 도쿄의 일곱 군데 백화점에서 나누어 전시했다.[33]

국책 전람회의 디자인을 맡은 이들의 대다수는 기업 광고부 등에서 일하던 상업 미술가들이었다. 전쟁이 장기화되면서 소비재 생산이 감소하고 신문·잡지의 광고면이 줄어들어 일거리를 잃은 상업 미술가들이 국가 프로파간다 제작에 참여하게 되었다.[34] 즉 국책 사업으로 제작되는 선전물, 시각 자료들이 소비를 촉진하기 위한 상업 광고를 생산하던 인력에 의해 제작되었다. 사실상 상업 광고도 정치 프로파간다와 마찬가지로 시각 이미지를 통해 가치를 전파하고 사람들을 동기화시키고자 하는 목표를 갖고 있다. 상업 광고와 정치 프로파간다의 친연성은 많은 상업 미술가가 전쟁기 프로파간다 미술 제작에 참여하게 된 이유이기도 했다.

나가며

1940년 9월 21일 일본백화점조합은 '쇼윈도 헌납'을 발표했다.[35] 각 백화점이 국책 선전의 매체로 자신들의 쇼윈도를 국가에 헌납하겠다는 결정을 내린 것이다. 백화점이 다양한 방법으로 전쟁을 전용한 것은 국가총동원령이 공포된 전시 상황에서 사업을 유지하기 위한 방편이었으나 동시에 백화점의 다양한 시각 장치들을 통해 표상된 전쟁은 국가의 총력전 상황을

33. 시부야 도요코(東横) 백화점 《총론》, 신주쿠 이세탄 《타이·불령 인도》, 니혼바시 다카시마야 《보르네오·난령 인도·호주》, 긴자 마쓰야 《필리핀》, 우에노 마쓰자카야 《중국 대륙》, 니혼바시 미쓰코시 《하와이·괌·미국》, 니혼바시 시로키야 《말레이시아·버마》.

34. 아시아태평양전쟁기 상업 미술가들의 국책 프로파간다 제작 참여에 대해서는 難波功士, 『撃ちてし止まむ 太平洋戦争と広告技術者たち』, 講談社, 1998 참조.

35. 「"国策"謳ふ飾窓 百貨店が協力」, 《朝日新聞》, 1940년 9월 21일자 석간, 2면.

지탱하는 역할을 해내기도 했다. 소비와 오락을 충동하는 백화점은 총동원 체제에 반하는 움직임으로 읽힐 수 있지만, 궁극적으로 후방의 대중이 멀리서 일어난 전쟁을 구체적으로 체험할 수 있게 한 것이 백화점의 쇼윈도·대용품·위문품·전람회였다. 더불어 쇼윈도, 대용품, 위문품, 전람회로 상품화되고 구경거리화된 전쟁을 물리적·상징적으로 소비함으로써 후방의 대중들은 전쟁을 응원하고 지지할 수 있었다.

참고문헌

가시와기 히로시(2004), 「양차 대전 기간의 디자인-合理化와 國民生活樣式」, 한국근현대미술기록연구회 편, 『제국미술학교와 조선인 유학생들 1929-1945』, 눈빛.

오윤정(2012), 「근대 일본의 백화점 미술부와 신중산층의 미술소비」, 『한국근현대미술사학』 no. 23

『朝日新聞』

アンドルー·ゴードン(2006), 「消費、生活、娯楽の「貫戦史」」, 成田龍一 編, 『日常生活の中の総力戦』 岩波講座 アジア·太平洋戦争 6券, 岩波書店.

井上寿一(2007), 『日中戦争下の日本』, 講談社.

井上雅人(2001), 『洋服と日本人 : 国民服というモード』, 廣済堂出版.

株式会社三越(2005), 『株式会社三越100年の記録』, 株式会社三越.

株式会社三越(2008), 『三越美術部100史』, 株式会社三越.

北澤憲昭·佐藤道信·森仁史 編(2014), 『美術の日本近現代史ー制度·言説·造形』, 株式東京美術.

木下直之(2013), 『戦争という見世物ー日清戦争祝捷大会潜入記』, ミネルヴァ書房.

神野由紀(2014), 「消費社会黎明期における百貨店の役割ー三越の商品開発と流行の近代化」, 岩淵令治 編, 『「江戸」の発見と商品化ー大正期における三越の流行創出と消費文化』, 岩田書院.

高岡裕之(2005), 「総力戦下の都市「大衆」社会-「健全娯楽」を中心として」, 安田浩·趙景達 編, 『戦争の時代と社会』, 青木書店.

高島屋本社(1960), 『高島屋美術部50年史』, 高島屋本社.

津金澤聰廣·有山輝雄 編(1998), 『戦時期日本メディア·イベント』, 世界思想社.

難波功士(1998), 『撃ちてし止まむ 太平洋戦争と広告技術者たち』, 講談社.

難波功士(1998), 「百貨店の国策展覧会をめぐって」, 『関西学院大学社会学部紀要』 no.81.

橋爪紳也(1998), 『祝祭の「帝国」ー花電車·凱旋門·杉の葉アーチ』, 講談社.

早川タダノリ(2010), 『神国日本のトンデモ決戦生活』, 合同出版株式会社.

早川タダノリ(2014-5), 「国民精神総動員の時代-昭和の愛国ビジネス 1-7」, 『週刊金曜日』.

古川隆久(1998), 『皇紀·万博·オリンピック』, 中央公論社.

増子保志(2006), 「彩管報国と戦争美術展覧会」, 『日本大学大学院総合社会情報研究科紀要』 no.7.

森仁史(2007), 「戦時における機能主義デザイン-工芸指導所の戦時期の実践とその位置」, 長田謙一 編, 『戦争と表象/美術 20世紀以後』, 美術出版.

若桑みどり(2005), 「戦時下の衣服ー戦争を描いたキモノ」, 安田浩·趙景達 編, 『戦争の時代と社会』, 青木書店.

Atkins, M. Jacqueline ed.(2005), Wearing Propaganda: Textile on the Home Front in Japan, Britain, and the United States, 1931-1945, Yale University Press.

Gordon, Andrew(2007), "Consumption, Leisure and the Middle Class in Transwar Japan," Social Science Japan Journal Vol. 10, No. 1.

Ruoff, Kenneth J.(2010), Imperial Japan at Its Zenith: The Wartime Celebration of the Empire's 2,600 Anniversary, Cornell University Press.

Uchiyama, Benjamin(2013), 'Carnival War: A Cultural History of Wartime Japan, 1937-1945', Ph.D. diss., University of Southern California.

'국가' 개념의 시각화

일본 식민 시대
대만 전쟁화의
국민정신

바이 쉬밍

1937년 7월, 일본 정부는 중국을 침략하기 위해 노구교 사변을 일으켰다. 그로 인해 중일 간의 전쟁이 전면적으로 전개되면서, 대만총독부도 그 긴급사태에 대응하여 국민정신총동원의 본부를 설립했다. 국민정신총동원의 여러 사업 중에서 '황민화(皇民化)' 정책이 그 핵심인데, 예를 들면 '황민봉공회(皇民奉公会)' (1941)가 설치되었고, 지원병 제도(1942) 등이 도입되는 등, 황국정신을 철저히 실행시키려는 황민화 운동이 착착 진행되고 있었다.[1]

'황민화 운동'이란 문자 그대로 식민지 대만인을 대상으로 일본인 또는 황민으로서의 의식을 한층 드높이고, 일태일동(日台一同)과 국가의 개념을 고취하기 위한 동화(同化) 정책의 일환이라고 할 수 있다. 또 소위 전시 체제에 들어선 후, 전쟁의 승리를 제1목표로 삼는다고 해도, 국민에 대한 조직 동원과 함께, 민족 정체성의 양성, 국민의식의 향상이 그 핵심임에는 차이가 없다. 본고는 일본의 대만 식민 50년간, 특히 중일전쟁이 시작되고 나서 패전까지의 수년간에 걸쳐 전시 미술이 국가 개념을 어떻게 나타냈으며, 전쟁이라는 테마를 위해 어떤 식의 정신총동원이 수행되고 있었는가에 대해서 논해보고자 한다.[2]

1927년, 일제 식민지 시대에 있어서 가장 중요하고 유일한 미술전람회, 즉 '대만미술전람회(台湾美術展覧会)'('대전(台展)' 또는 '만전(湾展)'이라 약칭한다)가 개최되었다. 이 전람회의 설립 이래로 1936년까지 10회에 달했던 이 전람회는 대만 미술 현대화의 원동력이면서 예술가 육성의 요람이라고도 할 수 있는 중요한 존재였다. 이 전람회는 1937년, 전쟁의 발발 때문에 일단 중지되었고, 그 후 1938년부터 '총독부미술전람회(総督府

1. 일본 통치 시대에 있어서의 식민지 대만의 황민화 운동의 과정에 대해서는 陳培豊, 「동화」의 동상이몽—日治時期台湾的語言政策, 近代化与認同』, 台北, 麦田出版, 2006年, pp. 426~446을 참조.

2. 대만근대미술사연구 중, 전쟁과 미술과의 관계 또는 '전쟁화'를 테마로 하는 논문은 상당히 드물어서, 이하는 그 주된 저작이다. 顔娟英, 「日治時代美術後期的分裂与結束」, 『何謂台湾?—近代台湾美術与文化認同』, 台北, 行政院文化建設委員会, 1997年, pp, 25~28수록; 黄琪惠, 「戦争与美術—日治末期台湾的美術活動与絵画風格」, 台北, 国立台湾大学芸術史研究所 修士論文, 1997年; Aida Yuen Wong, "Art of Non-Resistance: Elitism, Fascist Aesthetics, and Taiwanese Painter Lin Chih-chu," in Asato Ikeda, Aya L. McDonald, and Ming Tiampo eds., Art and War in Japan and It's Empire, 1931-1960, Leiden and Boston: E. J. Brill, 2013, pp. 305-323.

美術展覧会)'('부전府展' 또는 '관전官展'이라고 한다)라고 명명
되어 재발족해, 1943년까지 6회에 걸쳐서 일제 식민지 시대 말
기 미술의 운명을 좌우하게 되었다.

대만 근대미술사 연구의 선구자인 왕바이위안(王白淵)은
이에 대해 다음과 같이 언급하고 있다.

> 대만이 일본인에게 통치된 이래 51년간, 그 전반기에는 아
> 무런 미술도 없고, 소수의 문인묵객, 예를 들면 홍이난(洪以
> 南)이나 리이차오(李逸樵) 등의 화가밖에 없으며, 그 작품
> 의 내용은 보수적이어서, 근대의 감각 및 참신한 창작력이
> 빠져 있었다. 대만에서 현대미술 교육을 받은 청년이 점차
> 일본이나 프랑스로 유학을 간 후, 드디어 새로운 미술 창조
> 가 생겨났다.[3]

3. 王白淵, 「台灣美術運動
史」, «台灣文物» 3卷 4号
(1955年), pp. 16~64.

왕바이유앤이 말하는 후반기란, 대전(台展)이 창립되는 1920
년대부터 부전(府展)이 완결되는 시점인 1940년대 사이에 해
당된다고 볼 수 있다. 청나라의 문인화 또는 장인에 의한, 민간
예술에서 주로 모방에 힘쓴 데 비해, 일본 통치 하에서의 현대
미술 교육제도의 도입과 그 계몽을 통해 서양의 전위미술 유
파와 그 사조가 지속적으로 소개되어, 자연의 재현과 개성의
표출 등을 보다 중시하는 신미술, 즉 현대미술이 성립하는 데
이른 것이다.

그러나 이러한 근대화, 세계화 또는 '지방색'(로컬 컬러)이
라고 하는 대만 현대미술 스스로의 권위 수립이나 주체성의
모색이 차례차례 추진되어가던 사이, 갑작스러운 전쟁 발발의
상황으로 확 뒤바뀌게 되었다. 부전이 개최되던 1938~1943의
기간 동안 태평양전쟁에 집중한 관계로 화제가 된 것은 전술

한 '황민화', '사변의 반영(反映)'과 '성전(聖戰)' 등에 집중되어 있다.[4] 미술평론가인 어우팅성(鷗汀生)은 제1회의 부전에 대하여 다음과 같이 견해를 밝혔다.

바야흐로 중일전쟁하의 다망할 때이지만, 일본 국민은 다른 면에 있어서는 이 정도의 여유를 항상 갖고 있다는 것을 천하에 내보이는 하나의 제스처로서도, 이러한 시국 하에서의 부전의 탄생은 거듭 기쁨을 나타내도 지장이 없다고 생각한다. 이와 더불어 이 신진용전(新陣容展)이 국민정신과 정조 교육(情操教育) 방면에서도 효과적인 파급을 갖게 되기를 기원하는 바이다.[5]

쉽게 이해가 가듯이, 부전의 가장 중요한 사명은 전쟁의 실태를 반영하고, 적극적으로 국민정신을 환기시킴과 더불어 정조 교육의 효과를 거두는 '시국색'을 만들어내는 것에 있는 데 불과했다. 1920년대부터 1930년대까지 대전형(台展型) 미술의 중심 과제라고도 해야 할 '지방색'은 '시국색(時局色)'으로 대체되어버려, 제작의 목적도 순수한 심미의 영역에서 조금씩 벗어난 셈이다.

몇 가지 입선한 작품을 분석해보자. 예를 들면, 궈쉐후(郭雪湖)의 특선 자격을 얻은 ‹후방의 수호(銃後の護り)›[도판1]라는 작품은 일견 지나치게 평화로운 듯한 인상이 들지만, 전선에 나아가는 병사용 제복이나 도구 등을 짜고 있는 모습의 여성상을 통해 후방에서 전쟁을 지지하고 군대의 사기를 격려하려한 적극적인 의도를 나타냈다. 종래의 미인화와는 분위기 면에서도, 주제 면에서도 완전히 달라진 것이다. 그리하여 어우팅성은 이 그림을 "새로운 수법에 의한 혁명적인 표현법을 시도

4. 賴明珠, 「流転的符号女性—台湾美術中女性図像的表徴意涵1800s-1945」, 「流転的符号女性—戦前台湾女性図像芸術」, 台北, 芸術家出版社, 2009年, pp. 162~163.

5. 鷗汀生, 岡山蕙三, 「府展漫評(一)—台展에서 府展으로」, «台湾日日新報», 1938年 10月 24~29日자 第3版.

하려고 한 것"이라는 호평을 내렸다.

이러한 와중에 특선, 총독상이라는 가장 높은 상을 수상한 인다 시게루(院田繁)의 ‹비행기 만세(飛行機バンザイ)›^{도판2}에 대해 서양화 평론가인 오카야마 게이조(岡山薫三)는 가작(佳作) 이라 하면서,

6. 위와 같음.

> 미술 본래의 목적에서 일탈하기 쉬운 것인데, 이는 본도(本 島)에 있어서 특히 감명 깊은 비행기의 폭격행을 그림 배 경에 암시하는 데 그치고 있기 때문에, 작품 자체도 미술적 파탄을 면했다.⁶

라고 평했다. 오카야마의 평론이 강조하는 바에 따르면, 미술 의 원래 존재 이유, 즉 심미 또는 창작 본위의 목적보다도 중 요시해야 하는 것으로, 시국에 따라서 전쟁을 확실히 지지하 는 것이며, 그것은 모든 국민의 책무이기도 했다. 따라서 전투 기가 폭격을 가해 적군의 진영을 섬멸케 하는 것을 "감명 깊 은" 일이라고 말한 것이다. 이 그림은 한 여성과 두 아이가 화 면의 중심을 이루고, 그들의 눈길이나 제스처에 드러나 있듯이, 특히 오른쪽 남아가 한쪽 손에 일본 국기를, 그리고 양손을 들 어서 황군(皇軍) 비행사의 영웅 행위에 경의를 나타내 '만세'의 의미를 충분히 나타내고 있다.

심사위원인 시오쓰키 젠키치(鹽月善吉)도 비슷한 테마의 ‹폭 격행(爆擊行)›이라는 작품^{도판3}을 출품했지만, 오카야마는 인다 시게루의 그림에 대한 평과는 반대로 의외로 혹평을 내리고 있다.

> 명백한 실패로 일개 풍경화가 되었으며, 비행기는 단순한 점경(点景)으로서의 역할만 수행한다. 그에 비해 바다나 하

도판1. 궈쉐후, **후방의 수호**, 1938년 부전 제1회 출품
도판2. 인다 시게루, **비행기 만세**, 1938년 부전 제1회 출품
도판3. 시오쓰키 젠키치, **폭격행**, 1938년 부전 제1회 출품

늘의 묘사가 지극히 불합리하여 우리에게 육박해오지 않는다.[7]

이러한 혹평의 주된 이유는, 직접 폭격의 장면을 그대로 그려냈지만 "우리에게 육박해오지 않"으며, "바다나 하늘의 묘사가 지극히 불합리"하다는 것이다. 곧 긴장감, 박진감이나 현장감 등이 빠져서는 안 된다는 뜻이다. 현장감의 유무가 왜 그렇게 중요한지에 대해서는 역시 보는 사람에게 전투정신을 보다 효율적으로 격려하고 있었는지, 그리고 전선을 향하는 분위기를 확실히 느끼게 하면서 국민의 사기 향상 효과를 어떻게 발휘하고 있었는지의 문제와 관련될 것이다.

이밖에 구와타 기요시(桑田喜好)의 ‹점거 지대(占據地帶)›도판4는 지독한 폭격을 받은 점거지의 낭떠러지 잔벽이라고밖에 할 수 없는 비참한 광경을 그린 것으로, 오카야마는 이에 대해 다음과 평했다.

과연 보는 사람은 일견 집이 부숴지고 대포 같은 것이 있으므로 그럴 듯한 것은 느끼지만 그저 그것뿐이다.[8]

오카야마는 물론 보는 사람에게 무엇을 동감케 했는지를 평가 기준으로 하여, 이 그림의 성공이 "그럴 듯한 것"을 "느끼"는 것에 있으며, 지나치게 격한 전화를 입은, 거의 전멸된 적군의 기지와 대포의 잔해 이미지 안에 우리 군대의 승리를 구가하고 있는 의미가 숨어 있다고 쉽게 상상할 수 있을 것이다.

한편 일본의 식민 시대에 있어서 가장 큰 재야의 미술단체인 대양미술전람회(台陽美術展覽会)의 회원도 전쟁과 회화의 관계에 대한 좌담회를 열어 황민화와 전쟁화의 득실에 대해

폭넓게 논의를 주고받았다. 소설가인 뤼허뤄(呂赫若)는 다음과 같이 지적한다.

> 시국에 맞추어 강매하고자 하는 자가 있다. (...) 결국 작가의 세계는 방심하지 않고 노력하여, 고민해가는 것이 없으면 가치가 없다. (...) 작가가 시국적 국민생활을 하면 된다. 제재를 이러쿵저러쿵하기보다는, 작가의 시국적 정신, 국민적 생활이라는 것이 작품에 반영된다.[9]

너무 지나치게 시국에 보조를 맞춤에 따라 예술이나 문학의 핵심 가치가 완전히 상실되어버리는 일에 경종을 울렸지만, 다른 한편으로는 시대(시국)정신을 철저하게 추구하지 않으면 안 된다고 진지하게 호소하고 있다.

태평양전쟁이 얼마간 계속됨에 따라, 그 전황의 변화에 의해 부전 기간의 전쟁화에는 다소 차이가 나타남에도 불구하고, 이상과 같이 사변, 전선의 전황이나 후방의 봉사 등 '시국색'의 반영과 단결 정신 고취의 중요성은 제1회 때부터 분명히 결정되어 있었다.

1942년 제5회 부전이 개최된 후, 타이페이 제국대학의 교수 가나세키 다케오(金關丈夫) 및 화가인 다테이시 데쓰오미(立石鉄臣), 구와타 기요시 등은 '대(부)전을 이야기하는 좌담회'를 열었다.[10] 대만공론사의 대표자인 다가미 다카유키(田上高之)는 먼저 전쟁기 미술의 사명에 대하여 사회자에게 다음과 같이 묻는다.

> 성전의 완수에서 미술에 부과된 사명은 상당히 중대하다고 생각합니다만, 이러한 의미에서 남방기지에 있는 대만

9. 楊佐三郎 외, 「台陽展을 中心으로 戰争과 美術을 이야기하다(座談)」, «台湾日日新報», 1938年 3月 23日자 第10版.

10. 金関丈夫, 立石鉄臣, 桑田喜好, 竹村猛, 「台展을 이야기하는 座談会」, «台湾公論», 1942年 11月號.

미술의 성과 등은 널리 천하에 공표해야 하는 게 아닌가 생각합니다.[11]

11. 위와 같음.

이 좌담회의 화제의 중심은 소위 "남방기지에 있는 대만미술의 성과를 널리 천하에 공표해야" 하는 것에 있으며, 바꿔 말하면 대만 화가들은 일본 국민의 일원으로서 어떻게 성전에 일조하고 성전의 성공을 이루게 할 것인가라는 문제였다.

"저렇게 수많은 출품 중에 시국을 반영한 사람이 거의 없다"는 다가미의 놀라움과 불안, 그리고 질문에 대해 가나세키는 다음과 같이 지적한다.

저는 시국색이라는 것이 화재(画材)의 문제가 아니라 화가의 문제라고 생각합니다. 그 사람의 생활이 시국적이라면 그것으로 족하므로, 굳이 시국적 화재를 다루지 않아도 되지 않을까요? (...) 타락한 정신으로 군인을 그리는 것보다도 긴박한 정신으로 한 개의 사과를 그리는 쪽이 화가로서 참된 봉공이라고 생각하는 것입니다.[12]

12. 위와 같음.

이러한 의미에서 보면 형태의 묘사보다도 전쟁에 대한 긴장감을 반영하고 성심성의를 나라에 바치는 '봉공'의 정신을 표출하는 쪽이 중요하다는 것이다.

이에 대해 다테이시가 걱정하는 것은 가나세키의 의견에 가까워, '정신박약'은 큰 문제라는 것이다. 한편 구와타는 "시국물의 범람"에 대한 우려를 호소하고 있는데, 이에 대하여 가나세키는 이다 사네오(飯田実雄)의 출품작 ‹자바의 물항아리(ジャワの水壺)›도판5를 예로 들고서는, "저기까지 되돌아가서, 처음부터 다시 하려는 것을 나는 찬성한다"라면서, 지나치게 적극

도판4. 구와타 기요시, **점거 지대**, 1938년 부전 제1회 출품
도판5. 이다 사네오, **자바의 물항아리**, 1942년 부전 제5회 출품

13. 顔娟英, 前揭文, pp. 25~26.

적으로 전쟁화 창작에 종사하지 않고 순수한 미술을 제작하는 쪽을 권장한다.[13]

실제로 1939년4월부터 일본 본토에서는 육군미술협회를 발족하여, 화가들에게 전쟁터로 나가, 전쟁화를 제작하도록 적극적으로 유도함과 동시에 '성전미술전람회'를 두 차례나 열었다. 일본 식민지 정부도 그 시대 분위기와 전시 체제에서 영향을 받아, '대만성전미술전람회'나 '대동아전쟁미술전람회' 등을 통해 대만인의 국민(황민)의식을 드높이면서, 애국심 또는 애국정조를 강하게 환기시키게 되었다.[14] 한편 민간에서 대만선전미술봉공단(台湾宣伝美術奉公団)(1942년 4월), 대만미술봉공회(1943년 5월) 등의 미술단체도 잇따라 성립되어, 미술이나 전람회를 통한 '정신총동원'의 활동이 일시적으로 유행하고 있었다.

14. 黃琪惠, 「戰爭與美術—以在台日籍画家的表現為例」, 「何謂台湾?」—近代台湾美術与文化認同」, 台北, 行政院文化建設委員会, 1997年, pp. 265~274 所收.

15. 賴明珠, 前揭文, pp. 164.

마지막 회의 부전(6회째, 1943년)에 즈음하여, 대만 국적의 화가 리스차오(李石樵)와 우텐상(呉天賞)은 '부전의 작품과 미술계'라는 제목으로 민간의 위치에서 대담회를 열고, 전쟁화 문제에 주의를 환기시키고 있다. 먼저 리스차오가 "전쟁화의 뒷맛에는 힘과 희망이 있었으면 좋겠다"고 강조한 것에 대해, 우텐상도 "힘과 희망은 결국 작가의 힘이라고 생각한다. 작가의 힘과 열이 화면을 통해 죽죽 다가온다면 전쟁화로서는 괜찮은 것이 아닐까"라고 호응했다. 리스차오와 우텐상의 전쟁화에 관한 의견은 전술한 가나세키 등의 의견과 크게 다르지 않아서, 현장감이 있고 국민의 애국정조의 환기가 가능하면 된다는 사고방식으로, 그것은 정말이지 부전 시기 특유의 국민의식 또는 국가의식에 대한 최고의 반영이 아닐까 한다.

두 사람은 더 나아가 '전쟁화와 미술계'라는 타이틀을 본격적으로 마련하면서 의견을 나누었다. 먼저 우텐상은 내지(일본 본토)에서는 전쟁화가 미술계에 엄청난 영향을 준 일을 언급

하며 전쟁화의 옳고 그름에 대해서 자신의 입장을 다음과 같이 자세하게 진술했다.

> 전쟁화도 사변 당초에는 차가운 눈으로 보곤 했지만, 요즘은 전쟁이 생활로 들어섰고, 전쟁 그 자체가 하나의 환경이 되었으므로, 이러한 시기에 뛰어든 실력 있는 작가가 왕성하게 좋은 그림을 그리기 시작했다. (...) 전쟁화든 아니든, 화가는 어디까지나 박력 있는 그림다운 그림으로 시대정신을 포착하지 않으면 안 된다. 시대정신을 회화의 힘으로 보는 사람에게 호소하는 곳까지 가지 않으면 충분하지 않은 것이다.[16]

16. 李石樵, 呉天賞, 「対談 府展의 作品과 美術界」, «新竹州時報», 1943年 12月号.

특히 전쟁 말기에 들어서면서 보다 긴박감이 다가오는 시대에 미술이 어떠한 '시대정신'을 표출할 것인지의 문제가 화가들에게 정면으로 부과되어, 전쟁화도 그것을 생각하지 않으면 그림이 안 된다는 것이다.

부전이 개최되면서 전쟁의 산하에 들어가는 '시국색'의 반영 문제는 가장 긴요하고 주된 목표가 되고 있다고 해도 과언이 아니다. 대전의 심사위원을 맡은 적이 있는 미야타 야타로(宮田彌太郎)는 이에 대해 다음과 같이 지적하고 있다.

> 바야흐로 일본 국민의 왕성한 국가의식이 팽배하여 일치단결의 큰 깃발을 세우고, 성전 아래 그 중대한 임무를 다하려 하고 있다. 우리는 대만에 있으면서 일본 국민의 자각 위에 우뚝 선 장대한 자부심을 갖고, 화려도(華麗島)가 지닌 그 이름과 같은 유구한 미의 근원을 동양화적인 견해를 통해, 어떻게 영혼의 본연으로부터의 생동을 현실 인식 속

17. 宮田彌太郎, 「台湾東
洋画의 動向」, «東方美術»,
1939年 10月号.

에서 감지하지 않으면 안 되는지를 계속해서 노력하지 않
으면 안 된다고 생각하는 것이다.[17]

그의 말에 의하면, 화가는 회화를 통한 일본 국민으로서의 국
가의식, 국민 자각의 수립을 제1임무로 하고, 시국색을 반영하
는 동시에 단결 일심으로 성전의 승리를 기원하고, 나라의 영
토를 지키고, 애국정조를 응집시켜, 영혼을 담아 소위 '현실 인
식'을 발휘하지 않으면 안 된다는 것을 알 수 있다.

　일본 식민 정부가 대만을 통치하는 동안 미술전람회를 여
는 최초의 목적이 미술의 번영 또는 국민의 미적 교육의 향상
등에 있었지만, 그 목적은 전쟁이 진행되는 가운데 점차 바뀌
어간다. 대만총독부는 대전에서 부전으로 바뀌어간 시기에 그
사명을 새삼 다음과 같이 강조했다.

　대만미술전람회는 전술한 것처럼 도민(島民)에게 온화한
　정조를 지니게 하는 것은 물론, 최근 갑자기 불리게 된 황
　민화 운동의 일조로서도 잊을 수 없는 역할이 부과되어 있
　는 것이다. (…) 지금 다음 성전에 의해 제국 남진정책의 기
　초 확립과 함께, 남방문화의 거점으로서 미술보국의 제1선
　을 담당해야 한다고 자임하고, 작가 및 관계자의 의기에 굉
　장한 것이 있다.[18]

18. 台湾総督府, 「台湾美
術展覧会 開催의 趣旨」,
«東方美術», 1939年 10月
号.

특히 전람회가 황민화 운동 추진에 도움이 되어야 한다는 방
침을 분명히 정하고 있으며, 또 제국의 성전과 남방 진출에 대
한 일조가 되었으면 한다고 적극적으로 호소하고 있다.도판6 쉽
게 알 수 있듯이 그 '시국색' 반영의 주요 목적은 '미술보국'이
라는 정치적인 역할을 다하는 데에 있다.

도판6. 구보타 아케유키(久保田明之), **신장(新疆) 남부를 지킨다(南疆鎭護)**, 1941年 제4회 대만총독부미술전람회 입선

이상과 같이 주로 부전이 개최되는 기간에 화가는 어떤 시국색을 반영할지, 황민화·동화의 문제에 어떻게 직면하고 있는지, 미술에서 '국가' 개념의 표현 방법을 다루는 문제에 대해 질문한다. 바꾸어 말하면, 식민 그리고 전쟁의 현실 아래 국가의식, 시대정신의 형성 및 그 시각화에 관한 여러 문제를 검토한 결과, 대만 근대미술이 현대화의 흐름에 따라 시대 변천의 영향에 의해 '지방색'(로컬 컬러)에서 '시국색'의 방향으로 바뀌어가는 역사를, 현대성 표현의 일환으로서 사회·정치와의 연동 관계, 즉 전시 정신동원의 과정 및 그 문제를 이 글이 어느 정도 해명했다고 생각한다.

백열의 환각
호주 근대미술과
아시아태평양전쟁

워릭 헤이우드

시작하며

이 글은 호주 전쟁기념관 컬렉션의 호주 근대미술의 예들 가운데 아시아태평양전쟁이 호주에 미친 영향과 관련된 내용을 고찰한 것으로, 호주의 근대미술가들이 아시아태평양전쟁이 초래한 결과를 이해하려 했을 때 어떻게 창의적으로 대응했는지에 관련된 다양한 방식을 밝혀보고자 한다. 전쟁에 대한 직접적인 대응에서 채택되고 개발된 혁신적인 양식은 호주의 예술 실천에 강력한 변형을 초래했다.

이 글은 미술가들이 모색한 몇 가지 주된 사회적 주제들로 이루어져 있다. 그 주제들에는 새롭고 낯선 문화적 만남이 포함되어 있다. 즉 젠더 역할의 변화, 테크놀로지와 도시와 산업 환경, 레저와 레크리에이션, 그리고 결정적으로 거대한 고난과 파괴, 갈등으로 인해 초래된 손실 등이다. 근대미술가들이 탐구한 몇 가지 일반적인 주제들로 작품들을 분류하여 나눌 때는 그 작품들을 비교하고 2차 세계대전 기간 동안 혹은 그 결과로서 겪은 경험과 신체, 정체성, 이데올로기 등을 강조할 것이다. '백열의 환각'이라는 주제는 탐구 대상인 작품들에 결정적으로 드러나 있는 유동성과 폭발성을 강조한 것이다.

호주에서도 여타의 국가들과 마찬가지로 1939년 9월 전쟁의 발발은 제1차 세계대전의 기억이 생생할 때였고 대공황의 여파가 여전히 이어지고 있을 때였다. 극도의 불안은 독일 나치가 유럽에서 승리를 거둘 것으로 여겨지던 1941년과 1942년에 절정을 맞이했다. 일본의 싱가포르 점령이 야기한 충격은 호주가 침공을 당할 수도 있다는 불안을 가중시켰다. 호주는 전쟁이 불러온 도전에 맞서기 위해 정부 당국의 정보와 사기

1. 1920년대 후반과 1930년대 초 호주 모더니즘에 관한 심도 있는 저술로는 Deborah Edwards and Denise Mimmocchi (eds), *Sydney moderns: art for a new world*, Art Gallery of New South Wales, Sydney, 2013과, Eileen Chanin and Steven Miller, *Degenerates and perverts: the 1939 Herald exhibition of French and British contemporary art*, The Miegunyah Press, Melbourne, 2005 참조.

2. 이처럼 오랜 세월에 걸쳐 형성된 목가적 풍경의 사실주의 전통은 호주 문화산업에 팽배했고, 호주가 도시화되고 산업화되어 타락한 것으로 간주된 유럽의 삶의 방식에 굴복하지 않은 건강한 농업 국가라고 하는 믿음과 결합되어 있었다. John Frank Williams, *The quarantined culture: Australian reactions to modernism, 1913–1939*, Cambridge University Press, Cambridge, England, 1995 참조.

3. 많은 미술가들이 영국과 유럽, 미국에서의 경험과 훈련 속에서 독특한 양식과 전략을 개발했고, 그것들은 전시기 주제들에도 적용된다. 여행을 하지 않은 많은 젊은 미술가들이 일단 호주 근대의 문헌이나 비주얼 자료를 통해 그렸고 전쟁 초기에도 그랬다. 호주 모더니즘에 관한 주요 문헌으로는 Eileen Chanin and Steven Miller, *Degenerates and perverts: the 1939 Herald exhibition of French*

고양 캠페인을 통해 재빨리 경제와 노동력을 동원하고 집단적인 형태로 재편했다. 전쟁에는 상실의 공포, 대량살상의 트라우마와 함께 용감한 남녀의 영웅담이나 승리 신화에 대한 영감, 기술 발전이나 산업 달성 등이 마치 동전의 양면처럼 공존하고 있었다. 더욱이 각 나라들은 전쟁 덕택에 새로운 글로벌 관점과 새로운 사회적 고용 기회를 갖게 되었다.

호주의 병사들이 뉴기니아에서 일본군과의 전투를 시작했을 때 호주 미술에는 풍부한 모더니스트의 감수성이 등장하여 전쟁을 형상화했다. 1930년대 전반 호주에는 몇 개의 미술학교가 설립되었고 미술가 단체가 결성되었다.[1] 1930년대 중후반 호주 미술계는 영국과 유럽 대륙에서 전쟁을 예감하고 호주로 피난해온 미술가들로 인해 크게 강화되었다. 망명 미술가들, 미술 교사들, 저술가, 그리고 디자이너들이 유럽의 폭력과 고조되는 압박으로부터 벗어나 호주에 정착했다. 이 분위기에서 때로 가식적이며 심하게 논쟁적인 일부 젊은 급진적인 미술가들이 출현했다. 그들은 새로운 지역 예술을 창조하려는 의지를 순순히 발동시키지 않고 호주가 교구적인 문화에 깊이 젖어 있는 점에 반감을 느꼈다. 그들이 저항한 예술은 전통적인 사실주의적 자연 풍경으로, 점차 배타적으로 바뀐 1920, 30년대 호주 미술계의 지배적인 경향이었다.[2] 전쟁이 지속되는 동안 많은 후원자들이나 저술가들뿐만 아니라, 많은 미술가들이 학교와 단체, 그리고 근대미술의 발달에 공헌한 연구소의 설립을 돕고자 호주에 남았다.

전쟁기 호주 미술가들에게 공유된 주된 근대 양식이나 관점이 존재하지는 않았다. 한 작품에서 전통적인 사실주의 형태와 아방가르드 양식을 손쉽게 결합시킨 몇 가지 경향을 보여주는 것이 일반적이었다.[3] 그러나 전쟁을 해석하는 과거 예술

운동 경향을 취하는 방식에서 몇몇 공통적인 경향이 두드러졌다. 입체파·미래파, 그리고 그것들이 변형된 양식, 영국의 소용돌이파, 미국의 정밀주의 등이 근대의 교통수단이나 무기의 파괴와 폭발성, 극단적인 힘뿐 아니라, 복합성을 전해주는 역동적이고 카오스적인 부조화의 구성을 창조하기 위해 사용되었다.

많은 미술가들은 어울리지 않는 색채의 배열과 초현실주의에서 취한 오브제들에 의지하여 전쟁이 파괴를 향한 불합리한 여정을 진행해감에 따라 자신들이 본 것들에 관해 성찰했다. 초현실주의 기교 역시 도시 환경과 사회의 묘한 속성과 파편화를 전달했고, 그것들은 전쟁의 도전을 받아 빠르게 변화해갔다.[4]

이 글에서 다루고 있는 많은 작품들이 몇 가지 공식적인 전쟁미술 계획을 통해 생겨났고, 그 일부는 군이 편의를 제공했으며 호주 전쟁기념관에 영구 보존되어 있다. 하지만 컬렉션 중에는 미술가들이 어떤 지원도 받지 않고 전쟁 부역이나 군 봉사와 예술 창조의 균형을 맞추기 위해 노력한 결과도 포함되어 있다. 이 글에서는 25점 정도의 미술작품을 다루고자 하며, 호주 전쟁기념관 소장품인 그 작품들은 작가들이 탐구하고자 선택한 중요한 사회적 주제라는 관점에서 해석될 것이다.

새로운 경험, 이국적이고 생경한

첫 번째 주제는 전쟁이 근대 호주와 그 세계관을 구성한 많은 새로운 경험과 문화적 만남을 초래한 방식을 다룬 것이다. 전쟁에서 호주는 다양한 민족과 문화·정치체제, 그리고 자연 경관을 만났다. 즉 후방에서 미디어를 통해, 더 직접적으로는 유럽이나 북아프리카, 중동뿐만 아니라 아시아태평양 지역의 전장에서 선원으로서, 병사로서, 항공병으로서, 간호사로서 그러

and British contemporary art, Miegunyah Press, Melbourne, 2005, pp. 111–27. "Being up-to-date" 참조.

4. 일반적으로 멜버른과 시드니의 가장 혁신적인 화가들은 다른 원천들로부터 영감을 끌어냈다. Betty Churcher는 이를 간결하게 표현했다. "멜버른의 미술가들은 전쟁기 멜버른의 내적인 열망뿐만 아니라, 명료한 심리 상태의 표현 방법을 찾으려 했고, 프랑스 초현실주의나 독일 표현주의에 의존했다. 시드니의 작품들은 전쟁기 영국의 미술가 Henry Moore나 Paul Nash, John Piper, 그리고 Graham Sutherland에게서 영감을 얻었다." Betty Churcher, The art of war, Miegunyah Press, Melbourne, 2004, p. 110 참조.

한 경험을 했던 것이다.

에릭 테이크(Eric Thake, 1904~1982)는 왕립호주공군의 공식 미술가로 고용되었다. 1930년대 초반부터 초현실주의 경향을 보이며 활동해왔고 뉴기니아에서 경험한 것을 쓴 저술에서 "나는 매일 새롭고 이상한 것들을 너무 많이 목격하고 있다. 내가 지금까지 살아오는 동안 경험한 것보다 더 많은 것들을 몇 분, 몇 시간, 며칠 동안 보고 있다"고 기술하고 있다.[5]

그는 ‹티모르의 펜포에이 비행장에 대한 일본군의 파괴(Japanese wreckage, Penfoei airstrip, Timor)›(1945)**도판1**에서 그런 새롭고 이상한 장면을 형상화했다. 여기서 일본인 전쟁포로들은 파괴된 비행기의 잔해들을 활주로에서 치우고 있다.

테이크는 가는 곳마다 인양 쓰레기장(salvage dumps)을 보았고 그에 관해 열심히 썼다. "여기에는 놀라운 것이 있다. 어디서부터 시작해야 할지 모르겠다. 이런 곳을 제대로 그리려면 폴 내시(Paul Nash), 존 파이퍼(John Piper), 그레이엄 서덜랜드(Graham Sutherland)나 에릭 테이크 같은 화가가 필요하다. 몇 주 동안 여기를 스튜디오로 쓰려 한다."[6] 테이크는 전쟁에서 벌어지는 기술적인 파괴에 초점을 맞춰 작품을 남긴 영향력 있는 몇몇 영국 화가를 글에서 언급했다.

테이크처럼 설리 허먼(Sali Herman, 1898~1993)은 호주 공식 전쟁미술가로서 활동하며 본 것들에서 많은 영감을 얻었고 자신의 경험을 형상화하기 위해 유럽 전통의 방식에 의존했다. ‹부건빌섬의 카나 수아이(Kana Suai, Bougainville)›(1945)**도판2**에서 그는 파푸아 왕립경찰대의 경찰 카나 수아이를 묘사했다. 카나 수아이는 뉴기니아 부건빌섬에서 중상을 입은 호주인을 구하기 위해 적군의 폭격에도 용감하게 대처한 인물이다. 허먼은 머리에 꽃을 꽂고 아직 느긋하고 점잖은 모습의 카나 수아

도판1. 에릭 테이크, **티모르의 펜포에이 비행장에 대한 일본군의 파괴**, 1945, 종이에 연필과 과슈, 51×39.6cm
도판2. 셜리 허먼, **부건빌섬의 카나 수아이**, 1945, 합판에 캔버스 유채, 45.4×40.2cm
도판3. 에릭 테이크, **활주로의 밤**, 1945, 종이에 연필과 과슈, 39.5×51cm
도판4. 러셀 드라이즈데일, **병사**, 1942, 하드보드 위에 유채, 60.3×40.7cm

도판5. 시드니 놀런, **화장실 변기 위에서 꾸는 꿈**, 1942, 하드보드 위에 유채, 45.6×122.2cm
도판6. 로이 호지킨슨, **래를 사로잡고 있는 번민은 없다(RAAF, 22중대 공군 소위 해럴드 번)**, 1943, 종이에 크레용, 30.8×39.6cm
도판7. 프랭크 힌더, **진군**, 1947, 종이에 석판화, 40.6×31cm
도판8. 아이버 힐, **밥두비 산등성이에서의 수류탄 투척**, 1944, 판지 위 캔버스에 유채, 48.3×58.5cm

이를 그렸다. 유럽인이 아닌 사람들과 문화를 이렇게 활력 있고 목가적인 삶의 대표로 그리는 방식은 19세기 말 고갱이 타히티 사람들을 그린 예에서 유래한 것으로, 모더니스트들의 전통에 의지한 것이다.

호주인의 일상생활 역시 전쟁으로 낯설고 고되며 때로 가혹한 경험으로 바뀌었다. 군대 생활은 무섭고 흥분되기도 했지만, 어떤 때는 활동이 정지된 긴 시간으로 채워지기도 했다.

에릭 테이크가 다시 호주로 돌아와 여행할 때 꿈같고 불가사의하며 갈피를 잡을 수 없는 군대의 장면들을 보기 시작했다. 그는 1945년 호주 중심부 앨리스 스프링스에 있는 공군기지의 ‹활주로의 밤(Airstrip at night)›**도판3**을 그렸다. 그는 그림에서 사람들의 그림자 형상을 눈부시고 가득 찬 빛과 대조시켰다. 전쟁은 그의 조국마저도 낯설게 보이도록 만들었다.

호주의 몇몇 주요 미술가들도 호주 군대 생활을 이국적이고 생경한 것으로 묘사했다. 예를 들면 러셀 드라이즈데일(Russell Drysdale, 1912~1981)의 ‹병사(Soldier)›(1942)**도판4**는 전쟁으로 인한 국가의 불안 조성 무드를 묘사했다. 드라이즈데일은 일본의 시드니 공격에 대한 염려로 그곳을 떠나 대륙 내부에 있는 올버리로 이주했다. ‹병사›는 그가 시드니와 멜버른 사이의 중요한 지하철 환승역인 올버리에서 종종 보았던 남자들의 모습을 묘사한 많은 작품들 가운데 하나다. 병사의 두꺼운 겨울 제복과 군인용 짐 가방, 그리고 어두운 조명은 고립감을 자아내는 데 도움을 준다. 그 병사는 아마도 전장이 될 다음 배치 장소로 자신을 데려갈 열차를 기다리고 있는 것 같다.

시드니 놀런(Sidney Nolan, 1917~1992)은 멀리 떨어진 호주의 지방 도시인 딤불라(Dimboola)에서 군에 징집되는 동안 ‹화장실 변기 위에서 꾸는 꿈(Dream of the latrine sitter)›

(1942)^{도판5}를 그렸다. 놀런의 직업은 오랫동안 식료품 가게의 경비였다. 훈련과 초보적인 생활 여건 속에서 펼쳐진 군생활은 단조롭고 낯설게 그려져 있다. 변소에서의 사적인 모습과 의도적인 '원시적' 회화 양식은 1941년 애국적이고 영웅적인 병사의 모습을 기대했던 관객들에게 충격을 주었다. 하지만 놀런의 전쟁 체험은 그의 미술가 경력을 압도하는 농촌 풍경을 소개해주었다. 전쟁은 호주 전역의 군부대나 노동 캠프로 이동하는 대중과 많은 미술가들에게 나라를 일깨워주었다.

전시하의 남성과 여성

전시하의 남성과 여성의 모습을 재현한 경우들을 보자. 근대 미술가들은 전쟁 동안 종종 남성과 여성에게 부과되는 사회적 기대를 탐구한다. 어떤 미술가들은 공식적이고 대중적인 고정관념들에 비판적인 반면 어떤 미술가들은 영웅적인 이미지들을 만들어낸다.

폭력적인 행위를 하고 있는 군인을 그리는 일은 이 시기에는 흔한 일이었다. 로이 호지킨슨(Roy Hodgkinson, 1911~1993)의 ‹래를 사로잡고 있는 번민은 없다(RAAF 22중대 공군 소위 해럴드 번)(Zero trouble over Lae[Pilot Officer Harold Burn, No. 22 Squadron, RAAF])›(1944)^{도판6}에 등장하는 고정된 시선과 기관총을 움켜쥔 손이 그려진 전투기 사격수는 일본군 전투기와 전투 중인 단호한 모습으로 그려졌다. 그는 특별한 헌신과 인내, 그리고 기술을 보여주는 영웅적인 인물이다. 이 점은 다음 그림에서도 분명하게 드러나 있다.

프랭크 힌더(Frank Hinder, 1906~1992)는 ‹진군(Advance)›(1947)^{도판7}에서 총을 들고 돌격하는 병사를 그리고 있다. 그 병

사의 신체는 금속성 헬멧을 닮아 큐비스트의 튀어나오는 형태를 하고 오른쪽에서 왼쪽으로 쓰러지듯 나타난다. 호지킨슨과 힌더의 두 그림은 병사가 들고 있는 무기와 신체 및 심리가 하나가 되어 일종의 전쟁기계가 됨으로써 엄청난 힘과 통제를 가하는 것을 보여준다.

그것과는 대조적으로 아이버 힐(Ivor Hele, 1912~1993)의 그림 ‹밥두비 산등성이에서의 수류탄 투척(Grenade throwing, Bobdubi Ridge)›(1944)^{도판8}은 이상적인 전투 장면이 아니고 끔찍하고도 믿을 수 없는 정글 전투에 휘말린 남자들의 그림이다. 그림 속의 신체는 진흙탕과 걸리적거리는 수풀과 뒤섞인 긴장된 힘줄로 이루어져 있다. 1945년 한 저널리스트는 힐의 공식 전쟁화에 대해 “그것의 메시지는 흙투성이와 육체적인 고통 속에서 젊은이는 죽어가고 (…) 은총이 없다는 것 같다. 힐은 깡마르고 초췌하며 힘든 사람들을 그린다. (…) 진흙과 추하게 뒤틀리고 칙칙한 나무들 사이의 한정된 공간에서 (…).”라고 썼다.[7]

7. The Mail, Adelaide, 14 April 1945, p. 4.

힐은 1950년대 후반 호주 전쟁기념관의 요청으로 자신이 그린 전투화 대작의 주제를 다시 검토하여 ‹1943년 7월 28일, 밥두비 산등성이에서 옛 비커스의 탈환(Taking Old Vickers Position, Bobdubi Ridge, 28 July 1943)›(1960)^{도판9}을 그렸다. 그런 큰 사이즈의 그림이 전쟁이 끝나고 오랜 시간이 흐른 뒤에 전통적인 스타일로 그려진다는 것은 아무런 의미가 없다. 보통 호주의 근대미술가들은 이런 전통적인 장르에다 전쟁에 대한 보수적인 관점은 피한다.

아이버 힐처럼 공식적인 전쟁미술가인 도널드 프렌드(Donald Friend, 1915~1989)는 전쟁의 모든 국면에 대해 참여적인 자세는 자신의 의무라고 생각했다. 라부안(Labuan)섬에

8. 도널드 프렌드가 존 트렐로어(John Treloar) 중령에게 1945년 7월 26일 보낸 편지.

서 쓴 글에서 그는 "나는 천하든 귀하든 아군이든 적이든 모든 인류의 행위는 전쟁 역사의 필수적인 부분이다"라고 했다.[8]

프렌드의 ‹어느 지방 도시의 전쟁 기억(War memorial in a country town)›(1943)도판10은 퀸즈랜드주 한 도시의 제1차 세계 대전에 대한 기억으로, 호주 병사의 돌격하는 모습이 특징적이다. 그 기념비는 그 조각상 대좌 주위에 모여 군대 생활의 지루함, 트라우마, 중압감을 잊고 집단생활에 적응하고 있는 현실의 병사들과 대조를 이룬다.

여성들에게도 엄청난 요구가 있었다. 여성들은 노동력 부족 때문에 여군이 되었고, 산업 현장에, 농장에, 그리고 전통적으로 남성들의 직업으로 여겨진 직종에 진출했다. 노라 헤이센(Nora Heysen, 1911~2003)의 ‹운송기사(Transport driver)›(1945)도판11는 호주 공군 여성 예비부대에서 이전에는 남성의 역할로 여겨지던 일을 하고 있는 여성을 그린 것이다. 운전수는 강인해 보이고 편해 보이며 환경을 제어하고 있는 듯이 보인다. 전신 군복을 입은 여성의 모습은 강했다. 메인웨어링(Mainwaring)과 같은 몇몇 사람들에게는 새로운 방식으로 사회에 공헌할 자신들의 잠재력과 전쟁에 대한 여성들의 애국적인 헌신을 상징했다. 다른 많은 사람들에게 그것은 엉망진창으로 뒤집힌 세상의 조짐이었다. 경계주의자들은 여성들이 부모 역할을 포함하여 전통적인 역할을 경시하고 있다고 공공연하게 주장했다. 도덕적 관심의 일부는 여성들의 새로운 역할이나 자유, 사회화의 기회에 대한 반응에서 생겨났다.

9. Michael McKernan, *All in!: Australia during the Second World War*, Thomas Nelson Australia, Melbourne, 1983 참조.

특히 섹슈얼리티는 후방에서 큰 관심을 끈 화제였다.[9] 10만 명에 이르는 미군(GI)이 호주에서 일본군을 격퇴하기 위해 주둔했다. 미군은 특히 많은 급료와 제복, 이국적인 억양, 스윙과 재즈 음악과 헐리우드 영화와 결합된 화려한 느낌 때문에

도판9. 아이버 힐, **1943년 7월 28일, 밥두비 산등성이에서 옛 비커스의 탈환**, 1959, 캔버스에 유채, 153.3×275cm

도판10. 도널드 프렌드, **어느 지방 도시의 전쟁 기억**, 1943, 목판에 유채, 16.4×22.7cm

도판11. 노라 헤이센, **운송기사**, 1945, 캔버스에 유채, 66.6×81.8cm
도판12. 앨버트 터커, **현대의 악마 형상**, 1943, 종이에 잉크와 과슈, 수채, 16×11cm

호주 여성들에게는 더없이 매력적이었다.[10]

1943년 앨버트 터커(Albert Tucker, 1914~1999)는 〈현대의 악마 형상(Images of modern evil)〉**도판12** 시리즈를 만들어냈다. 즉 전통적인 리얼리즘과 어울리지 못하는, 당면 환경을 다룬 강건한 근대미술을 창조하려는 욕망이 작품들을 추동해냈고, 작품 속에서 획기적이고도 극적인 신체의 이미지를 만들어냈다. 그 이미지들의 밀도는 전시기의 터커의 개인적 불안, 그리고 전쟁은 사회를 원초적이고 악의적인 동기로 몰아넣는 부패한 힘이라는 강한 시각에 의해 드러난다. 터커는 전쟁이 사회에 영향을 끼쳤다는 것을 보여주기 위해 야간 생활에 대한 자신의 관찰뿐만 아니라, 멜버른의 비도덕적인 행동에 관한 신문 기사를 추출해서 후방에서의 남성과 여성에 대한 대립적인 이미지를 만들어냈다.

터커의 표현 방식과 관점은 게오르게 그로스(George Grosz)나 오토 딕스(Otto Dix), 그리고 막스 베크만(Max Beckmann) 등 독일 표현주의로부터 영향을 받은 것으로, 독일 표현주의자들의 그림은 제1차 세계대전 이후 퇴폐적인 바이마르공화국을 재현한 것들이다. 그들의 작품은 제1차 세계대전 이후에 두드러진 사회 분열을 상징하기 위해 다양한 도시 환경 속에 놓인 알몸의 여성들을 제시했었다. 터커는 부분적으로 이전 시기의 시각 이미지들과 시각을 전시기 멜버른에 대한 것으로 바꿔놓았다. 이는 〈현대의 악마 형상〉(1943)에 분명히 드러나 있고, 그 작품은 1943년 자신이 글을 쓰고 그림도 그린 잡지 《앵그리 펭귄(Angry Penguins)》의 표지 디자인에 사용되었다.**도판13**

10. Marilyn Lake, "Female desires: the meaning of World War II," Joy Damousi and Marilyn Lake (eds), *Gender and war: Australians at war in the twentieth century,* Cambridge University Press, New York, 1995 참조. 레이크는 전시기에 젊은 여성들이 성적 쾌락을 열렬히 추구했다는 많은 증거들이 있고 미군에 대해 특별한 매력을 느꼈다고 주장한다. 같은 책, p. 67. 결국 레이크에게 미군 부대의 주둔은 호주 여성을 성적 대상화하는 것이었고, 그것은 중요하고도 오래 지속되는 여성 주체의 변화였다.

활기찬 시기

다음 주제는 시민들과 병사들이 전쟁 기간 동안에 오락과 사교 문화에 얼마나 깊이 몰입했는지와 관련이 있다. 그것은 이국취향과 강한 흥미, 위험으로 충전된 활발한 시기였다. 제복을 입은 모든 계급의 젊은 남녀들은 동지애뿐만 아니라, 성취감과 가치 감각을 느꼈고, 전통적인 사회 구조와 관습에서 벗어나 새로운 자유를 누렸다.

오락과 흥청거림은 전선의 병사들에게는 중요했다. 군대 생활의 지루함과 경직성, 그리고 전투의 트라우마와 긴장으로부터 벗어나는 안도감을 제공해주었다. 뉴기니아 정글에서 상영한 가벼운 오락물은 병사들이 힘겨운 전투와 어려운 생존 환경에서 필요한 기분 전환의 계기를 제공했고, 많은 미술가들에게도 자극제가 되었다.

찰스 부시(Charles Bush, 1919~1989)의 ‹모즈비 영화 관람 (Moresby picture show)›(1943)**도판14**은 칙칙한 녹색을 띤 전장의 열대 산악 지역에는 어울리지 않는 디즈니 만화를 병사들이 보고 있는 광경이다. 부시는 전쟁에서 근대 세계의 극단과 모순을 강조하기 위해 이들 요소들을 병치시켰다. 더욱이 할리우드 영화에 초점을 맞춤으로써 자력으로 세계 최강국으로 비쳐진 미국의 산업과 군사적인 힘을 문화와 뒤섞었다. 미국의 대중문화는 전쟁 동안 호주에 주둔한 수만 명의 미군들을 통해 상대적으로 보수적인 영국의 시각이 반영된 호주의 대중문화와 비교되면서 자신만만한 것으로 여겨졌다.

오락은 후방에서 정부가 강요한 내핍 생활의 지루함과 침략의 공포에서 도피할 수 있는 여지를 제공해주었다. 윌리엄 도벨(William Dobell, 1899~1970)의 ‹광란의 시민건설단 심야 리크리에이션(Night recreation at a Civil Constructional Corps

camp)›(1944)**도판15**은 고된 노동과 동지애로부터 생겨난 격한 흥청거림을 제시해준다. 그에 비하면 이본느 앳킨슨(Yvonne Atkinson, 1918~1999)의 ‹타운즈빌 음악당(The bandstand, Townsville)›(1943년 추정)**도판16**은 연합군 병사들을 위해 태평양 전역에서 콘서트를 연 아티 쇼(Artie Shaw)의 미국 해군 재즈밴드를 묘사했다. 이 작품은, 많은 부담이 있었지만, 전쟁이 호주의 도시들과는 거리가 멀고 이전에 본 적도 없는 활기와 매력을 가져왔다는 것을 보여준다.

공원의 상징인 웃는 얼굴 입구와 기계로 움직이는 광대의 골목이 있는 멜버른의 루나 파크(Luna Park)는 앨버트 터커의 이미지들에 영감을 주었다. 밝은 빛을 발하는 그곳은 캄캄한 멜버른 시가에서는 두드러진 장소였다. 즉 터커에게 그곳은 흥미롭지만 전시기에는 위협적인 멜버른이 띠는 분위기의 상징이 되었다.

‘승리를 위한 V’와 같은 애국주의적 슬로건들은 전시기에 어디서나 볼 수 있었다. 그것들은 활력과 회복의 미덕을 전했다. 앨버트 터커의 ‹광대(Clown)›(1943)**도판17**에 등장하는 인물은 다른 애국적인 심벌과 함께 이마에 ‘V’자가 그려졌다. 파란 선을 두른 그의 붉은 눈은 영국과 호주 공군기에 그려진 것과 같은 원형 무늬를 이루고 있다. 미술가에게 그런 표시는 전쟁의 공포를 감추기 위한 것이다. 터커는 군 병원에서 일했고 전쟁이 몸과 마음에 초래한 파괴를 목격했다. 그의 드로잉 ‹하이델베르그 군 병원의 정신병자(Psycho, Heidelberg Military Hospital)›(1942)**도판18**는 그가 병원에서 일할 때 그린 것으로, 전쟁이 개인과 연관될 때 만신창이가 된 경우를 고찰한 것이다. 터커는 ‹광대›와 같은 작품들을 통해 전쟁이 광범한 사회적 신체에 대해 유사한 부식 효과를 가진다는 것을 시사한다.

도판13. 앨버트 터커, 잡지 «앵그리 펭귄(Angry Penguins)»의 표지 디자인, 1945, 종이에 펜과 잉크, 붓과 채색잉크, 26×19.4cm
도판14. 찰스 부시, **모즈비 영화 관람**, 1943, 하드보드에 캔버스 유채, 51.4×40.8cm
도판15. 윌리엄 도벨, **광란의 시민건설단 심야 리크리에이션**, 1944, 판지에 유채, 25.9×31.1cm
도판16. 이본느 앳킨슨, **타운즈빌 음악당**, 1943년 추정, 캔버스 유채, 36.2×46.2cm

도판17. 앨버트 터커, **광대**, 1943, 판지 위 종이에 유채, 25.6×20.3cm
도판18. 앨버트 터커, **하이델버그 군 병원의 정신병자**, 1942, 종이에 과슈, 파스텔, 크레용, 연필 25×17.9 cm

또 다른 세계의 건설

우리는 다음 주제를 통해 화가들이 전쟁 동안 개발된 산업 환경을 어떻게 재현했는가를 규명할 것이다. 제2차 세계대전은 기계 시대와 군사적 목표를 위한 동원과도 밀접하게 연결되어 있다. 나는 이들 근대적인 주제가 1920, 30년대 호주 미술계를 지배했던 자연주의적 농촌 풍경의 전통에서 벗어난 전환의계기로 환영받았다는 점을 다시 지적하고자 한다.

연방정부는 일본의 공격적인 위협에 맞서기 위해 물자·세금·상품 배급 등에 대해 이전에 없던 통제를 상정했다. 정부는 또한 노동력에 대한 전체적인 통제를 가하여 남녀 노동력을 부족한 영역에 투입하고 남자들은 군대에 징집했다. 제조업은 전쟁 수행에 필요한 군수품과 비행기·군함·과학 장비·섬유·화학제품의 생산을 위해 통제되었다. 공동체를 통틀어 산업기술과 원료는 전쟁 승리에서 지배적인 위치에 있다고 대중의 마음속에 자리잡았다.

윌리엄 도벨의 ‹퍼스에서의 야간 비상 화물 적재(Emergency loading at night, Perth)›(1943)도판19는 전시기의 인프라 건설과 유지를 위해 자원봉사자와 징용자로 구성된 시민건설단의 작업을 묘사한 것이다. 작품은 근육질의 남자들이 등장하고, 육체노동을 전쟁 수행을 위한 영웅적 행위로 묘사했다.

시빌 크레이그(Sybil Craig, 1901~1989)가 폭탄 공장에서 일하는 소녀들을 그린 ‹폭발물 공장의 컨테이너 생산실에서 일하는 소녀들(Girls working in the explosives factory, Container Production Room)›(1945)도판20은 도벨의 그림과는 다양하게 대조를 이룬다. 여기 등장하는 여성들은 공장 일에 몰두하고 있다. 통통한 몸매에 푸른 제복을 입은 그들은 회색 기계와 조화를 이루며 일하고 있다. 이 작품에서처럼 크레이그는 전통적으

로 남자들의 직업으로 생각되던 영역에서 여성들이 기여하는 것을 보여주었다.

리스고(Lithgow)의 브렌(Bren) 총기 공장에서 일한 미술가 도어 호손(Dore Hawthorne, 1895~1977)도 이 시리즈의 다른 작품을 위한 캡션에 썼을 때 다음과 같이 유사한 장면을 제시했다.**도판21** "평화가 전쟁에 의해 드러난 기계와 소녀들의 리드미컬한 친연성을 흩뜨리는 아이러니."[11]

허버트 매클린톡(Herbert McClintock, 1906~1985)과 같이 좌파 성향의 미술가는 노동계급의 병사로서, 그리고 노동자로서의 권리와 성취라는 맥락 안에서 전시기 산업노동의 조직을 날카롭게 고찰했다. 많은 사람들은 전시기의 경직성을 본본기로 하여 전쟁 후 재건은 임금 노동자들에게 활기차고 공정한 근대 산업 세계가 될 것으로 믿었다. 노동자들을 축복한 미술은 사기를 고양시키고 미래에 실현 가능한 일들로 공동체를 일깨우려 했다. 매클린톡은 ‹시드니의 건식 도크(Sydney graving dock)›(1943)**도판22**에서 노동자와, 그가 건설하는 데에도 중요한 역할을 했던 산업 세계를 영웅적이고 기념비적으로 제시했다.

전시기의 테크놀로지는 세계를 보는 새로운 방식을 창조해냈고 사람들이 새로운 물리적 극한 상황에 시달리게 했다. 1946년, 한 비평가는 에릭 테이크의 전쟁 관련 작품에 대해 "기계를 순순히 받아들이고 거기서 오는 영감을 통해 (…) 우리는 레이더와 제트엔진의 존재—로봇과 원자폭탄의 존재를 느낀다."[12] 테이크의 ‹카미리 서치라이트(Kamiri searchlight)›(1945)**도판23**는 대공 서치라이트를 정밀한 전쟁 도구로 제시한다. 테이크는 아래위를 뒤바꿔 반사 형태의 배열을 만들어내는 서치라이트의 오목유리를 강조했다. 이것은 전쟁에서 개발된 기계력에 의해 극한까지 추진되어 전도된 세계다.

11. 도어 호손의 개인전 도록 *Factory Folk*, Lithgow, 1945의 캡션.

12. Alan McCulloch, *The Argus*, Melbourne, 7 May 1946.

초토화

마지막으로, 파괴와 잔해에 대해 논하고자 한다. 유럽과 아시아의 수백만 명이 희생되고 도시가 완전히 파괴된 제2차 세계대전에서 호주는 전쟁을 면한 반면, 4만 명 정도가 죽고 수많은 부상자를 냈다. 심지어는 유럽과 태평양의 승리가 확실해지고 평화 시의 계획이 세워졌을 때 가장 끔직한 장면과 세부는 아직 실현되지 않았다. 미술가들은 이전에 없던 파괴의 스케일을 재현하고자 분투했다. 유태인 홀로코스트와 일본에 대한 원자폭탄 투하는 종전의 걱정거리였고 세계와 인간성에 대한 심각한 문제를 제기했다.

히로시마에 원자폭탄이 투하된 지 1년이 지나 제작된 레지널드 로우드(Reginald Rowed, 1916~1990)의 회화 〈히로시마의 눈(Hiroshima snow)〉(1947)^{도판24}은 거대한 파괴와 대량학살이 일어난 비극적인 폐허의 황폐함과 고독, 낯섦을 나타내기 위해 눈과 꼬챙이 같은 폐허를 사용했다. 원자력 무기 사용의 결과와 위력을 전달하기보다는 히로시마에서 만난 지역적·인간적 비극에 대한 반응이었다.

도널드 프렌드는 보르네오 라부안 섬에서 공식적인 전쟁 미술가로서 그린 스케치에 기반해 〈가미카제 공격으로 사망한 일본군(Japanese dead from suicide raid)〉(1945)^{도판25}을 그렸다. 전쟁이 끝나고 수개 월 후에 완성한 이 그림은 격리된 시체와 장기 검사 광경을 제시해준다. 인체들의 배열과 강렬한 마무리는 오페라 무대를 위한 디자인과 유사하다. 아마도 고생한 다른 병사들처럼 전쟁의 공포에 대해 둔감해졌을 것이다.

많은 미술가들이 주위에서 본 파괴된 무기들과 건물들을 이해하는 데 초현실주의·미래파·입체파 테크닉의 가능성에서 영감을 받았다. 프랭크 힌더는 그의 작품 〈폭격기 추락(Bomber

도판19. 윌리엄 도벨, **퍼스에서의 야간 비상 화물 적재**, 1943, 하드보드 판지에 유채, 56×68.3cm

도판20. 시빌 크레이그, **폭발물 공장의 컨테이너 생산실에서 일하는 소녀들**, 1945, 아트보드에 유채, 40.7×30.2cm

도판21. 도어 호손, **게이지와 구성요소(Gauges and components)**, 1945, 아트보드에 유채, 20.4×25.3cm

도판22. 허버트 매클린톡, **시드니의 건식 도크**, 1943, 판지에 연필, 과슈, 잉크, 59.3×87.6cm
도판23. 에릭 테이크, **카미리 서치라이트**, 1945, 종이에 과슈, 연필, 55.5×78.2cm

crash)〉(1949)**도판26**에서 1940년 목격한 비행기 추락을 상기시키고 있다.

> 활주로의 굉음—떠오르는 데 시간이 걸리는 듯했다. (...)
> 풀밭 귀퉁이에 다다랐을 때—을 내면서 마침내 이륙했지만
> 다시 부딪혔다. 다시 이륙했지만, 기울더니 한쪽으로 방향
> 을 획 틀었다. 하사는 의자를 잡고 눈이 휘둥그래졌고—나
> 도 마찬가지였다—비행기는 곧장 흔들리더니 추락했다. (...)
> 엄청난 소음이 나고 다음 충돌이 있기 전에 얼굴과 머리를
> 보호하려고 애썼다. 멈춰서더니 온통 불꽃이 타올랐다. (...)
> 문이 열리기 전 다 타고 나면 어떻게 될지 생각했다.**13**

13. 프랭크 힌더의 일기 「라바울(Rabaul)」, 1941년 6월 17일에서 11월 25일까지. 23 November 1941

힌더는 미래파에 영감을 받은 곡선 형태를 늘어놓음으로써 추락한 비행기를 휩싼 시꺼먼 연기 기둥과 폭발, 그리고 불꽃을 표현했다. 이 그림은 종전 후 4년이 지나서 그렸지만, 원자폭탄의 폭력적 에너지와 폭격을 당한 도시의 화재를 연상시킨다. 이 작품은 물질과 사회조직에 엄청난 변화를 초래하는 전쟁의 흉포한 에너지의 상징이다.

결론적으로 제2차 세계대전은 많은 미술가들에게 영감을 주어 전 세계적인 갈등에 의해 초래된 거대한 사회 변동과 파괴적인 전쟁 무기, 전투 경험을 해석하기 위한 혁신적이고 근대적인 비주얼 형태를 창조하게 했다. 호주의 미술가들은 전쟁을—전쟁의 모든 양상에 대해서, 그리고 공식적인 내러티브를 넘어서서—자세히 들여다보는 데 도움을 줄 수 있는 국제적인 근대미술의 전통을 빌어 그림을 그렸다. 그리고 근대적인 아이디어와 양식은 호주의 전쟁 경험을 이해하기 위한 지역적 필요에 맞춰졌다.

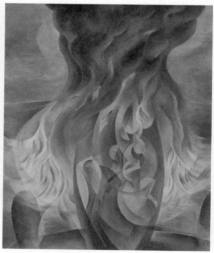

도판24.　레지널드 로우드, **히로시마의 눈**, 1947, 합판에 캔버스 유채, 45.4×60.6cm
도판25.　도널드 프렌드, **가미카제 공격으로 사망한 일본군**, 1945, 캔버스에 잉크와 유채 76.4×101.8cm
도판26.　프랭크 힌더, **폭격기 추락**, 1949, 하드보드에 제소, 템페라, 오일 광택, 59.5×49.1cm

종합토론

김용철
버트 빈터-타마키
가와타 아키히사
다나카 슈지
조인수
세실 화이팅
최종길
강태웅
최재혁
기타하라 메구미
오윤정
워릭 헤이우드

사회 여러분 안녕하십니까? 종합토론 사회를 맡은 김용철입니다. 토론을 시작하기에 앞서 오늘 코멘트를 맡아주시기 위해서 멀리 미국에서 오신 버트 교수님께 잠깐 자기소개를 부탁드리겠습니다.

버트 안녕하십니까. 캘리포니아대학 어바인 미술사학과 교수 버트 빈터-타마키(Bert Winther-Tamaki)입니다. 김용철 교수가 기획한 오늘의 이 심포지엄은 지적 자극이 많고 흥미로운 주제들이 많은 행사여서 참가하게 된 것을 매우 기쁘게 생각합니다. 오늘 저는 발표자인 가와타 교수, 그리고 다나카 교수 두 분의 발표문에 대한 코멘트를 부탁받았습니다. 발표문들에는 매우 흥미롭고도 중요한 내용이 다루어져 있고, 그 속의 몇 가지 아이디어는 더 깊이 생각해봐야 할 문제를 포함하고 있습니다.

먼저 가와타 교수의 발표에 관한 것입니다. 가와타 교수는 후지타의 '사투도,' 즉 옥쇄 장면을 다룬 전쟁화에 대한 발표를 해주셨는데, 후지타의 전쟁화는 20세기 전쟁화의 역사에서 일본뿐만 아니라, 전 세계적으로 두드러진 예라고 생각합니다. 가와타 교수는 후지타의 사투도에 대해 매우 독특한 해석을 제기하였고 축제 즉, 일본어로 마츠리(祭り), 영어로는 carnivalness라는 개념으로 화가의 강박관념을 파헤쳤습니다. 후지타의 이른 시기 즉, 전쟁 발발 이전의 활동으로 거슬러 올라가서, 그 시기 후지타는 작품 외에 몇몇 수필을 쓰기도 했습니다만, 가와타 교수는 그 에세이들에 주목했습니다. 에세이에서 후지타는 카니발의 장면을 파티에서 파리에 있을 때 파티를 시작할 때는 매우 조용하고 점잖은 분위기였지만, 곧 시끄럽게 떠들고

서로 싸우곤 했다는 내용을 다루었습니다. 특히 후지타가 두 사람의 화가가 귀를 물어뜯고 서로 싸운 이야기를 언급한 대목에 주목했습니다. 귀를 물어뜯고 난장판을 벌인 행동에 대해 후지타는 그런 난장판을 사랑했습니다. 이후 후지타는 남아메리카 대륙을 여행하며 많은 것을 경험했고, 만주 지역을 여행하면서도 많은 것을 경험했습니다. 그 과정에서 사고의 진화가 있었을 것이라는 의견을 가와타 교수가 제시했습니다. 도쿄에 돌아갔을 때도 일본인들의 축제 광경을 보고 자신은 일본인이고 축제, 즉 마츠리의 일부라는 생각을 했을 것으로 보입니다.

전쟁화로 돌아가면 후지타의 입장에서는 전쟁을 일종의 '마츠리'라는 관점에서 이해하였고, 전투 장면 자체를 익살스러운 코미디로 파악했다는 것이 가와타 교수의 주장입니다. 그리고 바로 그와 같은 후지타의 인식은 열성적이고 미친 듯한 일본군 병사 한 명이 탱크의 총구에 달라붙어서 총구에 입을 갖다 대고 사격을 막으려 한 장면의 이야기에 잘 드러나 있습니다. 이와 같은 가와타 교수의 주장은 매우 독특하고 흥미진진한 해석이라고 할 수 있겠습니다. 전쟁을 마츠리로, 카니발로 이해한 것입니다. 마츠리는 전쟁의 일부였던 것입니다. 이 문제에 관해 발표문에서는 한 화가의 관념이면서 전쟁기 일본의 사회적 맥락을 말해주고 있습니다.

여기서 우리는 두 가지를 생각할 수 있습니다. 먼저 아시아 태평양전쟁기 일본 사회에서 전쟁화가 수행한 기능이라는 측면에서 보자면 그것은 성공적이었다고 생각합니다. 일종의 종교화로서 기능한 것입니다. 그것이 넓은 맥락에서 전쟁화를 둘러싼 분위기라는 것이었습니다.

두 번째로 후지타의 사투도에 드러난 축제 분위기는 다른 화가들에게도 영향을 주었다는 것입니다. 사토 게이, 하시모토

야오지(橋本八百二), 나카야마 타카시(中山巍), 데라다 다케오(寺田竹雄), 무카이 준키치(向井潤吉) 등의 예가 그러했고, 전투 장면을 재현하며 일종의 오락이나 웃음으로 대했습니다. 그리고 이것은 파시즘적인 미학이 널리 확산되어 있던 당시 일본 사회에서는 하나의 좋은 사회적인 맥락이었다고 할 수 있습니다.

후지타의 이런 종류의 이미지는 오카모토 타로(岡本太郎)와도 비교됩니다. 오카모토 타로는 전후 아방가르드 예술가로서 매우 중요하고도 영향력이 강했던 인물이지만, 1970년 오사카 만국박람회의 태양탑 디자인에 드러나 있듯이 마츠리에 대해서는 매우 중요한 아이디어를 가진 인물이기도 합니다. 오사카 만국박람회 당시 오카모토 타로는 축제이면서 종교적인 의식(ritual)이기도 한 마츠리 개념을 언급했습니다. 오카모토 타로의 마츠리 개념에는 축제이면서 종교적인 의식이었을 뿐만 아니라 모든 인간성의 열정을 연소(燃燒)시키는 파괴의 일부라는 의미도 있었고, 당시에는 핵이라는 주제까지 담고 있었습니다.

다음으로 다나카 교수의 발표에 대한 질문입니다. 아시아태평양전쟁기 일본 조각의 사회적 의미를 다룬 이 발표에서 매우 중요한 것은 주제성(主題性), 즉 topicality입니다. 1941년『일본미술연감(日本美術年鑑)』에 나와 있듯이 당시 시점에서 전쟁은 일본 조각에 좋은 쪽으로 중요한 영향을 주었고, 그 결과 조각의 주제가 다양해졌습니다. 이 시기는 국화나 매미를 조각하는 등의 방식으로 테이블 위를 장식하던 상황으로부터 변화가 나타나 깊은 영웅주의와 영원하고 새로운 예술, 새로운 가치, 그리고 국가적인 큰 주제와 내용에서도 매우 신나는 것들을 다루게 되는 중요한 전환기였습니다.

그렇지만 다음 시기에, 조각가였고 미술평론가였던 다카무

라 고타로(高村光太郎)는 조각이 시(詩)라고 말하는 등 조각에 대한 생각이 달랐습니다. 그는 조각의 주제는 예술을 값싼 것으로 만들고, '조각의 본질'은 순수예술로서 매미나 국화와 같은 작은 조각 작품이 영원한 아름다움을 줄 수 있다고 주장했습니다. 그리고 전쟁기 일본의 영원한 아름다움은 작은 사이즈의 국화나 매미를 조각한 작품에 나타나 있고, 전쟁기의 내셔널리즘과 같은 정신을 다룬 주제가 아니라 매미 조각에 드러난 영원한 아름다움이 병사들을 포함한 인간에게 힘을 주고 국가에게도 힘이 된다고 주장했습니다. 나아가서는 국가는 이렇게 진지하고 순수한 인식이 전쟁기의 퇴폐적인 사고를 극복할 수 있고, 그와 같은 인식을 반영한 작품들에 의해 '국가는 힘을 얻는다'고 주장했습니다.

다음은 청동 조각의 용해에 관한 문제입니다. 전쟁기 일본에서는 당시까지 만들어진 70~80%에 달하는 수천의 브론즈 작품들이 공출되어 탱크와 같은 새로운 전쟁 무기의 재료가 되었습니다. 비록 사회적으로는 조각상들이 젊은 병사들의 신체를 표현한 것이라고 하더라도 결국 용해되어 다른 무기가 될 때 큰 저항감이 없었고, 그와 같은 현상에 대해 다나카 교수는 청동 조각의 용해는 '조각의 본질'을 손상시키는 것이 아니라고 본 것 같습니다.

여기서 한 가지 질문하고자 하는 것은 전쟁기 조각의 본질을 어떻게 이해해야 하는가 하는 것입니다. 그리고 이와 관련해서는 대만의 국립대만대학의 쉬야훼이(許雅惠, Hsu Ya-hwei) 교수가 근년 연구를 통해 밝힌 내용도 흥미롭습니다. 쉬 교수는 '난징다이딩(南京大鼎)'으로 불린 대형 청동기에 관한 연구를 통해 중일전쟁기와 전후에 일본과 중국이 각각 그것을 어떻게 인식했는지를 규명했습니다. '난징다이딩'은 1938년 중

일전쟁기 난징에서 일본군의 난징 점령 1주년 기념으로 만들어진 대형 청동기 정(鼎)으로, 일본의 도쿄 야스쿠니 신사(靖国神社)에 헌납되었다가 종전 후 중국의 요청으로 반환되어 대만의 고궁박물원 바깥 정문에 전시되었다가 지금은 행정동 앞에 전시되어 있습니다. 더 이상 일본군의 난징 점령을 기념하는 모뉴먼트가 아닌 것입니다. 그리고 조각의 본질은 전쟁기 청동 조각의 용해에 다양한 이데올로기가 개입되어 있다는 사실을 통해서도 생각해볼 수 있는 것입니다. 오늘 제가 맡은 두 분 발표에 대한 코멘트와 질문은 여기까지입니다.

사회 네, 버트 교수님께서는 왜 이 자리에 대가를 모셨는가를 보여주셨습니다. 중요한 코멘트와 질문 다시 한 번 감사드립니다. 그럼 버트 교수님의 질문에 대해 발표자들의 답변을 듣도록 하겠습니다. 먼저 가와타 교수님의 답변을 듣도록 하겠습니다.

가와타 매우 어려운 질문이라서 어떻게 대답해야 할지 잘 생각이 안 납니다만, 저의 발표는 후지타가 어떻게 평가되어 왔는지와 관련이 있습니다. 후지타는 실제 모습과 소위 성전에서부터 지금까지의 공적인 논의 사이에는 커다란 간극이 있다고 생각합니다만, 훼예포폄(毀譽褒貶)이라고 합니까, 칭찬하는 쪽과 비난하는 쪽 양자 사이에 커다란 변동이 있었습니다. 그런데 일관되게 충실히 조사해봤지만, 그가 성실하다고 하는 견해는 들은 적이 없습니다. 그에게는 뭔가 파악되지 않은 성실함이 있었던 것이 아닌가라고 생각했던 것이고, 그런 생각의 결과가 오늘의 발표로 이어졌습니다. 하지만 그에게는 파악하기 어려운 성실함이 있었다고 생각하고, 거기에 가장 중요한 것이

있다고 하는 것에 확신을 갖고 있었다고 생각합니다. ‹애투섬 옥쇄›에 종교화와 같은 의미가 있었다는 이야기를 이전에 한 적이 있습니다만, 오늘 코멘트 하신 내용을 듣고 종교적인 순교나 진지하고 성실한 면이 있었다는 것을 다시 생각하게 되었고, 결과론적으로 그 시대에 전사자가 순교자 대우를 받은 것 자체가 오늘 버트 교수님 말씀을 듣고 보니 전쟁 희생자가 애도의 대상이 되었다는 생각이 듭니다. 후지타는 그 현상을 넘어서 성스러운 종교적인 뭔가를 정결케 하는 어떤 측면이 있었던 것이 아닐까, 그리고 최대한의 성실함이 있었고, 그의 주관으로서는 성스럽고 엄숙한 면이 있었던 것이 아닐까 하는 생각이 듭니다.

그 다음 문제에 관해서는 전부 답하기는 곤란합니다만, 후지타 이후에는 그와 비슷하게 그려도 괜찮다는 생각이 그의 메시지이기도 했기 때문에 다른 화가들 사이에 그 영향이 나타났다고 생각합니다.

끝으로 마지막 지적하신 점에 관해서는 솔직히 의표를 찔린 느낌입니다. 전후의 오카모토 타로가 오사카만국박람회장의 중심 공간인 마츠리 광장에서 보여주고자 했던 것도 후지타와 비슷한 것이 아닌가 하는 생각이 듭니다. 오카모토 타로는 후지타와 서로 알고 있었고, 그런 것을 생각했다고 봅니다.

사회　　네, 답변 감사합니다. 그럼 두 번째로 발표자 다나카 교수님의 답변을 듣도록 하겠습니다.

다나카　조각의 주제성이라는 문제와 관련하여 다카무라 고타로의 조각의 본질이라는 문제에 관해 먼저 말씀드리겠습니다. 시공간을 뛰어넘은 일본의 미의식이라는 지적은 매우 흥미롭

게 여겨졌습니다. 다카무라는 왜 시간을 뛰어넘으려고 했던가. 기본적으로 모뉴먼트는 그의 방식대로라면 시간예술이라는 측면 즉, 몇 백 년, 몇 천 년이 흘러도 남는 예술이라는 인식이 깔려 있습니다. 거기에는 항상 이데올로기가 있었고, 시간예술이라는 존재 양태 속에서는 이데올로기라는 것은 피할 수 없는 것이고, 그것을 받아들이는 것이 모뉴먼트라고 받아들이는 것도 가능하다고 봅니다.

'난징다이딩'에 관한 언급은 매우 흥미로운 지적이라는 생각이 들었습니다. 그것과 관련해서는 두 가지를 생각했습니다. 첫 번째는 브론즈는 아니지만, 일본의 미야자키현(宮崎県)에 있는 팔굉일우(八紘一宇) 탑과 관련된 것입니다. 이 탑은 종전 후 정면에 새겨져 있던 글자, 즉 '八紘一宇基柱'라는 글자를 지우고 '평화의 탑'이 되었습니다. 종전 후 '평화의 탑'으로 탈바꿈한 것입니다. '난징다이딩'의 이데올로기를 깎아내는 것과 매우 닮았다는 생각을 하게 됩니다. 일본에서도 비슷한 일이 일어났습니다만, 일본의 팔굉일우 탑의 경우는 문제가 많아서 조각가 자신이 그렇게 하고 싶었는지 어떤지를 판단하는 것은 어려운 문제입니다.

또 하나의 문제는 브론즈라는 문제에 관한 것입니다. 조금 전에도 교수님과 이야기를 나누었습니다만, 조각의 경우 특히 브론즈는 조각가의 손을 떠납니다. 한국이나 호주의 경우도 그럴 것이라고 생각입니다만, 옥외조각이라는 것은 설치된 이후에는 조각가 자신은 그것에 대해 별로 관심을 두지 않습니다. 발주자 혹은 관리하는 사람들이 더러워졌다고 말해도 별로 신경을 쓰지 않고, 어떻게 해야 하느냐고 물어도 답해주지 않습니다. 물어보는 쪽에서 초조해져도 답해주지 않는 경우가 적지 않다고 생각합니다. 자신이 만든 것과는 다르다는 복선은 아니

지만, 조각의 오리지낼리티를 어디서 찾아야 할지 하는 문제와도 관련이 있습니다만, 조각의 본질이라는 문제를 생각할 때는 항상 따라다닙니다.

사회 네, 답변해주신 다나카 교수님 감사합니다. 두 번째 질의자는 한국예술종합학교 미술이론과 조인수 교수님입니다. 원래 세 분의 발표에 대한 코멘트와 질의를 맡았습니다만, 오늘은 두 분이 안 오셨기 때문에 세실 교수님 한 분의 발표에 대한 코멘트와 질문을 부탁드립니다.

조인수 실은 제가 오늘 맡은 세 분의 발표에 대한 질의를 맡았습니다만, 두 분이 참석하지 못하셨기 때문에 두 분에 대한 질문을 하지 말까도 생각했지만, 혹시 다른 선생님들께서 답해주실지도 모른다는 생각에 모두 말씀드리도록 하겠습니다. 우선 차이 타오 선생님의 발표문에 대한 질의입니다. 잘 알지 못하던 황학루 대벽화에 대한 발표는 매우 흥미로운 내용이었습니다. 발표를 통해서 황학루 대벽화는 누가 제작했고, 어떤 내용이었는지, 그리고 어떤 역사적 의의가 있는지 잘 알게 되었습니다. 일반적으로 중일전쟁기의 중국에서는 목판화와 만화가 많이 알려져 있는데, 그 외에도 벽화와 같은 회화 장르가 어떤 과정을 거쳐서 만들어졌는지는 별로 알려져 있지 않았기 때문에 오늘 발표는 큰 의미가 있었다고 생각합니다.
　　질문은 두 가지입니다. 첫 번째는 벽화의 제작을 주도한 화가의 한 사람인 니이더(倪貽德)에 관한 것입니다. 그가 멕시코나 소련의 벽화를 소개했다고 하는데, 황학루 대벽화 제작 당시 구도나 표현 양식, 색채와 같이 양식적인 면에서 영향 관계가 있었는지, 저는 있었다고 보는데, 실제로 어떠했는지 궁금

합니다. 두 번째는 짧은 언급이었지만, 중요한 문제였다고 생각되어 말씀드립니다. 황학루 대벽화가 30년 후 문화대혁명 시기의 선전화와 연관된다는 내용을 언급해주셨습니다. 그 과정을 좀 더 상세하게 듣고 싶습니다. 이 벽화는 없어졌는데, 30년 후에 중국 화가들이 그것에 대해서 어떻게 알 수 있었는가 하는 것입니다. 물론 사진을 통해 알 수 있었고, 다른 방식으로도 접할 수도 있었겠지만, 니이더나 결란사(決瀾社)라는 단체가 아방가르드 계열의 화가이자 단체로, 문화혁명 시기에 비판받았던 단체인데, 그들이 제작한 황학루 대벽화가 어떻게 긍정적으로 평가를 받았는지 궁금합니다. 오늘 발표자가 오지 않아서 답을 들을 수 없는 점이 매우 아쉽습니다.

두 번째 질문은 세실 선생님의 발표에 대한 것입니다. 세실 선생님은 발표에서 태평양에서의 프로파간다라는 흥미로운 주제를 다루어주셨습니다. 특별히 제가 흥미를 가진 점은 유학 중에 벤튼의 작품을 보면서 흥미를 가졌는데, 사실 오늘 보여주신 작품들을 보고 놀랐습니다. 조금 무섭기도 하고, 같은 화가가 이렇게 다른 그림을 그렸다는 사실이 놀랍기도 하고 그렇습니다. 결국 전쟁이라는 극한 상황에서는 도덕적으로 판단하기 어려운 많은 일이 일어나기 때문에 종전 후에는 선과 악이 뒤바뀌기도 하고, 왜곡되기도 하고 복잡하게 결정되는 과정을 본 바 있습니다. 미국의 경우는 승전국인데, 전후 미국에서 화가들의 전쟁화에 대한 인식이 어떤 변화를 겪었는지 궁금합니다. 태평양전쟁 시기에 비정상적인 혹은 비이성적인 상태에서 제작되었다고도 할 수 있는데, 오늘 심포지엄에서는 일본의 경우를 많이 다루었지만, 일본 화가들의 경우 종전 후 어느 정도는 패전국 화가로서의 책임을 분담한 것으로 생각됩니다. 작품이 몰수되었고 그렸던 사실을 숨기거나 반성한 것으로 알고

있습니다. 그 시기의 일본 미술사의 공백으로 남아 있고, 한국의 경우도 오늘 기조발제에서 언급되었습니다만, 김기창의 경우처럼 자신의 실수를 인정한 경우도 있었습니다. 하지만 미국의 경우는 전쟁에서 승리한 나라였는데, 그런 미국에서는 전쟁이 끝나고 전쟁화에 대해 어떻게 평가받는지가 궁금합니다. 그리고 화가들 자신은 자신들의 활동에 대해 어떤 태도를 취했는지 궁금합니다. 일본과 비교했을 때 조금 다를 수도 있고 비슷할 수도 있는데, 그 문제에 대해 말씀해주시기 바랍니다.

끝으로 바이 쉬밍 선생님은 대만 전쟁화의 시국색이라는 문제를 다루어주셨습니다. 대만의 전쟁화가 이전의 지방색에서 시국색으로 달라져갔는데, 주제상의 변화라고 말할 수 있겠습니다. 비주얼의 측면에서 그림의 형식이나 양식에서 변화가 있는가 하는 문제를 짚어볼 필요가 있습니다. 대만은 지방색을 추구하는 과정에서 남방의 정취, 남방의 풍경, 색채 등을 강조했고 지방색을 추구하는 과정에서 남방의 지역색이 주제상의 시국색을 추구하면서 지방색의 문제가 바뀌었는지, 혹은 이어졌는지, 전쟁화에서도 지역색의 문제가 어떻게 적용되었는지 궁금합니다. 중국이나 소련의 경우 사회주의 리얼리즘을 받아들이면서 양식적으로는 퇴행적인 측면을 드러냈는데, 대만의 시국색은 어떻게 이해해야 할지 듣고 싶었는데, 오늘 발표자들로부터 직접 답변을 들을 수 없어 아쉽습니다. 저의 코멘트와 질문은 여기까지입니다.

세실 네, 코멘트와 질문 감사합니다. 2차 세계대전 종전 후에 미술가들의 운명에 무슨 일이 일어났는지 하는 것은 매우 중요한 문제입니다. 대부분의 미술가들은 전쟁 중에 극단적인 시계(visibility)를 즐겼고, 전쟁을 즐겼지만, 종전 직후에는 미

술에 대한 선호가 완전히 사라진 것처럼(invisible) 느꼈습니다. 벤튼의 경우는 실제로 몇몇 미국의 인사들로부터 비판을 받기도 했습니다. 이들 미술비평가들은 프로파간다 미술에 참여했든 안했든 간에 회화나 조각을 포함한 프로파간다 미술의 미학에 대해 평가절하했습니다. 전쟁이 끝나고 독일에서 미국으로 간 유명한 미술사학자 W. H. 잰슨(W. H. Janson)은 미국에서 널리 사용하고 있는 『미술의 역사(History of Art)』라는 미술사 교과서의 저자이기도 합니다만, 그는 벤튼의 회화에 드러난 양식적 표현이 독일 나치 미술과 유사하다고 지적했습니다. 기본적으로 벤튼은 전쟁이 시작되기 전인 1930년대 말에 미국 중서부에서 가정적으로 지냈다고 하는데, 잰슨은 그것이 의심스럽다는 것을 발견했습니다. 전쟁이 끝난 후 벤튼은 나치 미술과의 일시적인 관련의 가능성에 대해 자신의 입장을 내세우지 않았고 인기도 시들해졌습니다.

바로 그때는 미술시장에서 추상표현주의 회화가 전면으로 부상할 때였고, 비록 벤튼은 잭슨 폴록(Jackson Pollock)의 선생님이었고 많은 인기를 누리고 있던 폴록이었지만, 폴록은 미국의 추상표현주의가 미술시장에서 대중적인 인기를 얻고 있었던 만큼 스승인 벤튼과 거리를 두기를 원했고, 당시는 미국 미술이 무엇인지, 미국 미술의 변화에 대한 논의 등이 진행되던 때이기도 했습니다. 이런 복잡한 이유들로 인해 벤튼이 소극적인 태도를 취했던 것입니다. 전쟁기의 활동에 대해 부끄럽게 여기는 것은 질의자도 말씀하셨듯이 한국이나 일본에서도 마찬가지였다고 하겠습니다. 감사합니다.

사회 네, 세실 교수님 답변 감사합니다. 그러면 다음 질의로 넘어가겠습니다. 오늘 이 자리에는 미술사학자만 있는 것이 아

님니다. 질의자 중에는 사상사를 중심으로 해서 일본근대사를 전공하신 최종길 교수님이 가와타, 강태웅 두 분 교수님의 발표에 대해 질문해주시겠습니다.

최종길 한국과 일본에서 공부하면서 공통적으로 배운 점 가운데 하나가 먹을 것을 앞에 두고 너무 약게 하지 마라는 것이었습니다만, 시간이 많지 않기 때문에 가와타 교수님에게 한 가지만 질문하려고 합니다. 가와타 선생님의 오늘 발표는 기존의 연구에서 후지타를 이렇게 보아왔는데, 나는 이렇게 본다는 점을 어필하려 한 것으로 생각됩니다. 전쟁 이전과 전쟁기를 구별짓는 공통적인 두 가지는 마츠리나 어린이, 장난기나 즐거움 등이 있었고, 전쟁화라는 것도 그 연속선상에서 보고 싶다는 견해를 밝힌 것으로 이해하고 싶습니다. 그렇다면 후지타에 대한 기존의 평가가 전쟁에 대한 협력을 중심으로 논의되어온 것으로 알고 있는데, 오늘 가와타 선생님은 그런 것이 아니었던 것이 아닌가 하는 입장을 피력한 것으로 생각됩니다. 그 두 가지 주장의 사실 여부는 별도로 하더라도 오늘 발표에서는 그와 같은 해석에 대한 설명이 부족하다는 생각이 듭니다. 후지타가 갖고 있던 전쟁에 대한 기존의 의식 혹은 천황제 이데올로기나 일본의 전통적인 가치체계 등에 대한 설명 없이 단순히 그림의 요소들만 가지고 주장하기에는 그 주장 자체의 설득력이 부족하지 않는가 하는 생각이 듭니다. 그 문제에 대한 답변을 부탁드립니다.

　　강태웅 교수님의 발표에 대해서는 감독의 의도와 관객의 반응은 전혀 다를 수 있다는 전제 위에 간단히 질문하려고 합니다. 다시 말하면 오늘 발표하신 내용은 관객의 입장에서 제기한 의견이라고 할 수 있고, 저의 코멘트나 질문 또한 관객의

입장에서 또 다른 견해를 제기할 수 있다는 것을 미리 말씀드리려 합니다. 우선 혼혈의 문제와 왕유평이 중국에 스파이로 간 문제, 그 두 가지를 묶어서 질문을 드리고자 합니다. 오족협화(五族協和)와 대동아공영권 이데올로기를 영화를 통해 선전하려는 의도는 없었던가 하는 것입니다. 또 한 가지는 '내가 모르는 사이에 적의 스파이가 활동하고 있다', '나의 일상을 적이 활용할 수 있다' 등의 문제를 환기하려는 의도였다면 당시의 일상생활에 대해 국가의 정책이나 법률체계와 같은 좀 더 구체적인 사례를 설명해주셨다면 하는 생각이 듭니다. 그 문제에 관한 설명을 듣고 싶습니다.

가와타 네, 질문 감사합니다. 특수한 문제에 너무 집중한 나머지 다른 문제를 소홀히 했을 가능성이 있습니다. 질문을 완전히 이해했는지는 잘 모르겠습니다만, 전쟁화 이전과 이후의 후지타의 연속성과 불연속성에 관한 것입니다만, 이전 시기와 일관된 것은 이그조티시즘(exoticism)이 아닌가 합니다. 예를 들면 '프랑스에서는 백인 여성은 모두 죽는다'는 주제를 다룬 바 있고 중국에 가서는 '중국인은 아침저녁이 다르다'와 같은 이그조티시즘이다. 극단적으로 말하면 그는 만화적인 재능, 캐리커처의 재능이 있었다고 여겨집니다. 전쟁에 관여할 때 처음에는 가벼운 기분으로 종군하겠다는 태도였던 것 같습니다.

다음으로 전쟁에 협력하는 의지가 없었다는 것은 아니지만, 전쟁에 협력한다는 대전제가 있어야 합니다만, 전쟁에 협력한다는 것은 자신의 의지로 그렇게 했습니다. 30년대 멕시코 디에고 리베라의 벽화운동을 그렇게 이해하고 있습니다.

천황제는 그에게 있어서 어떤 의미를 가졌는가 하는 문제에 관한 것입니다만, 천황제는 매우 어려운 문제입니다. 그것

은 천황, 개인 등을 넘어서서 근본적인 문제였다고 생각합니다. 근대 일본의 도착적인 감정, 그것을 근대에 들어 감정 자체가 뿌리 깊은 애니미즘적인 감정과도 관계가 있지 않을까 하는 생각이 듭니다. 좀 애매하다고 할 수 있습니다만, 이 정도로 답변 마치겠습니다. 감사합니다.

강태웅 첫 번째 질문에서는 먼저 영화에서 묘사한 혼혈의 문제를 말씀하셨습니다만, 혼혈에 대한 인식은 독일과 일본이 달랐습니다. 독일의 경우는 폴란드와의 혼혈을 금지하고 터부시했지만, 일본은 중국이나 조선과의 혼혈을 반대는커녕 장려했다는 차이가 있습니다. 혼혈의 강조에는 질의자가 지적하신 대로 대동아공영권 이데올로기 등의 문제가 들어가 있습니다. 또 한 가지 일상에 대한 경각심을 주는 스파이 영화 사례가 더 있어야 한다는 지적을 해주셨습니다만, 저로서는 한다고 했는데 전달이 제대로 안 된 것 같습니다. 이전까지 비행기 개발이나 최신 무기에 관한 정보를 캐내는 것이 주류였다면 오히려 당시 평론가나 지식인들에게는 지지를 받았던 영화가 오늘 보여드린 영화고, 주가 조작이나 중국 전선에서 휘발유로 빨래를 한다든지 중국 전선에서 쌀이 남아돌아 일본쌀을 중국인에게 나누어준다는 등의 묘사는 종래의 스파이 영화에서는 볼 수 없었던 내용입니다. 충분한 답변이 되었는지 모르겠습니다만, 이상입니다.

사회 네, 답변 감사합니다. 그러면 오늘 마지막 질의자인 최재혁 선생님으로부터 코멘트와 질의를 듣도록 하겠습니다.

최재혁 기타하라 메구미 선생님의 발표에서는 전쟁화를 열린

텍스트로 설정하고 있다는 생각이 들었습니다. 간단한 질문을 드리겠습니다. 데라우치 만지로를 선정한 기준이 어떤 것이었는지 궁금합니다. 그리고 아라키 미츠코가 고른 작품들에 대해서 일본에서는 어떤 평가와 어떤 내용으로 다루어졌는지 궁금합니다.

기타하라 질문 감사합니다.『맥아더 원수 리포트』에는 40점의 전쟁화가 있었습니다만, 선정 기준은 맥아더한테 그 전쟁이 어떤 전쟁이었는가 하는 것이었고,『맥아더 원수 리포트』에서는 스스로 얼마나 영웅적으로 싸웠는지를 정당화하는 내용을 담고 있습니다. 그 이전 제작된 워싱턴에서의 전기(戰記)에서는 해군이 중심입니다. 태평양에서의 전투가 중심입니다. 맥아더는 조금 뒤쳐져서 육군이 열심히 싸웠다는 것을 보여주기 위해 사진이 가장 먼저 필요했다고 생각합니다. 새로운 전기를 쓸수는 없었고 전기(report)라는 제목으로 자신이 어떻게 싸웠는지, 일본에서, 아시아에서 싸운 것을 조명할 수밖에 없었습니다. 필리핀에서 어떻게 싸웠는지를 보여주기 위한 사례가 필요했던 것입니다. 그것을 메워준 것이 전쟁화였고 그것을 새로 그리게 했던 것입니다.
　두 번째로, 아라이 미쓰코의 서문은 짧지만 매우 재미있는 내용을 담고 있습니다. 전쟁 초기에는 일본 전쟁화의 수준이 낮았지만, 시간이 경과함에 따라 높은 수준에 도달해 예술이 되었다고 주장합니다. 지금까지는 일본의 전쟁화가 프로파간다인지 예술인지의 판단이 문제가 되고 미국이 처음에는 프로파간다로 보았다가 나중에는 예술로 보았던 것으로 알려져 있습니다만, 실제로 아라이 미쓰코는 처음부터 예술로 인정하고 있었고 맥아더도 그 내용을 알고 있었다고 생각합니다. 이상입니다.

최재혁　네, 답변 감사합니다. 다음으로 오윤정 선생님 발표는 전쟁기 백화점의 역할이 구경거리를 제공하고 대용품 판매 등으로 전쟁을 상품화하는 것이라는 내용이 중심이었습니다. 볼거리를 제공하는 문제에서 7·7금령이나 사치 금지책과 관련이 컸던 미술 분야는 공예와 디자인 분야로, 이른바 수공업과 전통공예를 장려한다는 차원에서 백화점에서 자유롭게 가격을 책정해 판매되었다고 하셨는데, 백화점에서 관전 출신 작가들의 작품이 판매된 사례가 있다면 소개해주시기 바랍니다. 두 번째는 단순한 질문입니다. 아시아태평양전쟁은 연구자 시각에 따라 차이는 있습니다만, 15년에 걸친 전쟁이었습니다. 초기에는 검약을 강조하는 판매 호조가 전황이 나빠진 전쟁 말기에 이르러서도 어떻게 서로 상충되지 않고 유지되었는지 궁금합니다.

오윤정　제가 미처 건드리지 못한 지점들을 지적해주셔서 감사합니다. 백화점 미술부는 문전이 개설되던 시기부터 일본화를 판매하는 상설 전시 및 판매 공간이 있었습니다. 일본화나 공예는 중요한 품목이었고, 다카시마 미술부 공예가들의 경우는 사치 금령 이후에도 대가들은 '예(藝)', 그리고 전통 기술 보유자는 '기(技)' 등의 타이틀을 얻고 작품 활동을 계속할 수 있었다는 것은 다카시마야 백화점 공예가들의 회고를 통해 알게 되었습니다. 질문에서 백화점 수익 중에 얼마를 차지했는지는 자세히 알 수 없어서 공예부 판매 때문에 백화점 전체의 매출에 어느 정도의 비중을 차지했는지는 말씀드리기 조심스럽습니다. 디자인 분야의 경우 산공성(産工省)이 주최했던 생활용품 전람회가 백화점에서 열리고, 모델 룸에 고객들이 자신의 일상을 상상해서 작품을 소개하는 마케팅은 전쟁 전에도 있었지만, 전

쟁기에는 국책과 맞물리면서 합리적인 소비, 물자를 아끼기 위한 모델이 만들어지고, 그 전시와 관련된 상품을 판매해서 수익을 올린 것으로 보입니다.

두 번째 질문에 대한 답변을 말씀드리겠습니다. 질문에서 긴 전쟁기 동안 어떤 변화가 있었는가 하는 질문을 해주셨습니다. 처음 보여드린 그래프에 드러나 있듯이, 사치품까지도 1940년 7·7금령이 공표되기까지는 1938년 국민총동원법의 발포 등이 있었어도 큰 영향을 받지 않은 것으로 보입니다. 7·7금령이 공표되고부터는 위문품과 대용품이 메꾸었다고 생각합니다. 그래프가 1940년에 정점을 찍었지만, 1942년부터 의류품을 사기 위한 티켓이 사용되면서 일인당 물품을 사는 양이 제한되었고, 그 때문에 급감한 것으로 보입니다. 또, 같은 해에 방공물품이 팔리기 시작합니다. 그것들로 완벽히 메꾸지는 못했지만, 백화점은 사치품 판매 금지나 일인당 구매 가능 물품량이 급감한 것에 대해 대용품이나 방독 마스크 판매와 같은 대응책들로 상당 부분 만회했다고 생각합니다.

최재혁　네, 오윤정 선생님 답변 감사합니다. 사실 오늘 발표 가운데 매우 다채롭고 흥미로운 내용이 전쟁기 호주 미술의 전개 양상에 관한 발표였다고 생각합니다. 통상 전쟁화는 일본의 경우에 잘 드러나듯이 이데올로기를 강조하고 획일적인 표현 방식을 추구하는데, 호주 미술가들은 미래파, 입체파, 초현실주의 등 다양한 모더니즘 경향을 수용하여 고답적이고 인습적인 과거 리얼리즘 미술의 특징을 극복해보였다고 생각됩니다. 저의 질문은 호주 미술의 특징이 어떤 면에서 나타날 수 있었는가 하는 문제와 관련이 있습니다. 1942년 다윈(Darwin) 폭격이 있기는 했지만, 실제는 호주가 전장이 아니었던 사실이 어

떻게 영향을 주었는지 하는 문제에 대해 설명해주시기 바랍니다. 호주 미술계의 상황 자체보다 공업화를 지향했던 사회적인 상황이 어떤 영향을 주었는지 궁금합니다.

또 하나 질문 드리자면, 급진적인 신세대가 아닌 구세대의 경우는 전쟁화에 대해 어떻게 대응했고 어떤 조형 활동을 펼쳤는가 하는 문제를 질문하고자 합니다. 마지막 세 번째로, 전쟁화는 프로파간다라는 성격이 크기 때문에 어떻게 대중들에게 수용되고 소비되었는가에 대해서도 설명해주시기 바랍니다. 일본의 경우도 전쟁화는 대규모 미술관에서 전시됨으로써 프로파간다에 사용되었고 그에 관한 연구가 진행되고 있습니다만, 호주의 경우 어떤 방식으로 수용되고 영향을 미쳤는가에 대해 말씀해주시기 바랍니다. 이상입니다.

워릭 네, 질문 감사드리고, 무엇보다도 이 심포지엄에 초청해주셔서 감사합니다. 질문에 대해 답변하겠습니다. 먼저 두 번째 질문에 나온 구세대의 반응에 대해 말씀드리겠습니다. 신세대인 모더니스트들은 매우 힘든 훈련을 받았고, 그들은 유럽에서 멀리 떨어진 새로운 세계의 경관에 대한 자연주의적인 색채의 경향을 함께 논의하면서 호주의 시각 세계의 사물을 묘사하는 데 노력을 기울였습니다. 그 과정에서 실제적인 호주 미술이 시작되었습니다. 그리고 유럽과는 다른 호주 자체의 이야기를 만들어내려고 하였습니다. 그 결과 초기에는 산업의 발달보다는 호주의 이야기에 치중했습니다. 그들의 미술에 나타난 다채로움은 의도적인 것이었다고 할 수 있고 전형적인 반응의 사례를 보여준 것이었습니다. 달리 말하자면 권력이나 정치, 국가 이미지나 이상적 농경 등 여러 가지 문제 가운데 어떤 체제가 호주의 경우에 최선일지 등을 생각했습니다. 소위 구세

대 미술가들은 조형예술뿐만 아니라, 문화 일반이나 호주라는 국가가 처한 상황을 의식하고 있었던 것입니다. 그들이 추구한 전통적인 회화가 주류를 형성하고 있었고 모던한 경향은 주변부였습니다. 하지만 전쟁은 커다란 기회였고, 전쟁을 기화로 산업화와 근대화를 이룰 수 있게 되었습니다. 역사학자 앨버트 터커는 호주가 전쟁을 통해 1930년대를 벗어났다고 말했을 정도입니다.

프로파간다에 관련해서 말씀드리자면, 후방의 국민들에게는 전장에서 떨어져 있다는 거리 감각이 작용해서 프로파간다가 어려웠고 미술가들도 프로파간다에 대해 회의적이었습니다. 일부 호주인들이 전쟁화의 소장을 예약하기도 했지만 일반 대중과는 거리가 있었기 때문에 프로파간다 매체로는 거의 활용되지 못했습니다. 직업 화가들은 프로파간다 활용에 회의적이고 비판적이었으며, 당국의 권위에 저항했습니다. 보수적인 화가들까지도 프로파간다 동원에는 반대했습니다.

사회　답변 감사합니다. 사실 이번 기회에 호주의 미술과 아시아태평양전쟁과의 연관을 이해할 수 있는 중요한 기회였다고 생각합니다만, 호주의 역사를 또 다른 시각에서 볼 수 있는 기회였다고 생각합니다. 그러면 객석에서 중요한 질문이 몇 가지 들어온 것을 소개해드리고, 발표자들로부터 답변을 들어야 하는 문제는 답변을 직접 듣도록 하겠습니다.

먼저 아시아태평양전쟁기 한국의 전쟁화가 왜 빠졌는지 하는 질문이 있었습니다만, 사실 이 문제는 오늘 심포지엄을 하루 안에 끝내야 하는 시간상의 문제 때문에 한국 전쟁화 발표를 독립된 발표 주제로 포함시키지 못했습니다. 기조발제에서 한국과 관련된 내용을 짧게 다루고, 같은 일본 제국의 식민

지였던 대만의 전쟁화에 관한 발표에서 구체적으로 설명해주면 한국의 전쟁화가 가진 성격 혹은 위상이 분명해지지 않을까 하는 예상을 하고 기획을 했습니다만, 그 예상이 오늘 충분히 이루어지지 못한 점 아쉽게 생각합니다. 이 점 양해해주시기 바랍니다.

그 다음으로 식민통치에 협력하여 전쟁화를 그린 화가들이 해방 후에 반공주의로 치달은 상황을 어떻게 볼 것인가 하는 질문을 해주셨습니다. 사실 한국 근현대사의 중요한 단층들에 대한 의문도 제기되고 설명도 시도되고 있습니다만, 이 문제는 인적인 연결로나 내용상으로 보았을 때 그들의 행적에서는 동전의 양면과 같은 관계에 있다고 말씀드릴 수 있습니다. 전쟁화를 그리며 친일 했던 화가들이 대부분 해방 후에 반공 정권이 들어서자, 반공이 그 정권의 국시였기 때문에, 표현이 좀 그렇습니다만, 그 정권에 빌붙어서 살아남은 사람들이 대단히 많았습니다. 김기창의 경우는 해방 직후 자기반성을 하긴 했지만, 이승만 정권이 윤곽을 드러낸 후에는 금방 반공으로 기울어서 자기 색깔을 분명히 했습니다. 미술 분야뿐만 아니라, 문학이나 정치에서도 그런 경우들이 많았고, 기본적으로 그런 맥락에서 이해하면 될 것으로 생각합니다.

다음 질문입니다. 중국의 사회주의 계열에서 제작한 전쟁화와 한국이나 일본의 전쟁화 사이에는 어떤 차별성이 있는가 하는 질문을 해주셨습니다. 앞에서 중국 전쟁화 발표에서도 언급되었습니다만, 사실 중국의 경우는 1937년 중일전쟁이 시작되고 연전연패 하다시피 했기 때문에 1938년 무한이 함락된 후 전쟁이 장기전에 들어가고 주로 선전에 많이 치중하게 되죠. 그 상황에서 화가들은 사회주의 영향을 받기도 하고 마오쩌둥의 영향권 내에서 활동했던 화가들도 많이 있었고, 루쉰의 제

자들이나 그 영향을 받은 사람들도 사회주의에 연결되고, 모더니즘 화가들이 내셔널리즘 혹은 애국주의로 돌아서서 반전 활동을 하게 됩니다만, 장르상으로는 판화를 통한 전단의 비중이 훨씬 컸습니다. 일본의 경우처럼 종군한 화가들이 귀국하여 타블로를 완성하고 그 그림들을 미술관에서 전시할 수 있는 그런 상황은 전혀 아니었던 것입니다. 선전 중심이었고, 때로는 선동까지를 포함하는, 좀 더 즉각적인 활용도를 염두에 둔 전쟁화가 많았습니다만, 사정이 좀 복잡하기 때문에, 마오쩌뚱의 연안문예강좌 이야기도 해야 하고 여러 갈래가 있었기 때문에 이 문제는 시간 관계상 여기서 생략하기로 하겠습니다.

그밖에도 중요한 질문들이 들어와 있습니다만, 몇 가지 문제들에 관해서는 발표자 선생님들께 직접 답변을 들도록 하겠습니다. 광운대 이나바 마이 선생님이 다나카 교수님에 대해 질문해주셨습니다. 새로운 주제나 민족적 기념물을 요구했던 일본 본토에서의 상황이 외지, 즉 식민지나 여타 점령 지역과 연관이 있었는지 즉, 연계의 루트나 인적이 교류가 있었는가 하는 질문을 해주셨습니다.

다나카 일본 본토와 여타 지역이 기념물로 연결되는 문제에 관해서는 〈팔굉일우탑〉을 제작한 히나코 지쓰조의 경우 몇 가지 예가 있습니다. 만주국 신경이나 상하이 등에 예가 있긴 합니다만, 그 외에는 별로 없는 것으로 생각이 됩니다. 부키테마에 기념비를 세우려 했고, 전쟁이 끝나면 현지에 기념비를 만들자는 조각가의 의욕이 있긴 했습니다. 대만에도 그와 같은 의도에서 건축가의 설계도가 나오기도 했습니다. 또 하나 생각하지 않으면 안 되는 것이 그 이전에 식민지에서 기념비를 세우는 문제와 전시하의 연결 등의 문제입니다만, 지금 그 문제

에 관해서는 시간상으로도 충분히 설명할 수 없고 해서 이 정도로 마치겠습니다.

사회　네, 질문과 답변 감사합니다. 시간이 얼마 남지 않은 관계로 객석에서 주신 질문 두 개만 소개해드리겠습니다. 먼저 국민대 최태만 선생님이 가와타 교수에게 질문해주셨습니다. 후지타의 ‹카오루공정대(薫空挺隊)›[1]에 반영된 잔혹성에 관한 질문입니다. 이 그림은 노몬한 사건을 다룬 ‹할하 강변의 전투›의 스펙터클에 비교하면 현격한 차이가 있습니다. 그리고 이 그림에서는 후지타 자신도 잔혹한 전투 현장의 관찰자가 아니라, 공정대원과 자기동일시 한 것이 아닌가 하는 것을 묻고 싶습니다. 이상이 질문 내용이고, 아울러서 ‹카오루 공정대›를 '그림의 옥쇄'로 부르고 싶다는 의견까지 말씀해주셨습니다. 그럼 가와타 선생님 답변 부탁드립니다.

가와타　질문 감사합니다. 후지타는 잔혹함 혹은 마츠리에 휘말린 사실에 대해, 쾌감이라고 말하면 이상합니다만, 그것을 느끼고 있었다고 생각합니다. 자기가 관찰한 것을 동감하는 것이 한쪽에 있었고, 또 다른 한쪽에는 자기혐오도 있었던 것이 아닐까 하고 생각합니다. 가만히 있지 못할 정도의 쾌감이 있었고, 상황에 대한 참을 수 없는 광란의 느낌을 갖고 가담했다고 생각합니다. 그리고 '잔혹함'을 어떻게 해석해야 할지 모르겠습니다만, 희생된 분들에게는 실례가 될지 모르겠습니다만, 후지타는 자신도 그 일원이라는 생각으로 스스로 나서서 전쟁화를 제작했다는 것이 저의 생각입니다.

사회　끝으로, 오늘 발표하신 가와타 선생님이 다른 발표자

1. 일제 식민지 타이완군(臺灣軍) 유격부대의 일부로 주로 타이완 고사족(高砂族) 병사로 구성되었고, 필리핀 레이테 섬에 주둔하고 있던 일본군을 지원하기 위해 공중침투작전을 시도했으나 침투 여부, 작전의 성공 여부 등 많은 것들이 의문투성이로 남아 있다. — 편집자

선생님들께 하신 질문을 소개해드립니다. 연합국의 경우 1차 세계대전의 경험이 2차 세계대전 전쟁화에 어떤 영향을 주었는가 하는 질문을 해주셨습니다. 이 질문에 대해서는 미국과 호주에서 오신 두 분 선생님의 답변을 듣도록 하겠습니다.

세실 네, 미국의 경우는 제2차 세계대전 당시 미국 정보기관에 협력한 여러 미술가들이 제작한 유명한 포스터가 있습니다. 전쟁에 참여하도록 선전하는 내용입니다. 정보기관이 동원한 많은 화가들이 참여했고 다른 나라들의 경우도 유사하다고 할 수 있습니다. 이것은 1차 세계대전의 경험과도 관련이 있는 것으로 그 경험이 2차 세계대전의 전쟁화에 영향을 준 경우라고 생각합니다.

워릭 호주의 경우 의심할 바 없이 1차 세계대전의 경험이 2차 세계대전의 전쟁미술에 영향을 주었습니다. 프로파간다에서도 양자 사이에 어느 정도 영향 관계가 있었습니다. 사실 호주는 1901년에 국가가 세워져 역사가 짧은 나라였기 때문에 제도적 장치는 제대로 마련되지 못했지만, 제1차 세계대전이 발발하자 전쟁의 여러 이야기들을 미술에서 다루었습니다. 예를 들면 호주 원주민이나 영국 출신 병사들이 어떤 적을 만나서 어떤 경험을 했는지, 특히 런던에서 발행된 좌파 잡지 «데일리 헤럴드(Daily Herald)»의 카툰 작가였던 윌 다이슨(Will Dyson)은 제1차 세계대전 당시 호주 공식 전선화가 제1호가 되어 1916년과 1917년 서부전선에서 있었던 이야기들 즉, 서부전선의 전체 일상을 드로잉으로 남겼으며, 기본적으로 전쟁의 공포를 다루었습니다. 다른 화가들도 공식 전쟁화가로 위촉되어 전쟁화를 남겼습니다. 제2차 세계대전 당시에도 공식 전

쟁화가를 위촉했으며 1차 세계대전의 경험에서 갖가지 영향을 받았습니다.

사회　　네, 답변 감사합니다. 이것으로 국제심포지엄 ‹비주얼 속의 아시아태평양전쟁›과 종합토론을 모두 마치겠습니다.

종합토론 참가자

김용철(사회) 고려대학교 글로벌일본연구원 교수. 동아시아 근대 및 일본 미술사 전공

버트 빈터-타마키(Bert Winther–Tamaki) UC Irvine 교수. 일본 근대미술사 및 시각문화 전공

가와타 아키히사 치바(千葉)공업대학 교수. 일본 근대미술사 전공

다나카 슈지 오이타(大分)대학 교수. 일본 근대미술사 전공

조인수 한국예술종합학교 미술이론과 교수. 한국 및 중국 미술사 전공

세실 화이팅 캘리포니아대학 어바인 교수. 미국 미술사 전공

최종길 고려대학교 글로벌일본연구원 연구교수. 일본 근대사 전공

강태웅 광운대학교 교수. 일본 영화사 전공

최재혁 서울대학교 강사. 일본 근대미술사 전공.

기타하라 메구미 오사카(大阪)대학 교수. 표상문화론 및 젠더론, 미술사 전공.

오윤정 계명대학교 교수. 일본 근대미술사 전공.

워릭 헤이우드 호주 전쟁기념관 큐레이터 역임. 호주 근현대미술사 전공

찾아보기

전쟁과 미술

비주얼 속의 아시아태평양전쟁

1판 1쇄 2019년 2월 28일

지은이 김용철, 기타하라 메구미, 가와타 아키히사, 차이 타오, 다나카 슈지, 강태웅,
세실 화이팅, 오윤정, 바이 쉬밍, 워릭 헤이우드

펴낸이 김수기
엮은이 김용철
디자인 강경탁, 장윤정 (a-g-k.kr)

펴낸곳 현실문화연구
등록 1999년 4월 29일 / 제25100-2015-000091호
주소 서울시 은평구 통일로 684 서울혁신파크 1동 403호
전화 02-393-1125 / 팩스 02-393-1128 / 전자우편 hyunsilbook@daum.net
ⓗ hyunsilbook.blog.me ⓕ hyunsilbook ⓣ hyunsilbook

ISBN 978-89-6564-226-8 (93600)

이 도서의 국립중앙도서관 출판예정도서목록(CIP)은
서지유통지원시스템 홈페이지(http://seoji.nl.go.kr)와
국가자료공동목록시스템(http://www.nl.go.kr/kolisnet)에서 이용하실 수 있습니다.
(CIP제어번호: CIP2018040166)

이 책은 2007년도 정부(교육과학기술부)의 재원으로 한국연구재단의 지원을 받아 출판되었음.(NRF-2007-362-A00019)